Johann
Sebastian Bach

佘江涛 总策划

刘雪枫 特约顾问

U0101162

你喜欢巴赫吗

英国《留声机》
GRAMOPHONE
编

王隽妮
译

PHOENIX 凤凰·留声机
GRAMOPHONE
THE WORLD'S BEST CLASSICAL MUSIC REVIEWS

×

江苏凤凰文艺出版社
JIANGSU PHOENIX LITERATURE AND
ART PUBLISHING

Johann Sebastian Bach.

致中国读者:

　　《留声机》杂志创刊于 1923 年,在这一个世纪的时间里,我们致力于探索和分享有史以来最伟大的古典音乐。我们通过评介新唱片,把读者的注意力吸引到最佳专辑上并激励他们去聆听;我们也通过采访伟大的艺术家,拉近读者与音乐创作的距离。与此同时,探索著名作曲家的生活和作品,可以帮助读者更好地了解他们经久不衰的音乐。在整个过程中,我们的目标自始至终是鼓励相关主题的作者奉献最有知识性和最具吸引力的文章。

　　本书汇集了来自《留声机》杂志有关巴赫的最佳的文章,我们希望通过与演绎巴赫音乐的一些最杰出的演奏家的讨论,

让你对巴赫许多重要的作品有更加深入的了解。

在音乐厅或歌剧院听古典音乐当然是一种美妙而非凡的体验，这是不可替代的。但录音不仅使我们能够随时随地聆听任何作品，深入地探索作品，而且极易比较不同演奏者对同一部音乐作品的演绎方法，从而进一步丰富我们对作品的理解。这也意味着，我们还是可以聆听那些离我们远去的伟大音乐家的音乐演绎。作为《留声机》的编辑，能让自己沉浸在古典音乐中，仍然是一种荣幸和灵感的源泉，像所有热爱艺术的人一样，我对音乐的欣赏也在不断加深，我听得越多，发现得也越多——我希望接下来的内容也能启发你，开启你一生聆听世界上最伟大的古典音乐的旅程。

马丁·卡林福德（Martin Cullingford）

英国《留声机》（*Gramophone*）杂志主编，出版人

音乐是所有艺术形式中最抽象的，最自由的，但音乐的产生、传播、接受过程不是抽象的。它发自作曲家的内心世界和技法，通过指挥家、乐队、演奏家和歌唱家的内心世界和技法，合二为一地，进入听众的感官世界和内心世界。

技法是基础性的，不是自由的，从历史演进的角度来看也是重要的，但内心世界对音乐的力量来说更为重要。肖斯塔科维奇的弦乐四重奏和鲍罗丁四重奏的演绎，贝多芬晚期的四重奏和意大利四重奏的演绎，是可能达成作曲家、演奏家和听众在深远思想和纯粹乐思、创作艺术和演奏技艺方面共鸣的典范。音乐史上这样的典范不胜枚举，几十页纸都列数不尽。

在录音时代之前，这些典范或消失了，或留存在历史的

记载中，虽然我们可以通过文献记载和想象力部分地复原，但不论怎样复原都无法成为真切的感受。

和其他艺术种类一样，我们可以从非常多的角度去理解音乐，但感受音乐会面对四个特殊的问题。

第一是音乐的历史，即音乐一般是噪音—熟悉—接受—顺耳不断演进的历史，过往的对位、和声、配器、节奏、旋律、强弱方式被创新所替代，一开始耳朵不能接受，但不久成为习以为常的事情，后来又成为被替代的东西。

海顿的《"惊愕"交响曲》第二乐章那个强音现在不会再令人惊愕，莫扎特的音符也不会像当时感觉那么多，马勒庞大的九部交响乐已需要在指挥上不断发挥才能显得不同寻常，斯特拉文斯基再也不像当年那样让人疯狂。

但也可能出现悦耳—接受—熟悉—噪音反向的运动，甚至是周而复始的循环往复。海顿、莫扎特、柴可夫斯基、拉赫玛尼诺夫都曾一度成为陈词滥调，贝多芬的交响曲也不像过去那样激动人心；古乐的复兴、巴赫的再生都是这种循环往复的典范。音乐的经典历史总是变动不居的。死去的会再生，兴盛的会消亡；刺耳的会被人接受，顺耳的会让人生厌。

当我们把所有音乐从历时的状态压缩到共时的状态时，音乐只是一个演化而非进化的丰富世界。由于音乐是抽象的，有历史纵深感的听众可以在一个巨大的平面更自由地选择契合自己内心世界的音乐。

一个人对音乐的历时感越深远，呈现出的共时感越丰满，音乐就成了永远和当代共生融合、充满活力、不可分割的东西。当你把格里高利圣咏到巴赫到马勒到梅西安都体验了，音乐的世界里一定随处有安置性情、气质、灵魂的地方。音乐的历史似乎已经消失，人可以在共时的状态上自由选择，发生共鸣，形成属于自己的经典音乐谱系。

　　第二，音乐文化的历史除了噪音和顺耳互动演变关系，还有中心和边缘的关系。这个关系是主流文化和亚文化之间的碰撞、冲击、对抗，或交流、互鉴、交融。由于众多的原因，欧洲大陆的意大利、法国、奥地利、德国的音乐一直处在现代史中音乐文化的中心。从 19 世纪开始，来自北欧、东欧、伊比利亚半岛、俄罗斯的音乐开始和这个中心发生碰撞、冲击，由于没有发生对抗，最终融为一体，形成了一个更大的中心。二战以后，全球化的深入使这个中心又受到世界各地音乐传统的碰撞、冲击、对抗。这个中心现在依然存在，但已经逐渐朦胧不清了。我们面对的音乐世界现在是多中心的，每个中心和其边缘都是含糊不清的。因此音乐和其他艺术形态一样，中心和边缘的关系远比 20 世纪之前想象的复杂。尽管全球的文化融合远比 19 世纪的欧洲困难，但选择交流和互鉴，远比碰撞、冲击、对抗明智。

　　由于音乐是抽象的，音乐是文化的中心和边缘之间，以及各中心之间交流和互鉴的最好工具。

第三，音乐的空间展示是复杂的。独奏曲、奏鸣曲、室内乐、交响乐、合唱曲、歌剧本身空间的大小就不一样，同一种体裁在不同的作曲家那里拉伸的空间大小也不一样。听众会在不同空间里安置自己的感官和灵魂。

适应不同空间感的音乐可以扩大和深化一个人的内心世界。当你滞留过从马勒、布鲁克纳、拉赫玛尼诺夫的交响乐到贝多芬的晚期弦乐四重奏、钢琴奏鸣曲，到肖邦的前奏曲和萨蒂的钢琴曲的空间，内心的广度和深度就会变得十分有弹性，可以容纳不同体量的音乐。

第四，感受、理解、接受音乐最独特的地方在于：我们不能直接去接触音乐作品，必须通过重要的媒介人，包括指挥家、乐队、演奏家、歌唱家的诠释。因此人们听见的任何音乐作品，都是一个作曲家和媒介人混合的双重客体，除去技巧问题，这使得一部作品，尤其是复杂的作品呈现出不同的形态。这就是感受、谈论音乐作品总是莫衷一是、各有千秋的原因，也构成了音乐的永恒魅力。

我们首先可以听取不同的媒介人表达他们对音乐作品的观点和理解。媒介人讨论作曲家和作品特别有意义，他们超越一般人的理解。

其次最重要的是去聆听他们对音乐作品的诠释，从而加深和丰富对音乐作品的理解。我们无法脱离具体作品来感受、理解和爱上音乐。同样的作品在不同媒介人手中的呈现不同，

同一媒介人由于时空和心境的不同也会对作品进行不同的诠释。

最后，听取对媒介人诠释的评论也是有趣的，会加深对不同媒介人差异和风格的理解。

和《留声机》杂志的合作，就是获取媒介人对音乐家作品的专业理解，获取对媒介人音乐诠释的专业评判。这些理解和评判都是从具体的经验和体验出发的，把时空复杂的音乐生动地呈现出来，有助于更广泛地传播音乐，更深度地理解音乐，真正有水准地热爱音乐。

音乐是抽象的，时空是复杂的，诠释是多元的，这是音乐的魅力所在。《留声机》杂志只是打开一扇一扇看得见春夏秋冬变幻莫测的门窗，使你更能感受到和音乐在一起生活真是奇异的体验和经历。

佘江涛

"凤凰·留声机"总策划

目 录

巴赫：音乐中的一生

关于这位最伟大的作曲家的生活，我们了解多少呢？杰里米·尼古拉斯（Jeremy Nicholas）为我们讲述约翰·塞巴斯蒂安·巴赫的故事。

巴赫家族里有七代人都是职业音乐家，他们在德国北部的族谱可以追溯到 16 世纪初甚至更早。他们的名声仅限于本地，听起来有点令人惊讶的是，"至高无上的音乐权威和音乐法则制定者"，约翰·塞巴斯蒂安本人，在他有生之年也仅仅取得了非常有限的名声。音乐就流淌在他的血液中，他的家人和他自己都将他的音乐天赋视为理所当然。他从未将自己看作超凡之天才，而仅仅是一个虔诚的路德宗工匠，运用自己的天赋勤勉工作，而这天赋既是他的一部分，也是他不容置疑的宗教信仰的一部分。

巴赫在年轻时并没有接受过什么系统性的训练。据说在九岁时他就因在月光下偷偷抄写整个器乐谱子收藏而几乎毁了视力，而这些乐谱是他被禁止接触的。在巴赫九岁时，他

的双亲就去世了（他的父亲是一位受人尊敬的小提琴家），而他被送去与长兄约翰·克里斯托弗（Johann Christoph）一起生活。多了一个要养活的人，克里斯托弗并不是太开心，他对待这个新的被保护者非常专横，也没有多少同情心，不过还是不情不愿地教他羽管键琴。

15 岁时，约翰·塞巴斯蒂安在吕讷堡的唱诗班寻得了一个职位，他终于可以尽情释放所有可能的音乐追求，徜徉在各种乐谱中，在管风琴、击弦古钢琴和小提琴上作曲和演奏。他曾数次步行 30 英里去汉堡聆听当时最伟大的管风琴演奏家约翰·亚当·赖因肯（Johann Adam Reincken）演奏，他也曾跋涉 60 英里前往策勒（Celle）接受法国音乐的初次洗礼。尽管巴赫的生活平淡而局限，他对可以接触到的每一种音乐体验都充满渴望，他对其他音乐家采用的一切方式都充满好奇并且愿意学习，这为他写下极为多样的伟大作品起到了重要作用。他最为著名的旅程，是去吕贝克听著名的管风琴演奏家迪特里希·布克斯特胡德（Dieterich Buxtehude）的独奏会以及每周一次的器乐音乐会。

当时，年仅 19 岁的巴赫已经被任命为阿恩施塔特的管风琴师。据传说，他获准休假，步行了 213 英里去吕贝克。结果一去就是四个月，这可不能增进阿恩施塔特的市民对他的好感；而年轻的巴赫带回来的那些陌生音乐也并不讨人欢喜，或许是忆起了布克斯特胡德的演奏，他开始在一本正经的众

赞歌中插入复杂的华彩和变奏。

很快，他就离开了阿恩施塔特。1707 年 6 月，他前往米尔豪森担任管风琴师，四个月之后，22 岁的巴赫与他的堂妹玛丽亚·芭芭拉（Maria Barbara）成婚了。次年他出版了第一部自己的音乐，康塔塔《上帝是我的王》（*Gott ist mein König*）。与此同时他离开米尔豪森，去往魏玛公爵威廉·恩斯特（Duke Wilhelm Ernst of Weimar）的宫廷担任管风琴师。他对此地的生活较为满意，在 1714 年被任命为宫廷管弦乐团的指挥（Konzert meister），还创作了他最优秀的一些管风琴作品，包括《C 小调帕萨卡利亚与赋格》（Passacaglia and Fugue in C minor）以及许多首杰出的前奏曲与赋格。未来的瑞典国王腓特烈一世（King Frederick I）在此听过他的演奏，记录道，巴赫的脚"仿佛长了翅膀一样在脚键盘上飞驰"。1717 年，巴赫的地位得到了进一步提升，他接受了安哈特－科滕的利奥波德亲王的乐长职位。出于某种原因，老东家魏玛公爵起初拒绝同意巴赫就任新职，并且拘禁他一个月之久。当巴赫最终抵达科滕时，开启了他作为作曲家成果最为丰硕的一段时期，他在此地创作了《勃兰登堡协奏曲》（*Brandenburg Concertos*）和《平均律键盘曲集》（*Well-Tempered Clavier*）第一卷。1720 年，他陪同亲王访问卡尔斯巴德（Karlsbad），在那里他得知了妻子去世的消息。

他作为鳏夫带着七个孩子一起生活，一年后与第二任妻子

玛格达莱娜·维尔肯（Magdalena Wilcken）结婚。她是一位宫廷小号手的女儿，如今因《安娜·玛格达莱娜的键盘小曲集》（*The Little Clavier Book of Anna Magdalena*）而不朽，这些短小的曲子是巴赫写给她在羽管键琴上练习用的。世上会有哪位崭露头角的年轻钢琴家没弹过其中任何一首呢？在他们愉快的婚姻生活里，她又为巴赫生下13个孩子，不过巴赫的20个孩子中至少有6个没能活到成年。

1722年，莱比锡的乐长去世了，巴赫申请担任这一要职。当权者们先是将这个职位提供给泰勒曼（Telemann），而他拒绝了，接着给了克里斯托夫·格劳普纳（Christoph Graupner），而他无法就任。第三人选是巴赫，他在1723年4月就任。他的余生都在这一职位上工作。巴赫作为乐长的艰难职责包括演奏管风琴、在圣托马斯学校教授拉丁文和音乐、为两座教堂（圣尼古拉教堂和圣托马斯教堂）的礼拜仪式创作音乐，还要为另外两座教堂指挥音乐和训练乐手。居住条件寒冷潮湿，薪水微薄，而且巴赫总是陷入与教会当局的不断争斗中，后者总是试图欺压他。而他笔下流淌出的音乐——巨量的音乐——是有史以来最伟大的一些宗教音乐作品，包括《B小调弥撒》（*Mass in B minor*）、《约翰受难曲》（*St John Passion*）、《马太受难曲》（*St Matthew Passion*）和《圣诞清唱剧》（*Christmas Oratorio*），以及将近300部宗教康塔塔。这个时期的作品还有《哥德堡变奏曲》（*Goldberg*

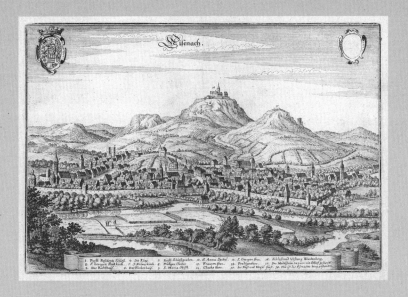

爱森纳赫（Eisenach）［卡斯帕·梅里安（Caspar Merian）约绘于 1650 年］。
1685 年 3 月 21 日，约翰·塞巴斯蒂安·巴赫生于爱森纳赫的一个音乐世家。

Variations)、《意大利协奏曲》(Italian Concerto)、《帕蒂塔》(Partitas) 以及《平均律键盘曲集》第二卷。

巴赫的儿子卡尔·菲利普·埃马努埃尔（Carl Philipp Emanuel）是腓特烈大帝（King Frederick the Great）的宫廷乐长，巴赫曾在 1747 年去波茨坦看望他。据说当巴赫到达时，腓特烈停下了音乐演奏，惊呼："老巴赫来啦！"甚至不给他换衣服的工夫，直接要他在键盘前坐下。后来，巴赫用腓特烈大帝给的主题，创作了六声部赋格——这就是《音乐的奉献》（The Musical Offering），以感谢他的接待。

在巴赫生命的末期，他因白内障而视力衰退。1749 年春天，他被劝服接受了英国眼科医生约翰·泰勒（John Taylor）的手术，此前这位医生曾对罹患同一种疾病的亨德尔实施了失败的治疗。术后巴赫几乎完全失明。之后他的视力奇迹般地恢复了（可能白内障自发消退了），他得以狂热地抄写并修改他最后的作品《赋格的艺术》（The Art of Fugue）。十天后，他因脑出血而去世了。那一年他 65 岁。

巴赫被安葬在莱比锡圣约翰教堂的墓地。没有标记指明具体的位置。①1895 年，人们掘出了他的遗体，并为他的骸骨拍了照。1949 年 7 月 28 日，在巴赫逝世 199 周年的纪念日，

① 巴赫死后的一百多年里，他的墓地的具体位置已为世人所遗忘。1836 年，罗伯特·舒曼在《新音乐报》撰文称，他曾去莱比锡墓园寻访"一位伟人的安息之地"，当地已经无人知晓。1894 年 10 月，根据一些微弱的线索，人们在圣约翰教堂南侧发掘到一处墓葬，经鉴定，确认其中为巴赫的遗骸。

他的灵柩被移至圣托马斯教堂的唱诗室。

巴赫之于音乐，如同列奥纳多·达芬奇之于美术，亚里士多德之于哲学，他是历史上具有至高创造力的天才之一。令人惊叹的是，他基本上是一个自学成才的乡下音乐家；不像贝多芬那样在灵感激发下创作音乐，也不像瓦格纳那样被献身艺术的神圣精神激励。对于巴赫而言，始终是"荣耀唯独归于上帝"，如他所写的那样。"我不得不辛勤工作；任何同样勤奋的人都会获得同样的成就。"在他有生之年，他从未被视为如何独特的天才。他的儿子卡尔·菲利普·埃马努埃尔称他为"戴假发的老古董"——他是个老顽固，用一种已经过时的风格作曲，也就是巴洛克复调学派。在发展已有形式或发明新的形式方面，巴赫的表现并不引人瞩目。在他去世后，他的音乐很少得以出版或演奏，尽管绝非像人们常说的那样完全被忽视（我们知道至少海顿、莫扎特和贝多芬都弹过他的键盘作品），直到1829年门德尔松在柏林重演了《马太受难曲》，对巴赫真正价值的重新评估才逐渐开始。

他并不是什么高级知识分子。他的信件和笔记暴露出未受教育的笔迹和思想——他的德语里散落着语法错误，他对其他的艺术形式所知甚少，所读书籍主要属于神学领域。这是音乐史上最为惊人的悖论：受教育程度如此之低的大脑，创造出的音乐竟充满无与伦比的自信、美感和复杂度。如评论家欧内斯特·纽曼（Ernest Newman）所言："说真的，我们

根本不了解音乐天赋是什么，也不知道它是如何运作的。"

那么是什么使得巴赫成为这样无可争议的伟大作曲家呢？如果我们认为巴洛克时代（大致）从以蒙特威尔第（Monteverdi）为代表的 1600 年开始，结束于 1750 年，那么约翰·塞巴斯蒂安就代表了所有巴洛克风格必然有之的巅峰：重视对位法的德意志学派、强调旋律和歌唱性的意大利学派，以及基于优雅舞蹈的法兰西学派。巴赫年轻时就吸收了帕莱斯特里纳（Palestrina）和弗雷斯克巴尔迪（Frescobaldi）的作品，熟知维瓦尔第（Vivaldi）、阿尔比诺尼（Albinoni）、弗罗贝格尔（Froberger）、帕赫贝尔（Pachelbel）和布克斯特胡德等更为晚近的作品，并且如我们所知，他付出了巨大的努力去结识当时所有伟大的德国音乐家。使他脱颖而出的，不仅是他以对位方式（结合了音乐性、独创性和举重若轻的复杂性，不同于任何其他创作）思考的卓越才能，还有对于和声的超凡感知。维瓦尔第的协奏曲以非常容易预测的旋律线平稳行进；而巴赫则非常大胆，将音乐带入意料之外的领域。这让人们抱怨不已，因为这在当时的人听来非常古怪。

"Bach" 一词在德语中意为 "小溪"。因此有了贝多芬的名言 "巴赫不是小溪，而是整个大海"（Nicht Bach aber Meer haben wir hier）。此外还有两个奇妙之处：BACH 这个名字是一个音乐主题。我们的 B 音对应德国音名体系中的 H；而我们的降 B 则对应德国的 B。因此这个姓就拥有了自己的四

音主题。在《赋格的艺术》中，巴赫以单一主题为基础，运用所有能想象得到的对位手法，创作出了一部百科全书式的作品。这部作品精心设计以同时愉悦视觉和听觉，而巴赫是否希望这套曲子被演奏，这一点尚有争议。在他去世时，这部作品尚未完成。在最后一页上，巴赫开启了一段赋格，他的名字就是主题之一——降B，A，C，B。这是他最后的手笔。

不同于为了赞助人和公众创作的亨德尔，巴赫只被表达自我的渴望驱使。他的作品是极为个人的音乐，同时又具有普世性，作品总量也多到令人难以置信。收集并出版他所有音乐的计划耗费了四十六年的时间。有人曾经计算过，如果让一位现在的抄写员写完巴赫所有的音乐（包括所有分谱，巴赫就这么做的），将会需要七十年时间。巴赫还承担了指挥、教学、演奏管风琴以及养育20个孩子（虽说俗套但又切中要害）的职责，他是怎么完成这些创作的呢？巴赫以他特有的谦逊回答了这个问题："我工作很努力。"

唱片上的巴赫：变动不居的录音风貌

在"巴赫333：新版全集"于2018年发行之前，尼古拉斯·凯尼恩（Nicholas Kenyon）[①] 评估了巴赫录音从1892年至今的惊人演变。

　　巴赫听起来是什么样的呢？答案当然是，我们永远也不会知道。距离约翰·塞巴斯蒂安的出生已经过去了333年，我们意识到他作品的大部分演出的声音都已经无可追寻：它们已经无可挽回地遗失了。关于巴赫本人的演奏，有一些栩栩如生的逸闻，他是管风琴上威严的即兴演奏者，也是被他麾下的乐手折磨的指挥。莱比锡托马斯教堂的教区长在1738年如此回忆："他把30或40名乐手安排得井然有序，用点头来指挥一个，用脚打节拍来指挥另一个，用警告的手指指

① 　尼古拉斯·凯尼恩（Nicholas Kenyon）是巴比肯中心的总监，也是费伯出版社的《巴赫袖珍指南》（*The Faber Pocket Guide to Bach*）的作者。他是"巴赫333：新版全集"系列的顾问，这个系列发行于2018年，收录了222张CD和1张DVD，由DG与Decca Classics，以及其他30家唱片公司及莱比锡巴赫档案馆呈现。

挥第三个，自己也加入歌唱……立即注意到何时何处出了差错……如有迟疑之处立刻重建确定性。"但这并不能告诉我们，这音乐听起来是什么样的。

我们可能会觉得自己知道巴赫听起来应该是什么样的，但这在多大程度上取决于我们成长过程中习惯了的声响和传统呢？关于古乐演奏风格的论争持久且时而激烈，我们已经在这种论争中走得很远，深知演奏者必须遵循的原型并非只有一个。在当时的演奏惯例、演奏与聆听习惯的巨大变化，以及如今我们对交流的渴望之间，存在复杂的交互。其结果，就是我们由巴赫及其同行留下的材料塑造出的见识广博的品味、我们对于产生这些音乐的文化和音乐背景的理解，以及我们的诠释本能和风格训练。或如巴赫复兴运动的先驱之一、羽管键琴演奏家旺达·兰多夫斯卡（Wanda Landowska）相当简洁的宣言："我学习，我审视，我热爱，我再现。"

然而，最近一个世纪的巴赫演奏在一个关键方面不同于以往：这是录音和广播的世纪。巴赫作品的录音提供了详细的指引，让我们看到巴洛克音乐演奏，特别是巴赫的音乐在这一百多年里翻天覆地的变化。但它们应该被谨慎使用：如同任何现存的历史文献，这些录音必须在它们的时代背景下进行解读和理解。它们有多典型？是否代表了一种对于时代规范的对抗？重要的是，录音并不是一种对演奏的单向处理，仅仅捕捉下来留给后人：录音本身就塑造和界定了演奏技法

的发展，重新定义了我们的品味。

最初的录音：小规模和大规模的

最早的巴赫录音如同风中芦苇：我们无法知晓朱尔·科尼斯（Jules Conus）1892年10月4日录下的第三小提琴组曲中第一首小步舞曲[收录在沃德·马斯顿（Ward Marston）"录音的黎明"中]，是否代表了一种传统，也不知道约瑟夫·约阿希姆（Joseph Joachim）在去世之前不久录于1903年的小提琴独奏作品中遗世独立、惊人纯粹的两个乐章是否也代表了一种传统。20世纪之初，人们开始表达对前一个世纪里统领巴赫演出的大型合唱传统的强烈不满。萧伯纳就强烈抨击了"用1000或1100个迟钝而笨拙的歌手补偿10或11个技艺高超又感受力强的歌手的计划，无论这1000或1100个人肺活量有多大"。

我们必须听一听"一战"后的录音——也就是上个世纪的——去找寻演奏风格的真正证据。在爱德华·贝尔斯托博士（Dr Edward Bairstow）1926年在伦敦皇家艾尔伯特音乐厅演奏的巴赫《B小调弥撒》中大规模合唱选段、休·艾伦爵士（Sir Hugh Allen）1928年在三年一度的利兹音乐节（Leeds Triennial Festival）上演奏的康塔塔，以及查尔斯·肯尼迪·斯克特（Charles Kennedy Scott）与巴赫康塔塔俱乐部（the Bach Cantata Club）录下的经文歌中，旧时传统的隆隆洪流依

然可辨：情感强烈，声音动人，但准确性并非其精髓［同样的音乐制作精神可在 1958 年利斯山音乐节（Leith Hill Music Festival）上沃恩·威廉斯（Vaughan Williams）指挥演奏的《马太受难曲》中得以窥见，其录音由 Pearl 唱片公司再版发行］。但这也是阿诺德·多尔梅奇（Arnold Dolmetsch）开始推崇历史演奏风格（historical performance styles）的时期，他认为这样才能确保音乐"裹上自己原本的皮毛和羽毛"。

早期管弦乐诠释者，独奏大师和流行改编

巴赫录音的美国专家泰里·诺埃尔·托（Teri Noel Towe）曾明智地反对从独特的伟大诠释者的少量录音中归纳出演奏风格的倾向（完整讨论见 bach-cantatas.com/teritowe）。威廉·门格尔贝格（Willem Mengelberg）1939 年指挥皇家音乐厅管弦乐团（Concertgebouw）对《马太受难曲》的著名演绎，速度起伏激烈，有着大量渐慢以及热烈的高潮。但这是否反映了这个时代的风格，或者只是一种个人见解？托转而指向齐格弗里德·奥克斯（Siegfried Ochs）20 世纪 20 年代的录音（这版《马太受难曲》开头速度很快，一往直前）以及汉斯·魏斯巴赫（Hans Weisbach）20 世纪 30 年代的古典风格，两者都代表了一种更为节制的莱比锡传统。这也反映在卡尔·施特劳贝（Karl Straube）指挥圣托马斯教堂合唱团 20 世纪 30 年代的广播录音中，"巴赫 333"

里有所收录。接着还有尤金·古森斯（Eugene Goossens），1923 年他在皇家艾尔伯特音乐厅指挥了第 3 号《勃兰登堡协奏曲》——一版充满活力、节奏明快的演绎。托相信，比起门格尔贝格，这些版本更能忠实体现 19 世纪的巴赫演奏风格。这一引人入胜的猜想一直无法被证实，但它对于"所有老派的巴赫演奏都凝重缓慢"这一观念做出了重要的矫正。

对演奏风格产生巨大影响的，还有独奏大师，他们按照自己的方式行事。早在 1908 年，旺达·兰多夫斯卡就开始录制巴赫（《意大利协奏曲》的第一乐章），她演奏的《半音幻想曲及赋格》（Chromatic Fantasia and Fugue）成为当时的标杆。而非凡的英国羽管键琴演奏家维奥莱特·戈登·伍德豪斯（Violet Gordon Woodhouse）在 20 世纪 20 年代录制的巴赫唱片（Pearl 公司），有着不同的典雅，但同样富于音乐性。此外还有钢琴家，包括哈罗德·塞缪尔（Harold Samuel），他在 1923 到 1927 年间质朴的演奏（Pearl 公司）依然令人信服。埃德温·费舍尔（Edwin Fischer）20 世纪 30 年代全套 48 首《平均律》的传奇录音（Naxos 公司）仍为音乐家所尊崇。在英年早逝之前，迪努·李帕蒂（Dinu Lipatti）1950 年单独录制了第一帕蒂塔（EMI 公司）。然而真正让世界为之沸腾的，是才华横溢的独奏大师格伦·古尔德（Glenn Gould）1955 年为 CBS 公司录制的第一版《哥德堡变奏曲》。这版个性、古怪、锐利的演奏为何产生如此巨大的冲击，这本身自成话题，但

它的清晰、透明和向前的动力惊人地捕捉到了时代精神。这标志着巴赫进入主流的时刻，20世纪60年代巴赫一度似乎渗透到了流行曲库的每一个角落，当时有雅克·卢西埃（Jacques Loussier）、史温格歌手（the Swingle Singers）及穆格合成器的再创作，还有充满激情的妮娜·西蒙（Nina Simone），她说："巴赫令我把生命献给音乐。"

根据时代的品味和体裁而对巴赫进行流行改编，实际上反映了一种颇为不同的录音传统。20世纪中期的很多听众通过一些指挥家和作曲家——斯托科夫斯基（Stokowski）、雷斯庇基（Respighi）、勋伯格（Schoenberg）和埃尔加（Elgar）——在唱片中的再创作而了解了巴赫。在人们醉心管弦乐队斑斓色彩的时代，这些变得更加吸引人。但这种发展逐渐被含蓄地批评，并且被新古典主义风格以及小型室内管弦乐团和合奏团的蓬勃发展所取代，后者主张一种更为纯粹的方式。阿道夫·布施（Adolf Busch）在1935年录制了那张开拓性的《勃兰登堡协奏曲》，其中鲁道夫·塞尔金（Rudolf Serkin）在第五号中担任钢琴独奏，早期音乐的先驱奥古斯特·温辛格（August Wenzinger）演奏古大提琴。"一场艺术轰动，"《留声机杂志》评论道。这是一种决定性的新方向。

学者的方式：从瓦尔哈到李希特

学者的方式在德意志唱片公司（Deutsche Grammophon）

的 Archiv Produktion 品牌中得以表达。1947 年，弗雷德·哈梅尔博士（Dr Fred Hamel）在国家遗产保护的政策背景下创立了这一录音品牌。素净的黄色封面，严格按照录音时间排列，无不彰显着强烈的音乐学格调，在弗里茨·莱曼（Fritz Lehmann）1956 年的早逝及哈梅尔次年的离世之前，莱曼一直是这一品牌旗下的主将。年轻的迪特里希·费舍尔－迪斯考（Dietrich Fischer-Dieskau）在莱曼和卡尔·里斯滕帕特（Karl Ristenpart）的指挥下录下了令人难忘的独唱康塔塔，而最具影响力的巴赫录音计划之一始于 1947 年：赫尔穆特·瓦尔哈（Helmut Walcha）演奏的管风琴作品，从吕贝克（Lübeck）的圣雅各教堂（Jacobikirche）开始，录制于一系列适当的乐器上。从 16 岁起，瓦尔哈就完全失明了，他根据记忆来演奏，后来又在立体声时代录下了权威性的管风琴作品全集。

莱曼之后，Archiv 的衣钵传递给了上个世纪最为重要的巴赫诠释者之一，指挥家（及管风琴演奏家）卡尔·李希特（Karl Richter）。他的巴赫清晰、有力，有着深刻的领悟。他采用现代乐器，与才华卓越的独奏家一同工作，如伊迪斯·玛蒂斯（Edith Mathis）、安娜·雷诺兹（Anna Reynolds）及恩斯特·黑夫利格尔（Ernst Haefliger）；他的慕尼黑巴赫合唱团及管弦乐团（Munich Bach Choir and Orchestra）的纪律性和起音给人留下强烈的印象，尤其是在他与黑夫利格尔、基思·恩金（Keith Engen）、伊姆加德·泽弗里德（Irmgard

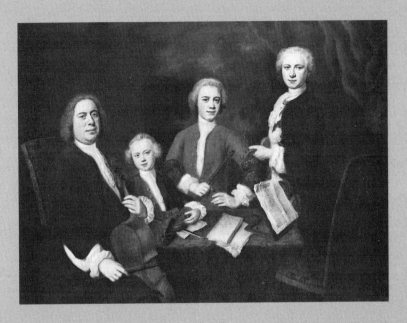

巴赫和儿子们［巴尔塔萨·邓纳（Balthasar Denner）绘于 1730 年］。也有学者
认为图中所绘是作曲家卡尔·弗利德里希·阿贝尔（Carl Friedrich Abel）一家。

Seefried）、赫塔·特佩尔（Hertha Töpper）及迪特里希·费舍尔-迪斯考 1958 年经典的《马太受难曲》录音里——这一不朽的诠释在我们的时代只有奥托·克伦佩勒（Otto Klemperer）1961 年 [与彼得·皮尔斯（Peter Pears）、费舍尔-迪斯考、伊丽莎白·施瓦茨科普夫（Elisabeth Schwarzkopf）和克丽斯塔·路德维希（Christa Ludwig）] 在 EMI 公司录下的花岗岩般致密的演绎才能撼动。

在英国，小规模的演出变得普遍，比如保罗·斯泰尼茨（Paul Steinitz）与他的伦敦巴赫协会（London Bach Society）为 Unicorn 公司录制的开创性演奏。专业级室内乐团如雷蒙德·莱帕德（Raymond Leppard）麾下的英国室内乐团（English Chamber Orchestra）在 Philips 公司、内维尔·马里纳（Neville Marriner）麾下的圣马丁室内乐团（the Academy of St Martin in the Fields）在 Argo 公司，在盛行的演奏惯例中打磨着他们的 18 世纪风格，创造出享有巨大成功的巴赫录音。与之相类的还有卡尔·明兴格尔（Karl Münchinger）的斯图加特室内乐团（Stuttgart Chamber Orchestra）。

哈农库特及其追随者的革命

但革命已蓄势待发。早在 20 世纪 50 年代，尼古拉斯和爱丽丝·哈农库特（Alice Harnoncourt）就组建了维也纳古乐合奏团（Concentus Musicus Wien），在时代乐器上进行

演奏探索。到了 1954 年，尼古拉斯·哈农库特（Nikolaus Harnoncourt）和古斯塔夫·莱昂哈特（Gustav Leonhardt）及其同行一起，与英国高男高音阿尔弗雷德·德勒（Alfred Deller）为 Vanguard 公司录制了巴赫康塔塔——一个决定性时刻。哈农库特和他的乐团一直处于聚光灯之外，直到 1968 年，他们为 Telefunken（德律风根）公司的 Das Alte Werk 系列录制了巴赫《B 小调弥撒》。这个录音激起了巨大的争议，也为接下来的几十年开启了一种新的风格。唱诗班的男童与女性独唱歌手一同演出，并和刺耳的圆号和小号、吱吱的弦乐器、古怪的双簧管和嗡嗡的巴松管等组成的时代乐器一起，构造出轻盈、透明、舞蹈般的织体——这是一场启示，尽管一些评论家和学者觉得难以适应，而演奏现代乐器的传统演奏者也会理所当然地觉得受到威胁。公众则没有多少问题，欣然接受了这一焕发活力的音响世界。

这一项目以及受难曲和《勃兰登堡协奏曲》的成功，为哈农库特和莱昂哈特带来了整个 20 世纪 70 年代为 Telefunken Das Alte Werk 录制康塔塔全集的机会。这个系列逐年更新，黑胶套装中还附有完整管弦乐总谱，让我们许多人对巴赫有了全新的理解。这是一个充满变革之风的激动人心的时代。20 世纪 70 年代中期，我们听到来自荷兰和维也纳的激进之声，看到第一批英国时代乐器演奏团体的组建。在巴赫唱片录制中走在最前列的是特雷沃·平诺克（Trevor Pinnock）的

英国古乐团（English Concert），也是在 Archiv 旗下，录制了《勃兰登堡协奏曲》和《管弦乐组曲》，很快它们就成为标准版。克里斯托弗·霍格伍德（Christopher Hogwood）的古乐学会乐团（Academy of Ancient Music）为 Decca 公司的 L'Oiseau-Lyre 品牌录制唱片，随后约翰·艾略特·加德纳（John Eliot Gardiner）和他的英国巴洛克独奏家乐团（English Baroque Soloists）在 Philips 公司录音，进一步扩充了用时代乐器演奏巴赫的唱片目录。

赖因哈德·戈贝尔（Reinhard Goebel）和科隆古乐团（Musica Antiqua Köln）在为 Archiv 公司录制的《勃兰登堡协奏曲》（在"巴赫 333"中首次以一张唱片发行）中将一切推向极致，他们还录了《赋格的艺术》和巴赫的室内乐作品，此外还为巴赫家族及其同时代人的音乐增添了新的优秀演奏版本，而这些作品也显露出巴赫成长的背景。唐·库普曼（Ton Koopman）和菲利普·赫尔维格（Philippe Herreweghe）最初一同演奏，而后分道扬镳，各自录制了出色的巴赫康塔塔系列——库普曼先是在 Erato 公司接着在 Challenge 公司，而赫尔维格先在 Harmonia Mundi 公司，之后转战根特合唱社（Collegium Vocale Gent）的自有厂牌 PHI。时代乐器演奏者们技艺提升，信心增长，而他们演奏的版本开始占据唱片目录以及 BBC 广播 3 台"建一座图书馆"唱片推荐的主导位置。当然，演奏现代乐器的团体依然在成功地录制这些曲目，但

不知何故势头已经不可阻挡地转向了时代乐器明亮、清晰的声音，这在 20 世纪 80 年代似乎（并不完全是巧合地）与新生的 CD 完美匹配。

撼动合唱音乐

在巴赫演奏领域发起下一场惊人革命的是美国学者、钢琴家和指挥家约书亚·里夫金（Joshua Rifkin），他在 1981 年声称巴赫会期望他的"合唱"部分每个声部由一名歌手担纲。自他为 Nonesuch 公司录制号称"原始版本"的《B 小调弥撒》起，时至今日他的理论依然是引起激烈争论的主题。但它们产生了一些深刻的音乐成果，引发了对于演奏巴赫所有声乐作品所需人员的重新审视。里夫金为 Decca 公司的 L'Oiseau-Lyre 品牌录制了康塔塔，其他引领这一潮流的范例还有安德鲁·帕罗特（Andrew Parrott）在 EMI 公司那版出众的《B 小调弥撒》和保罗·麦克里什（Paul McCreesh）在 DG 公司录制的《马太受难曲》。

在最近录制全套巴赫康塔塔的指挥家中，加德纳（先在 DG 公司，随后在他自己的厂牌 SDG）和铃木雅明（Masaaki Suzuki，在 BIS 公司）并不赞同里夫金"一人一声部"的合唱演出理论，更偏好 12 或 16 人的演奏团体——但他们遵循独唱咏叹调的声音和织体与合唱乐章应该互补而非相斥的准则。最近，约翰·巴特（John Butt）与达尼丁合奏团（Dunedin

Consort）在 Linn 公司的录音指向了一种新的风格整合，融合了深刻丰厚的学识与热情洋溢的演奏。

进一步的革命：钢琴的复苏，小提琴的解放和大提琴的新生

时代乐器复兴的早期，最令人遗憾的迷思之一就是：羽管键琴是唯一适合演奏巴赫键盘音乐的乐器。因此钢琴被（所幸只是暂时地）"抛入外部的黑暗中"。有分量感、准管弦乐团式的羽管键琴造就的兴奋是由拉尔夫·柯克帕特里克（Ralph Kirkpatrick）、拉斐尔·普亚纳（Rafael Puyana），极具音乐天赋的苏珊娜·鲁奇科娃（Zuzana Rrůžičková）以及才华夺目、善于表达的乔治·马尔科姆（George Malcolm）等人打造的，这一倾向为莱昂哈特、肯尼思·吉尔伯特（Kenneth Gilbert）及年轻一代的平诺克（在 Archiv 品牌）和克里斯托夫·鲁塞（Christophe Rousset，在 L'Oiseau-Lyre 品牌）更为简约、清苦的方式所取代。来自不同国度的羽管键琴演奏家纷繁多彩的手法带来了无尽的活力，如法国人皮埃尔·韩岱（Pierre Hantaï）和让·龙多（Jean Rondeau），意大利人里纳尔多·亚历山德里尼（Rinaldo Alessandrini），以及伊朗人马汉·伊斯法哈尼（Mahan Esfahani，如今在 DG 公司录音），他们打开了新的视野。

从毫无必要地被控不够本真的耻辱中解脱之后，由安德拉斯·席夫（András Schiff）率领的钢琴家们收复了这块版图。

当席夫在 Decca 公司录下他的首张钢琴版《哥德堡变奏曲》时，羽管键琴演奏家马尔科姆写下了动情的推荐。席夫的《帕蒂塔》和他在 ECM 公司录的第二张《哥德堡》则代表了巴赫在钢琴上复兴的巅峰。其他钢琴家也为巴赫录音贡献良多：穆雷·佩拉西亚（Murray Perahia）起初在 CBS 公司（一版出色的《哥德堡》）如今在 DG 公司（《法国组曲》），安杰拉·休伊特（Angela Hewitt）在 Hyperion 公司录下巴赫所有主要键盘作品，毛里齐奥·波利尼（Maurizio Pollini）和皮埃尔 - 洛朗·艾马尔（Pierre-Laurent Aimard）则在 DG 公司录音（《平均律》及《赋格的艺术》）。玛塔·阿格里奇（Martha Argerich）、伊沃·波哥雷里奇（Ivo Pogorelich）、理查德·古德（Richard Goode）、阿尔弗雷德·布伦德尔（Alfred Brendel）和内尔松·弗莱雷（Nelson Freire）等人也偶尔录制一些单独的专辑。在年轻一代中，本杰明·格罗夫纳（Benjamin Grosvenor）在 Decca 公司录下了巴赫 - 布索尼恰空，而对改编和再创作艺术的持续兴趣则造就了魅力无穷的 Heperion 系列录音。我个人的最爱，是捷尔吉·库尔塔格（György Kurtág）和玛尔塔·库尔塔格（Márta Kurtág）在利盖蒂葬礼上四手联弹的巴赫第 106 号康塔塔的序曲（Sinfonia）（ECM 公司），极为圣洁。

在小提琴风格变化中也能看到巴赫演奏的一种类似的演化趋势，从大卫和伊戈尔·奥伊斯特拉赫（David and Igor

Oistrakh）对双小提琴协奏曲令人难忘的热烈演绎（20 世纪 50 年代末和 60 年代初的多个版本），到维多利亚·穆洛娃（Viktoria Mullova）的风格转变，她从 1992 年在 Philips 公司的录音中坚实的俄罗斯风格转为 2007 至 2008 年在 Onyx 公司的《无伴奏奏鸣曲及组曲》录音中更加轻盈、更为灵动的古乐演奏方式。与此同时，大提琴上，继巴勃罗·卡萨尔斯（Pablo Casals）以近乎神圣的方式演奏他不遗余力地推广的《大提琴组曲》之后，安纳·毕尔斯玛（Anner Bylsma）所开创的古大提琴上灵活、充满舞蹈性的风格，激励了一系列充满活力的演奏家，从彼得·威斯帕维（Pieter Wispelwey）到史蒂文·埃瑟利斯（Steven Isserlis）和大卫·沃特金（David Watkin）。

歌手：标志着不断演进的传统

如全新的"巴赫 333"系列所展示的那样，我们如今能够听到的巴赫诠释，是广博而多样的。每一个时代的伟大歌手都曾演绎巴赫，而结果并不总在意料之中。每一代歌手中都会出现强烈的对比：在赫伯特·冯·卡拉扬（Herbert von Karajan）指挥下，施瓦茨科普夫富有表现力的独唱，与阿格内斯·吉贝尔（Agnes Giebel）或是艾莉·阿梅林（Elly Ameling）的纯粹主义风格截然不同；尽管我们中有人仍怀念 20 世纪 70 年代有欠完美却格外动人的男童高音歌手，爱玛·柯

克比（Emma Kirkby）以及如今的多萝特·米尔茨（Dorothee Mields）这样的女高音已经创造了一种新的风格。在女中音曲目中，凯瑟琳·费里尔（Kathleen Ferrier）在她过早离世之前录了一版感人至深的《B 小调弥撒》中的《羔羊经》（*Agnus Dei*），而海伦·沃茨（Helen Watts）、珍妮特·贝克（Janet Baker）和安娜·雷诺兹（Anna Reynolds）建立的传统被安妮·索菲·冯·奥特（Anne Sofie von Otter）和玛格达莱娜·科泽娜（Magdalena Kožená）锐利的风格取代，又在贝尔纳达·芬克（Bernarda Fink）和令人难忘的洛兰·亨特·利伯森（Lorraine Hunt Lieberson）的风格中得以调和。无论假声男高音与这些曲目的组合是否可靠，勒内·雅各布斯（René Jacobs）、保罗·艾斯伍德（Paul Esswood）、安德烈亚斯·朔尔（Andreas Scholl）和当今的叶斯廷·戴维斯（Iestyn Davies）都明显在这些女中音独唱康塔塔中占有一席之地。

为了响应不断变化的品味、新的研究、乐器的发展、音乐会现场的空间构造、发行方式（现场还是录音室）以及听众的行为，演奏传统将会持续演变。这些因素若是没有给音乐制作方式带来重大影响，才会非常令人惊讶。然而考虑到如此多种不同的表现风格，我们在探寻能与今天对话的演出时无须拒斥任何东西。据说兰多夫斯卡曾说："你用你的方式演奏巴赫，我会用巴赫的方式来演奏。"如今我们拥有"巴赫 333"中多元化的演奏宝藏，可以按照自己的方式来听巴赫，

无论那是哪种方式。我们确信，他会在某个地方用他的方式聆听。

唱片上的巴赫，昨天与今天

推荐：10 张里程碑式的巴赫唱片，从巴勃罗·卡萨尔斯到约翰·巴特，反映了我们品味的变迁。

大提琴组曲（录于 1936—1939 年）

巴勃罗·卡萨尔斯　大提琴

Warner Classics

这张历史录音，与旺达·兰多夫斯卡的羽管键琴录音、布施室内乐团和鲁道夫·塞尔金的《勃兰登堡协奏曲》一起，开启了巴赫在唱片中的复兴。

管风琴作品（录于 1947 年）

赫尔穆特·瓦尔哈　管风琴

Archiv

Archiv 这张录音标志着在恰当乐器上演奏巴赫的学术复兴的开端：这位双目失明的管风琴演奏家于 1947 年在吕贝克录制了第一张唱片，接着又录制了全套管风琴作品。

康塔塔（录于 1954 年）

阿尔弗雷德·德勒　假声男高音

多支乐团 / 古斯塔夫·莱昂哈特，尼古拉斯·哈农库特

Vanguard Classics

用时代乐器演奏巴赫康塔塔的首张录音，由莱昂哈特和哈农库特呈现，二人会在 20 世纪 70 年代继续录制巴赫康塔塔全集。

哥德堡变奏曲（录于 1955 年）

格伦·古尔德　钢琴

Sony Classical

这张唱片横空出世，如同一场启示，也成为我们时代标志性的录音。古尔德对巴赫这部杰出变奏曲的个人化的、锐利的演绎，一气呵成，引人入胜——并不会因他后来的版本而失色。

马太受难曲（录于 1958 年）

多位独唱者；慕尼黑巴赫合唱团及管弦乐团 / 卡尔·李希特

Archiv

这张由恩斯特·黑夫利格尔扮演福音传教士的早期受难曲录音，显示出李希特麾下训练有素的演奏团体非凡的表现力，

其强烈程度只有奥托 · 克伦佩勒的录音能够与之匹敌。

B 小调弥撒（录于 1968 年）

多位独唱者；维也纳古乐合奏团 / 尼古拉斯 · 哈农库特

Warner Classics

引发一场革命的巴赫演奏：时代乐器、合唱团中的男童歌手、透明的织体、舞蹈般的清晰度，融合在哈农库特全新打造的构想中。

B 小调弥撒（录于 1982 年）

多位独唱者；巴赫室内乐团 / 约书亚 · 里夫金

Nonesuch

一场关于巴赫的大规模争论的开端：里夫金对于弥撒曲和康塔塔 "一人一声部" 的演绎，在评论家和学者中引发分歧，但在演奏者当中影响力渐增。

勃兰登堡协奏曲（录于 1987 年）

科隆古乐团 / 赖因哈德 · 格贝尔

Archiv

在平诺克、帕罗特和霍格伍德等人用古代乐器演奏巴赫获得成功之后，第二波巴赫古乐录音浪潮带来了这张对于《勃兰登堡协奏曲》极为生动的演绎。

帕蒂塔 Nos1-6（录于 2007 年）

安德拉斯·席夫 钢琴

ECM New Series

席夫最为新近的录音，如六首帕蒂塔和《哥德堡变奏曲》，以及今年（2017 年）BBC 逍遥音乐节上现场演奏的《平均律键盘曲集》（他演奏了第二卷），重新宣告了钢琴在巴赫曲目演奏中的中心地位。

约翰受难曲（录于 2012 年）

多位独唱者；达尼丁合奏团 / 约翰·巴特

Linn Records

古乐演奏风格的最新发展：约翰·巴特发人深省的诠释，复原了巴赫这部受难曲初次呈现时的莱比锡礼拜仪式。

本文刊登于 2018 年 10 月《留声机》杂志

一生的探索

——哈农库特访谈

尼古劳斯·哈农库特是 J.S. 巴赫的音乐最伟大的诠释者之一。在他于 2007 年重新录制巴赫的《圣诞清唱剧》时，乔纳森·弗里曼－阿特伍德（Jonathan Freeman–Attwood）与他会面。

十年以前，当《留声机》成功获得与尼古劳斯·哈农库特面对面访谈的珍稀机会时（这位指挥家上一次同意深度采访还是在四年前，同样也是与《留声机》），菲利普·肯尼科特（Philip Kennicott）以这样的评论开启对谈："哈农库特是一个直率、坦诚的人，然而奇怪的是，在坦率直言的同时又有些不安。"在我揣摩这一评论时，西尔克·齐默尔曼博士（Dr Silke Zimmermann），Sony BMG 的国际市场总监、哈农库特的忠实朋友，正在以一种正常的速度驱车送我从慕尼黑到哈农库特距离萨尔茨堡 40 分钟的家中。齐默尔曼博士还拒绝推测他的状态，尽管她委婉地暗示说他不会轻易受困于无谓的干扰。我有一个小时的访谈时间，夹在为演出海顿的《勇士奥兰多》（*Orlando Paladino*）而进行准备的严格封

闭期中。我们提前五分钟到达，观赏了他宽敞的乡村教区长住宅门前的鹅，然后按响了门铃，很快就看到指挥家杰出的小提琴家妻子爱丽丝光彩照人、机敏而有条理的笑容。她是维也纳古乐合奏团的共同创始人，也是至今依然活跃的成员。

显然，当哈农库特夫人有意带领我们穿过铺着石板的走廊，经过令人惊叹的静物画和大型木箱时，没有稍许的停留。这里弥漫着一种褪色的贵族气息：没有任何东西看上去是刻意保持整洁的，鲜花需要浇些水了，但氛围显然非常合宜，而且爱丽丝以一种朴素的优雅为我们的到来做了精心安排。她坐在书桌边，为维也纳爱乐下一次演出的分谱做着标记；接着，哈农库特从资料室后面走出来，敏锐有神的双眼，眉宇间流露出寻求消遣和智力挑战的神情。采访并没有立刻开始，而是通过一位共同的朋友逐渐成形，然后哈农库特——没有浪费时间——回忆起"我昨天看到的一些照片"，那是早年在维也纳的日子，更确切地说，是1954年和阿尔弗雷德·德勒录制康塔塔时。这是一个非常亲密的时刻，他在幽默地解释 Vanguard 公司的所有者兼制作人西摩·所罗门（Seymour Solomon）认为莱昂哈特先生和夫人、哈农库特先生和夫人同时出现在成员列表上，会使合奏团显得太过家庭化，所以爱丽丝不得不使用自己的娘家姓 [没错，我回去查了查，中提琴声部有爱丽丝·霍费尔纳（Alice Hoffelner）]。从一开始，他就坦率得令人释然，清晰而敏捷地在话题间轻快跳转。

看着哈农库特夫人温柔地帮助丈夫完成某个特定表达（尽管二人的英语都非常棒），显而易见他们二人拥有非凡的共同生活，五十多年里工作和娱乐已经密不可分。关于德勒的讨论引向了这次采访的主要触媒：巴赫《圣诞清唱剧》的新录音。我提到尽管巴赫一直是哈农库特职业生涯中的亮点（他厌恶被称作"大师"），这场去年圣诞在金色大厅的演出，以其华丽的风格、宽广的速度和松弛的手法代表了一场新的旅程——当然是与他 2000 年获奖的《马太受难曲》中强烈的生动与诗意相比较，更不用说 1972 年《圣诞清唱剧》的商业录音。"这难道不是作品间的区别吗？"哈农库特说道，"和受难曲不同，这里的事件比较少，但有着关于圣诞故事的强烈精神画面值得深思。这是一部非常特别的作品，当然，巴赫是以一种比受难曲更晚的语言来创作的。"

我提出，这六部康塔塔或者六个"部分"①，或许在巴赫看来，从概念上可以一口气听完，尽管在 18 世纪 30 年代的莱比锡可不是这样。哈农库特不这么看。"请记住，巴赫是为那些能够感知到将临期到主显节这个时间跨度的人创作的。当时的生活节奏要慢得多，所以人们可以将季节性主题从一个节日自然过渡到下一个节日。"他提醒我，他的《圣诞清唱剧》现场演出是在金色大厅分两个晚上进行的。第一晚是一部将

① 《圣诞清唱剧》由六部康塔塔组成。

临期康塔塔和《圣诞清唱剧》的第1—3部分，剩下的部分则留给第二晚，在一部选举康塔塔（Ratswahl）之后进行。"一部选举康塔塔？"我疑惑地重复道。当然，他指的是巴赫为"市议会"选举而作的那些作品。他顽皮地眨了眨眼，回忆道："这里有个绝妙的嘲讽，因为当时恰好是奥地利选举的时间，于是我对观众说明了这一点，我们开了个小玩笑。"

　　哈农库特如何构筑对一部作品的构想，这依然是个谜。尽管他像一支精心设计的利都奈罗（ritornello）一样不时地嚷着"我恨专家"，他依赖的"专业资料"① 是他采用的方法的核心——在任何时期的任何作品中，他都会专注地查阅资料并寻找当时的演奏惯例。他以自己恒久的箴言来实现这一点[在1982年的《今日巴洛克音乐》（Baroque Music Today）中有过著名的表述]，"运用对于当时情势的了解，在我们自己时代为意义的复苏注入理解和新的维度"。他继续道："我们可能依然低估了一些作曲家，但是今天我想说的是，我们必须只聚焦于最伟大的大师作品和艺术天才，只要人类还存在，他们对于每一代人来说就都有意义。它们应该永远存在。我们可以在研讨会上解释迪特斯多夫（Dittersdorf）的重要性，但伟大的艺术是完全不同的——无论是米开朗基罗还是巴赫——必须不断向我们讲述新的东西。"

① 专家为specialist，专业资料为specialist materials。

他承认，由于没有自我批判地审视自己为何要演奏音乐，我们在无意间制造了危机。"太多音乐的结局就是躺在博物馆里，这也贬损了音乐在我们生命中的价值。这是一个真正的问题。"作为一种自然的推论，哈农库特的"信经"毫不费力又令人信服："要制作好的音乐，你的兴趣必须广泛。如果我仅仅是个音乐家，你是不会喜欢我的音乐制作的。"你只需要看看他的书架就明白了。"维也纳合奏团里没有任何人是专家，因为他们都知道，如果不活在当下，就是做一千件正确的事也毫无意义。"

对于《圣诞清唱剧》，哈农库特主要的研究目的在于，在给这部作品注入自己的风格之前，找到一套令人信服的运音法（articulation）[我们从"荣耀归于神"（Ehre sei Gott）的各种可能性开始]。如果这等雄心在某种程度上达到了惊人的一致性，他给自己留出了探索更多不同寻常的可能性的空间，从而令这音乐被界定为"为圣诞节而作"。他立即把目光投向双簧管那田园牧歌般的世界。然而是舞蹈的种类和展现"本真"特点的热望，造就了逐渐增加的幸福象征。他谈到第四部中 F 大调的魔力以及圆号柔和的处理，"我觉得自己了解了更多，能够理解巴赫调性选择的原因。F 大调的意义非常特殊，这是我能听到纯净的三度（pure third）的唯一调性。这里的其他调性都是由 F 大调界定的，这是纯粹的圣诞调性，提醒我们一切都会变得美好，当我们离开 F 大调时会有一种

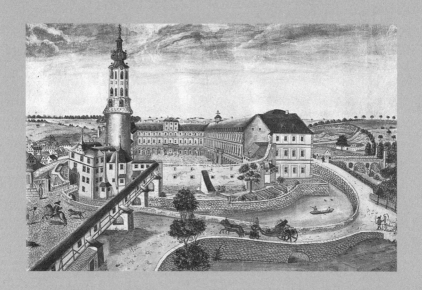

魏玛：1730 年左右的威廉斯堡和大门。1708—1717 年，巴赫先是担任魏玛宫廷管风琴师，后又担任宫廷管弦乐团的指挥。在魏玛，他创作了大量的管风琴曲。

乡愁。"

　　我逐渐感觉到，信念的勇气、间歇的执念和原创性被他丰富而传统的艺术家经历调和了。哈农库特乐于将自己的一生视作一场绵延的发现与创造，从与维也纳古乐合奏团一起探索的年月，到几乎完全围绕维也纳展开的日程安排，包括他与维也纳爱乐持续不断的密切合作。事实上，过去五十年间，很少有杰出的艺术家像哈农库特一样拥有如此显赫又不可预测的职业生涯和演出曲目。如果说战前和紧随战后时期的指挥家们惯于从歌剧院的乐池中脱颖而出，那么哈农库特铸就的声望则包含了一种珍贵的对比：源于中欧的保守的旧世界传统——从 1952 年起他在维也纳交响乐团（Vienna Symphony Orchestra）任大提琴手——及次年成立维也纳古乐合奏团，后者无疑使他成为最为著名的古乐先驱。

　　当他忆起一个吸引人的故事讲给你听时，会流露出一种特别的愉悦。"那时我们感觉就像一伙罪犯，"他如此回忆自己的早年时光。"约尔格·沙夫特莱恩（Jörg Schäftlein，已故的维也纳古乐合奏团双簧管演奏家，也是 20 世纪 30 年代的校友）和我早上还在给卡拉扬演奏，而下午我们又在摆弄文艺复兴竖笛。我费了些工夫说服他演奏一支来自 18 世纪 20 年代的美丽的巴洛克双簧管，而在漫长岁月里我们逐渐塑造了自己的声音。音高是个问题，因为我妻子爱丽丝和我们所有拥有绝对音高的人，必须学会适应各种情况。但这其实

和巴赫时代早上按照较高的管风琴音高（*Chorton*）演奏、晚上按照较低的室内乐音高（*Kammerton*）演奏的双簧管乐手没有区别。我们只是必须学会适应。"

当我说时代可能改变了我们对于维也纳古乐合奏团的看法时，哈农库特非常惊奇。如果这种声音在 20 世纪 60 年代听起来明亮、崭新而危险，在为 Das Alte Werk 品牌录制的大量录音中都能听到——当然，包括与古斯塔夫·莱昂哈特合作的全套巴赫康塔塔——对于 21 世纪的听众而言，相较于现代"古乐"演奏团，同样的演出似乎带有旧世界的气息（拥有更多自由度的演唱，以及直白无虚饰的弦乐）。此外，还有那些宽广的抒情性，或许当时我们并没有感知到，而今却定义了那些来自中欧的有指挥的室内乐巡演和合奏佳作。然而哈农库特似乎并不与他人对比，或者说拥有一种他自己可能并未感知到的个人语言。我告诉他，我能够从新的《圣诞清唱剧》录音中听到维也纳古乐合奏团最为耐久恒新的声音，尽管镀上了由海顿反向折射到巴赫身上的启蒙运动影响的光泽——让乐句更加透气？他辩驳道："通常人们会反过来说：早期奥地利巴洛克为莫扎特提供了养料。"

在考虑进一步的计划之前，我问哈农库特是否怀念更小型的演出项目，就像他的合奏团在 1961 年初建时录制普赛尔幻想曲（他们为此研习了一整年）时的那种。这唤起了一个真诚的怀旧时刻。"非常遗憾我再也不能演它了。如此伟大

的音乐——大量的劳斯（Lawes）①和异类乐器组合（Broken Consorts）。这些是极为美妙的经历。"他笑着作为题外话说起维也纳古乐合奏团被斯坦福大学音乐系的"拒之门外"，因为他们在16世纪的演出曲目中使用"伪音"（musicaficta，为乐谱添加临时音符，可以说，这样会在演出中令某些段落更有意义）。"他们告诉我们：'我们对伪音有自己的看法，而维也纳古乐合奏团不能在此演奏！'"

哈农库特的灵感始终来自音乐的传统和根源，即便在他最为标新立异的实践中，当他作为当红明星成为任何杰出乐团演出计划中时髦的亮点之时。作为一位独特而热情的导师，他为那些希望实现"风格觉醒"的乐团提供指导，或许带来审慎的告诫，哈农库特以近乎古尔德式的狂热，成为拥有活力和独创性的新纪元的标识。他带来了附加价值，因为他能同时谈论克莱伯以及本真的铜管运音法，同那些通常与古乐毫无关联的资深专业人士一起取得成功。随后，哈农库特又巧妙地与年轻一代技艺精湛的管弦乐演奏者，也就是欧洲室内乐团（Chamber Orchestra of Europe）一起，成为标准交响乐及协奏曲正典中冒险与想象力的代名词。

这是否意味着他在演奏许多相同作品后回到了原点，这些演出主要在维也纳，也就是他作为大提琴手起步的地方？

① 劳斯兄弟（Henry Lawes, 1596—1662年；William Lawes, 1602—1645年），英国作曲家。这里当指弟弟威廉·劳斯。

他显然相信自己的背景从未离弃他，只是如今更加乐于公开承认这一点。我提到了最近离世的特蕾莎·斯蒂克－兰德尔（Teresa Stich-Randall），这位移居维也纳的女高音拥有坦诚而闪亮的演唱风格，而哈农库特显然沉迷于这样的念头——如果她现在还在演唱，她就会成为他的女高音。"我们从未合作过，但我一直在寻找用她那种方式演唱的歌手。她就是我的理想型。"

他描述了成为超级巨星之前的卡拉扬（在他进行大提琴试奏时，爱丽丝为他弹钢琴伴奏），在1950年的《马太受难曲》以及1952年独一无二的《B小调弥撒》制作中，卡拉扬都是兢兢业业的指挥，在伦敦和维也纳两地奔波，亲自指导了维也纳歌唱协会合唱团100小时的排练。他透露道，卡拉扬的首要考虑，是在需要时制造一种紧实、强烈、节制、有力的声音。

过去的误解令哈农库特恼火，他显然认同那段令人迷醉的岁月，并且给我们提供了第一手的报道。但他真的在1969年时就认为维也纳古乐合奏团会带他走向舒曼、布鲁克纳、威尔第和巴托克吗？"噢当然了，但并不是按照编年顺序来的，"这当然也是最终的结果。"我从来没有任何时候不演奏舒伯特。"这显然被视作某种支点和纽带，然而更有聚合力的是他痴迷于所有时代的民间音乐影响。他热衷于本地传统，并感到自己肩负着一种使命。"维也纳爱乐的成员中有一半人是捷克出身，但他们不知道德沃夏克音乐中的波尔卡在哪！

音乐学院里不教这些。小步舞曲在 1790 年的巴黎意味着什么，华尔兹在维也纳又意味着什么？还有布鲁克纳《第五交响曲》的慢乐章。这段旋律有多频繁地被演奏以彰显其源头？"哈农库特以一种摇摇摆摆、农夫脚步式的感觉唱出了这段旋律，并且夸大了自由速度。他惊叹道，"我能听出村子的声音。如果你不像这样演奏，那你演奏的就不是布鲁克纳！"我想知道双簧管在棘手的低音降 B 上进入，是否与整体的乡村感有关。显然无关："这只是法国双簧管的问题，而不是维也纳双簧管的，"他的回答温和而又迷人地体现了高贵血统的傲气。对哈农库特而言，延续我们祖辈的语言是一种令人着迷的艺术家职责，要寻回那些无法写下来的东西。"一个喜欢《波基与贝斯》（*Porgy and Bess*）的美国祖父比最好的音乐学院更有价值。"

"这流淌在我的血液中。当我匈牙利籍的母亲听到舞曲奏得不对时会恼怒发狂，那时我就意识到了真正的地域方言。于是，在孩提时我就知道为什么它是错的，接着，1937 年我在格拉茨聆听了巴托克的音乐。这些经历给了我通向他的音乐的通行证。"［他已经录制了《嬉游曲》和《为弦乐、打击乐与钢片琴而作的音乐》（*Music for Strings, Percussion and Celesta*）。］那么，下一步是什么呢？哈农库特首先告诉我他所不能做的。"我想演《第二小提琴协奏曲》，但当我听到如今最棒的演奏家的演绎时根本认不出来。问题在于，我太

清楚自己想要什么了。德沃夏克的《大提琴协奏曲》也是如此。"那么他会演什么呢？斯特拉文斯基。《俄狄浦斯王》（Oedipus Rex）吧或许？一阵放声大笑。"我为卡拉扬演奏过这部作品，他在'荣耀经'里出了个大错！"事实上，下一部作品是《浪子的历程》（The Rake's Progress）。

录音计划蓬勃涌现——舒曼，德沃夏克，海顿的《四季》（The Seasons，下一部）——然而总会因为没有足够的时间而痛心遗憾：日渐衰老的躯体里，住着一个年轻而有活力的灵魂。再来一部巴赫如何呢？《B小调弥撒》？"我余下的演出时间是有限度的。我还有一些其他的事想做，比如海顿的《荒岛》（L'isola disabitata）。"接下来，令人心动的是，他把身体倾过来说，"接下来的三年我会有一个巨大惊喜。"我追问着。是斯特拉文斯基吗？或许是贝尔格？

为了转移我的视线，他给我讲了另一个故事。当他已经提及的一部作品重又出现在对话中时，我似乎依然未能完全领会他的文化背景的真正深度。"我叔叔是纽约现代艺术博物馆的馆长，他认识所有人。他和格什温非常熟。他把最新出版的《波基与贝斯》总谱寄给了我父亲。我们打开它，在钢琴上演奏，我真的觉得我们是第一批听到这部作品的欧洲人。有趣吧？"

即便是对于这样一位涉猎广泛的音乐家，我也必须问问演出曲目中一些明显的空白。为什么没有理查·施特劳斯呢？

他可是移居维也纳的音乐家中最受喜爱的之一。哈农库特身上彗星般的激进分子反驳道："我必须说我真讨厌他（还有柏辽兹）。我因为他的才华而讨厌他。他是莫扎特之后最有天赋的作曲家。他都做了些什么呢？只有《莎乐美》（Salome）和《埃莱克特拉》（Elektra）——此外，他用左手作曲，用右手玩牌。如果我见过他本人，也许一切会不一样。"瓦格纳？"没错，我很愿意演《特里斯坦》和《纽伦堡的名歌手》，后者的轻歌剧风格令我心动，但在第一幕之后我就被击败了。如果我的一天有 48 小时而不是 24 小时，我发誓我会演些瓦格纳！"

这是一个不希望任何事物结束的人，但我还得去赶飞机，最终我们在大雨中道别。也许是天意，当我们驱车离开时，奥地利广播电台正在播致敬特蕾莎·斯蒂克－兰德尔的节目（今天本该是她 80 岁的生日）。正当我们离开萨尔斯堡时，这似乎不可思议——只是她在唱的是理查·施特劳斯。

本文刊登于 2007 年 12 月《留声机》杂志

"在复活中抵达顶点"

——埃瑟利斯谈《六首大提琴组曲》

这位大提琴家长久以来都很抗拒录制巴赫这套组曲，对他而言这部作品意味着太多情感上的折磨。但他告诉哈丽雅特·史密斯（Harriet Smith），来自父母的压力改变了他的想法。

　　我们要感谢埃瑟利斯的父亲，他促成了最新的唱片——巴赫的《六首大提琴组曲》。"他告诉我：'我已经 88 岁了，你必须现在就录它们。'于是我就录了。"埃瑟利斯解释道。当我到亨利·伍德音乐厅的录音室拜访，埃瑟利斯父子就在那里，一个侧耳倾听，另一个则对着制作人安德鲁·基纳（Andrew Keener）在整部作品的录音回放中点缀以他招牌的嘲弄式评论。

　　如果没有这一额外的敦促，这个计划可能会等待更长时间。"Virgin 公司和 BMG 公司都想让我录这套组曲，但我还没准备好，"埃瑟利斯说，"就像一个女人觉得自己永远都没准备好生孩子——对于这样的音乐，你永远都不会觉得准备好了，所以不如就开始吧！"

似乎没有人会质疑这套组曲是大提琴曲目中的巅峰之作。但又是什么令它们如此非凡呢？"每一个音符都在正确的位置——你不会质疑任何一个。而且它们在很多层面上都有意义——有着此等魅力、此等优美的旋律、此等幽默。当你谈论这些大师之作时很容易忘记这些：它们是舞蹈组曲，同时又有非常深刻的情感内涵。"异乎寻常的是，埃瑟利斯首先谈到这部作品中的人性。这贯穿了他的诠释——其中有个人解读，并不浮华卖弄，他的演奏中也有触动人心的火花，尤其在吉格舞曲中。

如果你听过他在音乐会上演奏这套组曲，你可真是太幸运了。"我曾说再也不会现场演奏它们——因为我太爱它们了，这会让我过于紧张。我在 2000 年演过几次全套六首作品，但实在是折磨。其他一些技术难度更高的作品，在情感上却没有这么高要求。在练习第五和第六组曲时，我在同时练习沃尔夫冈·里姆（Wlofgang Rihm）的作品，我必须说这真是轻松的解脱！像里姆这样的作品，你一旦做对了，就对了。而对于巴赫，你会持续不断地在情感、节奏和技术上精进。你不得不持续努力，直到去掉一切非必需之物。若非完全沉迷其中，你是无法演奏这些作品的。"

此外还有版本的问题，以及不得不基于极少的证据来做出所有决定。"只有两个主要的资料来源，除了一个琉特琴版的第五组曲外，都并非出自巴赫之手。但琉特琴是一种非常

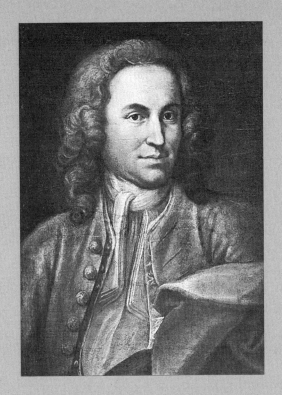

壮年巴赫，1715 年。［绘画者疑为老约翰·恩斯特·伦奇
（Johann Ernst Rentsch the elder）］

不同的乐器，你不得不做大量资料梳理工作。至于运弓的问题，我的想法一直在变化。"不过，他补充道，这些不应该影响听众。"我受不了那些把各种理论拍到你脸上的演奏。它们永远比不上巴赫自己的想法！"

然而如果你阅读了埃瑟利斯为他的录音撰写的说明文字，有一个特别的理论不得不说。他提出了一个设想，六首组曲与基督的故事相关，始自"欢喜奥迹：耶稣诞生"（"Joyful Mystery: The Nativity"），在第六组曲的复活中抵达顶点，走向灿烂的结尾。他所提供的描述，比起巴赫的路德宗背景，更接近于天主教教义（我想到了梅西安）。"没错，但在他创作这部组曲的时期，他开始为拉丁文文本谱曲了。"这无疑是一种非常坚定的看法，尽管极为个人化。"这不是一种理论，而是一种感觉——我完全无法证明它。"但他是否认为这来自巴赫？"是的。但我认为巴赫所有的音乐都是一种礼拜的形式。如果我的观点让人意兴阑珊，那么请忽略我的想法。"那么他是否担心乐评人会说"精彩的演奏，只可惜他有这么怪异的理论"？"总比'精彩的理论，可惜演奏得一团糟'要好！"他还击道，"你必须超越这部音乐中的困难：对于听众而言它应该是振奋人心的。你一定不能忘记这一点。"

本文刊登于 2007 年 7 月《留声机》杂志

小提琴演奏的试金石

——《六首无伴奏小提琴奏鸣曲及组曲》录音纵览

对于大多数小提琴家而言，攻下巴赫的《六首无伴奏小提琴奏鸣曲及组曲》，代表着诠释与技术发现的终生之旅。2011 年，邓肯·德鲁斯（Duncan Druce）回顾了超过一个世纪的唱片，来探寻谁最接近巴赫式的理想。

"六首小提琴独奏曲，没有低音伴奏"（*Sei Solo a Violino senza basso accompagnato*）——巴赫自己的标题——保存在 1720 年的优美的亲笔手稿中。同他的许多作品集一样，巴赫致力于完整性，旨在对于小提琴的表现力和技术手段进行彻底审视，对其复调能力尤为强调。这部作品集，是不同类型器乐作品的汇编，不仅仅是两种主要形式，奏鸣曲和组曲，而是在这两种体裁内，多种多样不同类型的乐章。巴赫的奏鸣曲及组曲已经逐渐成为小提琴家的训练和演出曲目中不可分割的部分，有记载的历史可以追溯到 20 世纪初。

约瑟夫·约阿希姆录于 1903 年的五条音轨包含了巴赫的两个乐章，第一奏鸣曲的柔板和第一组曲的布雷舞曲（Tempo di borea，本文中通篇采用巴赫自己的标题），两者都以华丽

的风格演奏，即使并不完全准确。在随后的世纪里，巴赫无伴奏作品的录音绘出了小提琴演奏的风尚和品味的变迁。通过奏鸣曲及组曲全集的最初录音，我们能够看到持续揉弦成为强烈的、具有巨大穿透力的音色的基本要素这一转变——**亨利·马尔托**（Henri Marteau）在第三组曲的录音中（1912—1913 年）依然使用直接、纯粹的声音，**阿道夫·布施** 1929年录制的第二组曲的华丽录音，以及**约瑟夫·西盖蒂**（Joseph Szigeti）对前两首奏鸣曲富于表现力的演绎，有着更为强烈的连奏（*legato*）以及声音的穿透力。

最早期的录音

奏鸣曲及组曲的录音遗产极为庞大，我要将考虑范围限定在六部作品的全套录音中，即便如此也需加以甄选。回望 20世纪30年代，首次录制此等全集的殊荣竟会落在少年**耶胡迪·梅纽因**（Yehudi Menuhin）身上，而非交给显赫的巴赫诠释者如布施、西盖蒂或是埃内斯库，这似乎有些奇怪。在技术层面上，梅纽因的成就至为引人注目，但他带有快速强烈颤音的音色，最终令人心生厌倦。三首奏鸣曲中的赋格有着自信的活力，但沉重、统一的重音则带走了任何鲜活感。全套中的最佳乐章是梅纽因放松下来，似乎享受其中的那些——例如第三组曲中的前奏曲和加沃特，以及第二奏鸣曲的行板那亲密动人的演奏。

梅纽因的老师**乔治·埃内斯库**（George Enescu）在 20

世纪 50 年代完成了奏鸣曲及组曲的全套录音。其时他已过了巅峰状态：他患有一种疾病，这影响了他对音高的感知，而他的运弓有时听起来相当粗糙，但他显然保留着演奏和弦的精妙技巧。自始至终，最为引人注目的是埃内斯库对音乐热烈的投入，还有对于音乐应当一直向前流动的关注。这在第二组曲的恰空中尤为明显，其连续感极为强烈。

黑胶唱片的到来，见证了大量全套录音的出现。**雅沙·海菲茨**（Jasha Heifetz）对这套作品的录音（1952 年）通常并不被视作他的遗产中最为珍贵的部分之一。通过向下按压琴弓，可以在小提琴上演奏和弦而不用做分奏；在三首奏鸣曲的赋格中，海菲茨选择了这种方式，这样就不会扰乱节奏，使他得以在六分钟以内完成第二奏鸣曲的赋格（一些演奏会多出一半的时间）。这项成就的代价就是音质，以及一种大刀阔斧式的粗暴风格。然而，海菲茨在其他地方令我们迷醉，第三组曲的前奏曲令人目眩，第二组曲的吉格美妙又轻快。

接下来的那一年，一位知名度小得多的小提琴家**朱利安·奥利夫斯基**（Julian Olevsky）在他的录音中带来了细腻、清晰的声音和优雅的风格。与 1955 年前后录制全集时的**约瑟夫·西盖蒂**相比，他无疑是一位更加稳定的演奏者。此时西盖蒂的风格已经变得更加矫揉造作，而自 20 世纪 30 年代和 40 年代的录音起，他发展出了一种更宽广、更慢速的揉弦。这些是规模宏大的演出，有时带有强烈的重音，它们让我想到，

所有这些早期演奏者几乎都是严肃对待巴赫的：一切都真诚而热切，很少会觉得这音乐可以有俏皮的特质。

像海菲茨一样，西盖蒂在奏鸣曲的赋格中选择了不分解的和弦；此时的一些乐评人 [包括阿尔伯特·史怀哲（Albert Schweitzer）] 不喜欢琶音式的和弦（arpeggiated chords）。一种解决方式得以发明，即采用一种弯弓，其张力可以通过右手拇指操控的机制来释放。这样一种琴弓是没有历史依据的，但**埃米尔·泰曼伊**（Emil Telmányi）在 1953—1954 年的录音中使用过它。泰曼伊展现了对音乐敏锐的理解，然而对我来说，持续的和声听上去绝对错误——缺乏表现力，如持续低音一般嗡嗡作响——我们失去了在琶音中运用不同速度和力度这样的表达手段造就的可能性，而这是任何有艺术天赋的小提琴家所依赖的。

在前立体声时代的录音中，我觉得**内森·米尔斯坦**（Nathan Milstein，1954—1956 年）的最为令人满意。他的音色比当时大多数小提琴家的要更为明亮、更加清晰，非常适合巴洛克音乐，而他也确实表现出了每一首的个性。此外，尽管这些演奏非常出色，在 1973 年的立体声录音中，他还是在许多方面进行了改进。

转向本真巴赫

直到 20 世纪早期，《无伴奏小提琴奏鸣曲及组曲》的手

稿才得以用于研习；更早的版本中存在大量错误（例如让恰空开头的每一个音符成了一个和弦），其中一些错误在整个世纪的录音中持续存在。**阿瑟·格鲁米欧**（Arthur Grumiaux）1960—1961 年的著名录音代表了一种更贴近巴赫实际所写的演奏趋势。对于那个时代的作曲家而言，巴赫对运弓细节的指示极为详细。早期的小提琴家表现出对于巴赫强烈的情感投入，而格鲁米欧在此基础上加入了对于乐句细节的尊重，这赋予他的演奏坚不可摧的完整性。从我们对于近年来巴赫的不同演奏方式的经验回望，格鲁米欧充满生机的音色和流畅平滑的连奏线条，尽管有助于他演奏中的表现能力，却令巴赫连奏形式的乐句无法表达出最为清晰的效果。然而格鲁米欧的演奏仍然极为令人满足。

亨利克·谢林（Henryk Szeryng）1967 年的录音偏好宽广、庄严的节奏。他是宏大风格的大师，我们可以在整部录音中欣赏他精湛优雅的演奏。不过与格鲁米欧相比，他似乎更加冷淡，并不以同样细致入微的方式投入音乐。**山多尔·维格**（Sándor Végh，1971 年）比起谢林或格鲁米欧要更加脆弱——有一些调音不稳的时刻——但他显示出了宽广的表现力，并在不威胁整体气势的情况下巧妙地赋予每个乐句独特的性格。我觉得他演奏的三首赋格尤为令人信服，他以大师风范塑造了轮廓和性格。像谢林一样，**奥斯卡·舒姆斯基**（Oscar Shumsky，1979 年）偏好洪亮音色和强穿透力，但他又像埃

内斯库一样，激情和个人信念战胜了一切对于风格的质疑。例如，第三组曲中的卢尔舞曲可能忽略了舞蹈中独特的升腾感，但舒姆斯基对每个乐句走向的感知，无可抗拒地将我们引入音乐的内核。

20 世纪 80 年代标志着新的演出风格的开端，超越了格鲁米欧对文本的尊重，再现了 18 世纪的声音、运弓风格和对于音乐表现的态度。然而大多数小提琴家满足于继续如前，信赖艺术信念多过学术理论。例如，**鲁杰罗·里奇**（Ruggiero Ricci，1981 年）依赖情感投入和沟通技巧来获得我们的关注和尊重。他避免硬朗锐利的声音，让他的演奏带有一种温柔迷人、令人信服的感觉，尽管这可能会令活泼的乐章缺少活力。**什洛莫·敏茨**（Shlomo Mintz，1983—1984 年）拥有一套平滑流畅的完美技巧。他还比里奇更为关注文本的准确性。这套录音中大部分听起来都非常棒，但有一些速度似乎太慢了（比如第三奏鸣曲的柔板），而且我听不到像舒姆斯基和里奇的演奏中那种程度的动人的信念感。**奥列格·柯岗**（Oleg Kagan）的音乐会演出（1989 年）在我们面前展示了一种非常强大的音乐人格。响亮而宏大的俄式演奏传统并没有向历史风格让步。有些地方的速度过于缓慢而难以令人信服，但除此之外柯岗的演奏强烈热切、动人心弦，尤其是在第二组曲的恰空和第三奏鸣曲的赋格中。

伊扎克·帕尔曼（Itzhak Perlman）1986 年的录音似乎归

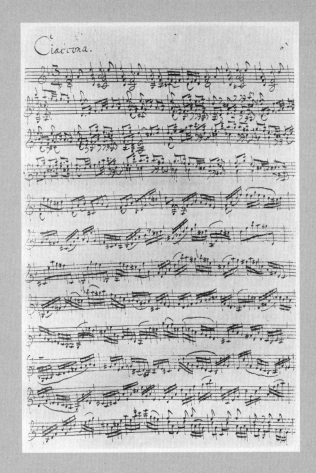

小提琴无伴奏《恰空》乐谱手稿。

纳了整个巴赫演奏的传统方式。他威风凛凛的技术掌控和镇定从容的自信赋予了这场演出独特的权威感，但我不禁感到，在明与暗、强调与放松的对比非常重要之处，他对饱满持久音色的关注削弱了音乐的效果。但你很难不去臣服于帕尔曼音色的诱惑，欣赏它为音乐笼罩上的美妙光晕。

非传统的方式

这个时期的其他演奏则呈现出全然不同的景象。**塞尔久·卢卡**（Sergiu Luca）、**席捷斯瓦·库伊肯**（Sigiswald Kuijken）和**亚普·施勒德**（Jaap Schröder）以巴洛克小提琴奏出低音区柔和醇厚的音色，显示出表现力不必依赖于揉弦。卢卡（他的诠释问世于 1977 年）奉上了一种清澈、动听的演奏，但在一些快速乐章中有过于慎重的倾向。库伊肯（1981 年）避开了通过响亮的声音或缓慢的速度来达到庄严高贵效果的任何尝试；实际上，他的演奏可能会因缺乏动态变化而遭到批评。他的重心放在了风格上——在组曲里的舞曲中，乐句断连和抑扬顿挫会随着每个乐章的特征而改变。录音略显干涩，突出了作品的小体量。库伊肯的重录（1999—2000 年）在音响上更为丰富，如此一来小提琴听上去更加饱满、更加甜美流畅，尽管少了一些冲击力。我们注意到在细腻程度和表现手法上的增进，但更早一版诠释中，第三组曲拥有一种生机和能量，这是后来未能再现的。与库伊肯相比，施勒德

（1984—1985 年）在技术挑战面前略为挣扎，这从吃力的乐句和偶尔出现的调音问题上可以窥见。他是一位雅致的演奏者，拥有富于表现力的音色，但他的诠释缺少库伊肯那种与众不同的特质。

吉东·克莱默（Gidon Kremer）不能被视为由历史演奏惯例推动的演奏者，但他代表了转向更为客观、更为冷静的演奏方式的趋势。他在 1980 年模拟录音中的诠释，更为明显的还有在 2001—2002 年的重录中，都极具个性和创造力，利用了宽广的动态范围，力求表现色彩和戏剧性的极致。他以精湛技艺应对任何挑战，也乐于安静而极为克制地演奏。这样的演奏激起了强烈的反应。我喜欢他在第一和第二组曲的萨拉班德中的温柔演奏，但不大喜欢他起奏和弦（attacking chord）的粗暴方式。

托马斯·齐赫梅尔（Thomas Zehetmair）1982 年的录音可能是 20 世纪 80 年代最为惊人的一套，他采用了 18 世纪演奏风格的许多信条，在强拍和弱拍之间建立了清晰对比，探索了巴洛克音乐表现的修辞基础。这种大胆的做法与库伊肯更为冷静的方式形成了对比，而在巴洛克技法以外，齐赫梅尔还运用了现代技法，例如更为多样的弓法和极端的力度。

90 年代及之后的录音

十年之后，**克里斯蒂安·特茨拉夫**（Christian Tetzlaff）

也在现代小提琴上运用了巴洛克风格要素。他录制了两版（1993年，2005年）出色的录音，比起齐赫梅尔的更为温和，但同样充满了对巴洛克风格的知觉。与巴洛克小提琴家一样，他发现了以琶音奏法轻柔演奏和弦的艺术，于是最为致密的复调乐章不再背负着沉重的分量。在特茨拉夫的两套录音中，第二套听起来更为自由、更具活力且更加个人化，但同时也更为矫揉造作；更早的版本在其真挚自然的特质上更有优势。

本杰明·施密德（Benjamin Schmid）的演奏（1999年）有种亲密的感觉，他改进了自己的揉弦（例如在萨拉班德中），将注意力集中在琴弓的表现力上。这套录音的亮点在于极具挑战性的第三奏鸣曲，尤其是开篇的柔板，通过格外强调每小节第一拍，他创造出一种庄严行进的效果。一两年之前，施密德录制了带有舒曼所作钢琴伴奏的奏鸣曲及组曲。创作于一个视小提琴独奏为离谱行为的时代，舒曼的贡献尽管冗余但依然迷人。

热拉尔·普莱（Gérard Poulet，1994—1995年）技艺娴熟地让自己的现代演奏方式适应这部音乐作品的需求。很可惜他的录音过于响亮，不然它本可跻身最优秀的诠释之列，他对每一首的特质都有敏锐感知，从不试图让小提琴越过其天然的局限，保留了一种振奋人心的活力。

在轻柔调整自己风格的方式上，**茱莉亚·费舍尔**（Julia Fischer，2004年）追随了普莱。她的录音显示出娴熟的技术

与机敏的音乐才能的持续结合，而在多个乐章中，她的演奏尽管避开了极端的表现手法，却依然有力而雄辩。**詹姆斯·埃内斯**（James Ehnes，1999—2000年）的录音拥有类似的娴熟精湛程度，但与费舍尔相比保留了更多现代演奏家的特质。尽管惊叹于他在第三奏鸣曲的终曲和第三组曲的前奏曲中光芒四射的精彩表现，我还是会渴望一种更为轻盈、更具舞蹈性的风格。**伊达·亨德尔**（Ida Haendel，1995年）代表了一个属于炫技名家的更早年代，而精细的模拟录音很好地体现了这一点。她的演奏完美无瑕，她那明亮、动人的音色令人愉悦，尽管她那种强烈的严肃感与巴赫那些无忧无虑的时刻并不相符。

格雷戈里·富尔克森（Gregory Fulkerson，1995年）以演奏当代音乐而为人所知，他以一种既令人信服又令人愉快的传统风格，展示了卓越而又克制的技术。他的演奏以深邃的音乐才能支撑，从细致的乐句塑造，到对巴赫大型结构的强力演绎无不如此。

比起其他任何现代小提琴家，**阿丽娜·伊贝拉吉莫娃**（Alina Ibragimova，2008—2009年）都更注重研究如何演奏巴赫，以便在完全发挥乐器潜能的同时，融合已知的18世纪弦乐演奏方式。仅举一例：通过在很大程度上避免使用揉弦，她将表现力集中在琴弓的使用上——造就了令人无法忽视的声音和乐句，常常触动情感。

有两种录音采用了现代与巴洛克之间的"折中"方式。**理查德·托涅蒂**（Richard Tognetti，2004 年）与**维多利亚·穆洛娃**（Viktoria Mullova，2007—2008 年）以羊肠弦在较低的音高上演奏，而且穆洛娃还使用了巴洛克琴弓。这造就了饱满醇厚的直接效果。穆洛娃在精心打造的风貌上与伊贝拉吉莫娃相匹敌，但在伊贝拉吉莫娃表现出沉思或是轻盈和漫不经心之处，穆洛娃则营造出灿烂的效果和鲜明的对比。穆洛娃的录音是近来最为令人满意的一版；我对托涅蒂的演奏则没有那么热切。他的演奏精细而有自信，但我觉得过于琐碎，弓法不断变化，力度和节奏也在不断改变。

巴洛克录音

自库伊肯和施勒德的先锋岁月起，使用巴洛克小提琴的录音层出不穷。**露西·凡·德尔**（Lucy van Dael，1996 年）和**莫妮卡·休格特**（Monica Huggett，1995 年）都是技艺娴熟的演奏家，二者都力图实现巴洛克音乐表达作为修辞学分支的理想——赋予乐句以情感充沛的语言所具有的生命力和多样性。录音中不乏美妙的瞬间，但两位艺术家都未能在鲜活的表现力与节奏和速度的稳定性之间维持必要的平衡。**杰奎琳·罗斯**（Jacqueline Ross，2006 年）把握了这种平衡，她的演奏总体上极为生气勃勃，但因缺乏声音的力量和变化而表现力有限。

我最喜欢的两版巴洛克录音来自**蕾切尔 · 波杰**（Rachel Podger，1997—1998 年）和**约翰 · 霍洛韦**（John Holloway，2004 年）。波杰优雅的诠释拥有明亮动听的音色，录音质量很高。她也在强烈的音乐表现和节奏的连续性之间找到了平衡，而她对组曲中舞曲的个性塑造精妙准确。约翰 · 霍洛韦则有着更加严肃的气质，博学而坚定——赋格以适中的速度奏出，但拥有绝妙的节奏动力。如波杰一样，他也结合了表现上的自由与对音乐的流动性及整体形态的关注。最近的录音中，**帕夫洛 · 贝佐西克**（Pavlo Beznoziuk，2010 年）表现出对音乐的深刻理解，但又缺少了霍洛韦或波杰那种向外涌动的活力。

自 20 世纪 30 年代以来，尤其是在近些年，小提琴家演奏巴赫的方式发生了巨大的变化。但更令我印象深刻的，是所有最优秀的演奏者都在作曲家与诠释者间建立了一种亲密而感同身受的合作关系。米尔斯坦、富尔克森和波杰的唱片都在最优秀之列，但我个人的最爱来自阿丽娜 · 伊贝拉吉莫娃。

历史之选

内森 · 米尔斯坦

DG 457 701–2GOR2

这些演奏缺失了反复段落，遵循了一个不够准确的版本，绝非学术性演奏，但米尔斯坦拥有绝佳的感觉——何时自由

处理，何时需要精准，何时变得轻快。这是顶级的小提琴演奏。

传统之选

格雷戈里·富尔克森

Bridge BCD9101

　　作为一位现代演奏家，富尔克森拥有充满活力的音色、宏大的音响和强烈的穿透力。他敏锐的音乐才华令他的演绎超越了普通水准。每一个乐章都呈现得恰到好处，高贵庄严中不失优雅与沉着。

巴洛克之选

蕾切尔·波杰

Channel Classics CCSSEL2498

　　蕾切尔·波杰并不依赖揉弦来获得甜美的音色。她的演奏基本上是一种小体量的——轻盈，活泼，如舞蹈一般——但她的恰空是巴赫的宏大构思中拥有最强穿透力的演奏之一。

顶级之选

阿丽娜·伊贝拉吉莫娃

Hyperion CDA67691/2

　　我对阿丽娜·伊贝拉吉莫娃这套唱片的喜爱与日俱增。从技术上看，毫无疑问她极为善于运用技巧——比如她演奏和

弦的不同方式——一切都是为了给每一处细节找到合适的表现方式。其结果扣人心弦、鼓舞人心。

入选唱片目录

录音年份	艺术家	唱片公司（评论刊号）
1903	约阿希姆（第一奏鸣曲；第一组曲 – 节选）	Testament SBT2 1323 (4/04)
1912/13	马尔托（第三组曲）	Caprice CAP21620
1929	布施（第二组曲）	Ist Discografico Italiano IDIS6490/91
1930 年代	西盖蒂（第一及第二奏鸣曲）	Biddulph LAB005/6 (1/90)
1934/36	梅纽因	EMI 567197-2 (3/00); 575416-2
1950	埃内斯库	Ca'd'oro CDO2014
1952	海菲茨	RCA 09026 61748-2 (11/94); Sony 8869721742-2
1953	奥利夫斯基	Doremi DHR7831/2 (1/08)
1953/54	泰曼伊	Testament SBT2 1257 (9/03)
1954/56	米尔斯坦	EMI 566869-2 + 566870-2 (5/94ᴿ)
1955/56	西盖蒂	Vanguard ATMCD1246
1960/61	格鲁米欧	Philips 438 736-2PM2 (2/94); 475 7552POR2 (10/01ᴿ)
1967	谢林	DG 453 004-2GTA2 (11/96)
1971	维格	Auvidis V4427 (12/88)
1973	米尔斯坦	DG 457 701-2GOR2 (4/75ᴿ)
1977	卢卡	Nonesuch 7559 73030-2 (4/78ᴿ)
1979	舒姆斯基	Nimbus NI2557/8
1980	克莱默	Philips 416 651-2PM2 (10/81ᴿ)
1981	席捷斯瓦·库伊肯	Deutsche Harmonia Mundi GD77043 (4/89, A/01)
1981	里奇	Regis RRC2077 (1/83ᴿ)

1982	齐赫梅尔	Warner Apex 2564 64375-2
1983/84	敏茨	DG 445 526-2GMA2 (7/85)
1984/85	施勒德	Naxos 8 557563/4
1986/87	帕尔曼	EMI 476808-2 (12/88[R])
1989	柯岗	Warner Apex 2564 69615-7 (4/93[R])
1993	特茨拉夫	Virgin 522034-2; 545089-2; 562374-2 (4/95)
1994/95	普莱	Arion ARN268640 (8/96)
1995	富尔克森	Bridge BCD9101 (9/01)
1995	亨德尔	Testament SBT2090 (1/97)
1995/96	休格特	Virgin 562340-2 (1/98[R])
1996	凡·德尔	Naxos 8 554422 + 8 554423 (5/99)
1999	施密德	Oehms Classics OC206 (8/04)
1999/2000	埃内斯	Analekta FL2 3147/8 (7/02)
1999/2000	席捷斯瓦·库伊肯	Deutsche Harmonia Mundi 05472 77527-2 (A/01)
2001/02	克莱默	ECM 476 7291 (1/06)
2004	茱莉亚·费舍尔	Pentatone PTC5186 072 (6/05)
2004	霍洛韦	ECM 476 3152 (11/06)
2004	托涅蒂	ABC Classics ABC476 8051 (10/06)
2005	特茨拉夫	Hänssler Classic CD98 250 (8/07)
2006	罗斯	ASV CDGAU358 (3/07 – 绝版) + CDGAU 359 (7/07 – 绝版)
2007/08	穆洛娃	Onyx ONYX4040 (5/09)
2008/09	伊贝拉吉莫娃	Hyperion CDA67691/2 (11/09)
2010	贝佐西克	Linn CKD366 (5/11)

本文刊登于 2011 年 6 月《留声机》杂志

横跨二十年的艰难旅程

——希拉里·哈恩的巴赫无伴奏录音

2018年，罗布·考恩（Rob Cowan）庆祝这位小提琴家成功回到巴赫独奏作品，在二十年的间隔之后，完成了全套《无伴奏小提琴奏鸣曲及组曲》。

J.S. 巴赫

无伴奏小提琴奏鸣曲第 1 号，BWV1001；

第 2 号，BWV1003。无伴奏小提琴组曲第 1 号，BWV1002

希拉里·哈恩 小提琴

Decca 483 3954DH（CD）；483 4181DH2（LP）

(76'·DDD)

在巴赫《无伴奏小提琴奏鸣曲及组曲》这片领域，尽管近来的竞争者都具有令人赞赏的优点，我想不出哪一位演奏家可以与希拉里·哈恩相提并论。这显而易见是精彩之至的小提琴演奏，当你听到它时会相信这首音乐作品不可能以其他任何一种方式演奏。我们只需要听一听 A 小调奏鸣曲开篇庄

板中高贵的飞升，这段演奏结合了坦诚的表达与行家的节奏，证实了哈恩高超的成就。A 小调和 G 小调奏鸣曲中的赋格中不乏种种手法，"陈述与呼应"、多变的起奏、精心布置的渐弱与渐强、温暖的连奏，以及在不牺牲织体清晰度的情况下也能很强劲的和弦。对比 A 小调的赋格的前一分钟左右与哈恩第一张巴赫独奏唱片（Sony Classical——收录了巴赫独奏小提琴全集的另一半）中 C 大调奏鸣曲的赋格，你很快会意识到从少女时期起她已经走了多远，速度略更灵活，色调微差（nuance）与音色的丰富性也远远超越了从前。

那么 A 小调奏鸣曲那温柔悸动的行板又如何呢？把这段演奏称为奇迹似乎有些过分夸张，直到你自己亲耳听到它。自拥有歌唱般演奏方式的海菲茨以来，我从未听到过这段美妙的音乐如此传神的表现，哈恩让温柔悸动的伴奏可闻地支持着高音旋律，她的声音自始至终保持温暖，音色丰富多彩而不喧宾夺主，整体氛围庄重而恳切。到了中段（大约 2'46"处），她给出了暂停换气的提示，这也为我们留出了思考的空间。事实上，我会特别选用这段音轨（第 15 轨）作为恰当的例证，告诉那些通常认为巴赫的小提琴独奏音乐听上去如同艰难苦役的人，演奏巴赫的声音和方式可以如此诱人。

G 小调奏鸣曲的开篇柔板宽广得不同寻常，紧随而至的独白充满了明暗变幻，其后赋格的前四个音符构建了微妙的渐强。如同 A 小调奏鸣曲的赋格一样，哈恩将巴赫琶音式的写

法（在 2'03" 处兴奋地翱翔）发挥得淋漓尽致，没有丝毫别扭之处。B 小调组曲也同样优美动人，平稳地转入"装饰变奏（double）"，哈恩在此处运用了极为细腻的揉弦。这一切都让我希望她能回过头去重录第一张巴赫无伴奏录音（Sony 公司）的曲目[①]，这样一来全套六首独奏作品就会在她毫无疑问的巅峰时期录下。实际的录音过程非常有趣，因为哈恩大约六年以前就开始了新专辑的工作。她把已经录过的作品束之高阁，五年后又重返录音计划，所以我们听到的是在 2012 年 6 月和 2017 年 6 月之间录下的，大部分来自更晚的阶段。这一切都体现了哈恩一贯近乎古尔德式的录音方式，而其结果令人惊叹。

至于数字录音的比较（先为似乎无可避免的性别偏见表示歉意），有人偏爱禁欲式的音色和更明显的灵活性，比如阿丽娜·伊贝拉吉莫娃（Alina Ibragimova，Hyperion 公司）；或是茱莉亚·费舍尔（Julia Fischer，Pentatone 公司），这位充满想象力的演奏家介于哈恩和伊贝拉吉莫娃之间；蕾切尔·波杰（Rachel Podger，Channel 公司）对音乐冷静而清澈的处理也非常出色。喜欢这种鉴古演奏方式的收藏者，因而会非常满意。一如既往，古乐演奏与后浪漫式解读之间的"问

① 哈恩的第一张巴赫无伴奏唱片是 1996—1997 年录制的，曲目为第二、第三组曲，第三奏鸣曲，由 Sony 公司发行。2018 年，Decca 公司发行了另外三首无伴奏的录音唱片。

题"将会拉开评论上的巨大分歧。始终如此。但我不能仅仅因为自己的品味，以及其他很多人的品味恰好与巴赫学界的当下潮流相悖，就摆出骗子的姿态。正如尼古拉斯·凯尼恩在我们的今年（2018 年）10 月刊中意味深长地提出的问题：巴赫在他的时代听起来是怎样的呢？说得更确切一点，在这个例子中，听到希拉里·哈恩的演奏天赋是否会令他为小提琴上新发现的表现潜力而倾倒？而这种乐器又是他所热爱并且亲自演奏的。自此以后他的小提琴音乐听起来会如何呢？我们可以展开无尽的推测，但我很怀疑他会喜欢自己所听到的，并且据此而变。或许这是一个时代性的问题；但从个人角度而言，哈恩以一种上述其他演奏者没有的方式触动了我的内心，所以在匆匆写下这篇"热烈追捧"的评论（无疑如此）时，至少我能表现出足够的良知。至此你应该明白这张唱片是否适合你。我爱极了它。

本文刊登于 2018 年 11 月《留声机》杂志

用一个简单的主题呼唤出了一整个世界

——布索尼改编版《恰空》录音纵览

这首钢琴独奏曲目在技术上要求极高，这点毫无争议，但它同样也需要极高的艺术水准。杰德·迪斯特勒（Jed Distler）潜入浩瀚的唱片目录，发现——以及重新发现——了一些杰出的诠释。

1710 年代及 1720 年代早期，约翰·塞巴斯蒂安·巴赫就任于科滕宫廷，这恰恰也是他最具创造力、作品最为丰富的一段时期。他有很多最优秀的弦乐作品来自这一时期，其中包括《为独奏小提琴而作的六首奏鸣曲及组曲》。D 小调组曲的末乐章《恰空》一直以来都是小提琴上篇幅最长、最具标志性、最有挑战性也是最有成就感的无伴奏作品之一。作曲家以一个四小节的主题为基础，创作了 64 个变奏，一开始与主题严肃的庄严感保持一致，随着乐曲的展开逐渐在技巧上更加复杂、情感上更加多变。

在一封写给克拉拉·舒曼的信中，勃拉姆斯曾将这音乐描述为："最深刻的思想和最强烈的情感构成的完整世界。如果我想象自己能够创造出，甚至是构想出这首曲子，我确信

这种强烈的兴奋和惊天动地的体验将会令我疯狂。如果身边没有最伟大的小提琴家，那么在内心聆听也会是最美妙的体验。"事实上，勃拉姆斯为这首《恰空》写了左手钢琴改编版，直至今日依然为听众青睐。然而费卢西奥·布索尼（Ferruccio Busoni）的钢琴改编版，却盘踞在保留曲目中超过一个世纪。它不仅要求全神贯注、技巧高超的双手，也需要很高的艺术水准，能够融合精巧的架构、持续的动力和诗意的内省。

首演及最早的录音

布索尼在 1891 至 1892 年间居住在波士顿时，创作了这个改编版。他将它题献给同行钢琴家及作曲家尤金·达尔贝特（Eugen d'Albert），然而遗憾的是，后者觉得这部作品分量过重而从未演奏过。在布索尼 1893 年 1 月 30 日的波士顿首演之后，布赖特科普夫与黑特尔音乐出版社（Breitkopf & Härtel）很快出版了它。多年里布索尼继续对乐谱进行改进，而 1916 年的修订版是最受欢迎的。

布索尼自己 1915 年在威尔特－米侬（Welte-Mignon）钢琴上的纸卷录音（Nimbus 公司，12/95[①]），为段落之间的速度关系提供了很好的参照，而缺乏足够的力度对比、不稳定的节奏和不连贯的乐句划分，更多来自录音媒介的局限而

① 12/95，是《留声机》报道或评论该录音的刊号，1995 年 12 月号。下同。

非布索尼真实的钢琴技艺。约翰娜·哈里斯（Johana Harris）1937 年的录音是目前唱片上最早的，她那直率、统一、技术上威风凛凛的诠释值得重新发行（在 You Tube 上可以找到），而伊雯·洛里奥（Yvonne Loriod）在 Pathé78 转唱片上的版本构思上类似，只是略微枯燥且不动感情。然而 APR 公司最近重新发行了埃里克·蓝-贝格（Erik Then-Bergh）1938 年在 Electrola 公司的录音（2/17），这位 22 岁的钢琴家表现出了非同寻常的热烈和沉着。

1940 及 1950 年代：强劲角逐

布索尼的学生及门徒**埃贡·彼得里**（Egon Petri）在 1945 年为美国哥伦比亚公司录制了《恰空》。奇怪的是，这张录音从未出现在 78 转黑胶唱片上；它初次登场即在 1949 年发行的 10 英寸密纹唱片上，与贝多芬钢琴奏鸣曲 Op10No2 相伴。相较于对速度的反映，相对较短的 12 分钟时长更多反映的是彼得里率直的步调和最小化的修辞空间，尽管他为更加慢速、更加内省的变奏小心翼翼地分派了渐慢，然而他的一些经过段惊人地潦草和随意。如果彼得里的《恰空》唤起了一幅远观的黑白风景画，**阿图罗·贝内德蒂·米凯兰杰利**（Arturo Benedetti Michelangeli）1948 年的 EMI 录音则拉近了场景，展现了充满一丝不苟的优雅细节的、色彩缤纷的城堡。这位 28 岁的钢琴家为每一处力度渐变带来独特的音色特质，让左

手"轻快而有力"（*Leggiero ma marcato*）的八度音弹出了超越大多数钢琴家单音线条的技巧。他的同度音阶（unison scales）和快速跑动充满惊人的均匀感、声音的光泽感和方向感，在七十年后依然令人难以置信。米凯兰杰利随后的现场演出版本，在高潮的持续音部分少了一些紧迫感，整体上更为灵活，却没有1948年录音中激光般的非凡穿透力。

舒拉·切尔卡斯基（Shura Cherkassky）为布索尼纪念碑式的宏伟大厦带去一抹亲密感，他从一开始就采取了更慢的速度、强调的弱拍，以及对于延音踏板的高效使用。在米凯兰杰利向前冲的部分，切尔卡斯基徘徊着，有时到了令人焦躁的程度，但他从来不会发出难听的声音。此外，切尔卡斯基1956年的录音室版本超越了后来的版本（1984年，Nimbus公司；1991年，Decca公司），这得益于EMI公司温暖饱满的声音工程处理和钢琴家所处的鲜活年轻的技术状态。

阿涅利·班德福特（Agnelle Bundervoët）两年之前（1954年）的录音处于阿波罗式的米凯兰杰利和富于诗意的切尔卡斯基的中间地带。班德福特（1922—2015年）在法国钢琴家中并不是一个家喻户晓的名字，她的盛年恰逢战争及战后时期，而她20世纪50年代极为珍稀的黑胶唱片，在pianophile的论坛上、在You Tube的发布中以及半私人化的重新发行中重获新生。然而我最喜欢的20世纪50年代的《恰空》录音，由格里戈里·金茨堡（Grigory Ginzburg）在1957年圣诞节

现场录制，在每一个层面上集中表现了"大型"钢琴演奏（You Tube）。

20 世纪 70 年代的复兴带来希望

在经历了 20 世纪 60 年代一段相对荒歉的时期后，《恰空》录音在 70 年代重又迅速涌现，首先是巅峰状态的 83 岁**阿图尔 · 鲁宾斯坦**（Arthur Rubinstein）。他不仅严肃对待布索尼密密麻麻的标记，还以自然感及必然性塑造了旋律，使音乐在丝毫无损骨架的前提下得以呼吸。既然是鲁宾斯坦，他那标志性的表达方式就在意料之中：在旋律顶峰处细微的停留，谨慎塑造的锥形线条，充满贵族气派的渐慢，等等。

然而自然性从来不是**亚历克西 · 魏森伯格**（Alexis Weissenberg）的惯用方式。在 1973 年的录音中，他把"庄严的"（*maestoso*）主题弹得支离破碎，拉长特定节拍以至略微超越边界，随意地改变力度，最主要的是交替弹奏一连串断奏／连奏以追求效果。他制造的音响中锐利的光泽，变成毫无吸引力的喧闹，在力度最强时甚至显得冷酷，还有不少地方过度使用了踏板。当然，指尖的功夫传达了钟表般的精准度。

一版相对轻快、活泼的诠释，同时却又出自真正的音乐才能和对形式与生俱来的掌控，**阿莉西亚 · 德 · 拉罗查**（Aliciade Larrocha）两个 Decca 录音（1973 年和 1986 年）中的第一个始终摄人心魄。她在关键的渐强以及历史上最为激烈的一些

同度急奏上快马加鞭，同时通过高超的踏板技巧维持了隆隆作响的低音和庄严的持续音。很少有钢琴家能够以拉罗查这样的精湛程度同时唤起这部作品中的线条感和体量感。相比之下，她的数字重录更加权威和传统，但在我看来不那么有趣。一条告诫：一些重新发行的模拟录音版本在第一个和弦上有微小的磁带颤音；这个缺陷很可能会在 Decca 公司最近发行的拉罗查录音全集中得以修复。

考虑到**豪尔赫·博列特**（Jorge Bolet）在同行钢琴家与钢琴行家中传奇式的声望，他的职业生涯进展可以说是磕磕绊绊。只有在 20 世纪 70 年代中期，一切才进入众人关注的焦点，这始自 RCA 公司发行了他 1974 年在卡内基音乐厅的录音。博列特选中《恰空》作为他开场的礼炮，将其以热烈而藻饰的弧拱来呈现。尽管 RCA 公司单调的、特写式的声学取向并不是一种过错，它们却难以表现出博列特巨大而无所不包的声响和宽广的动态范围。

对比之下，**彼得·罗泽尔**（Peter Rösel，1986 年）本质上是一个古典主义者。他留意布索尼数量众多的表情指示和无穷无尽的断连区分，同时让巴赫的叙事充满能量、活力和紧密一致的速度关系。**韦罗尼卡·约胡姆**（Veronica Jochum）类似的观念或许带有更多分量和庄严（1992 年），与之相伴的是她赋予每个变奏独特个性的能力。在约胡姆多层次的艺术中，没有盲点，没有计算错误的节奏，也没有无用的音乐

科滕城堡［卡斯帕·梅里安（Caspar Merian）1650年左右铜版画］。1717—1722年，巴赫担任利奥波德亲王的乐长一职。在此期间，他成果丰硕，创作了《勃兰登堡协奏曲》、《平均律键盘曲集》（第一卷）等。

表情。在为这次调研的准备中与她的录音相遇，实在是令人愉快的惊喜。很可惜钢琴的音准偶尔失准，不然这张唱片会列入我的顶级推荐。在这个语境下，十年之前的**塞凯拉·科斯塔**（Sequeira Costa）初听之下并不惊人，但他贵族式的矜持和深刻的音乐性会在反复聆听后令你越发着迷，更不用提最后段落中丝滑的音阶跑动。此外，尽管 Marco Polo 公司采用略微干涩且动态范围受限的技术标准，依然传达了科斯塔有力而多彩的声音。但是**瓦莱丽·特赖恩**（Valerie Tryon）1997 年更为全面而又沉着优雅得无可挑剔的直接诠释，则得益于保持良好平衡的声学工程。

千禧年后的果实

在**埃莱娜·格里莫**（Hélène Grimaud）2008 年专注的艺术表现中，每一个小节都在引起你的注意。听众会觉得她额外增加的强度要么令人兴奋不已要么令人筋疲力尽，她宏大的声响带来的穿透性大过包裹感。她根据布索尼的力度观念塑造复杂的织体，让钢琴作品带上管弦乐的光晕。一个很好的例子就是第 32 小节处的变奏，她在近乎强奏（*quasi forte*）的固定低音与标记为"稍带表情地"（*poco espressivo*）的带有连奏线的断奏和弦之间，制造了对话式的交流。在漫长的托卡塔般的"跨弦"段落中，格里莫无条件地相信布索尼的"更加宽广并渐强"（*più allargando*），因而制造出稳固且常带催

眠感的动量，直接跃入"活泼的速度"（*tempo animato*）。通过突出这一段结尾"很好地保持"（*molto tenuto*）的标记，格里莫强调了不容置疑的参考框架，与前面相对朴素的"近乎长号一般"（*quasi Tromboni*）的大调音乐形成对比。

评论**弗雷迪·肯普夫**（Freddy Kempf）2010 年的《恰空》时，我写道："听起来古怪的强调或是分段，与肯普夫无条件相信布索尼的断连标记、表情指示和速度改变有关。"但肯普夫轻浮多变的音乐才能与表面风格的矫揉造作，使得听众对于钢琴家的关注多过对于音乐本身。然而**米哈伊尔·普列特涅夫**（Mikhail Pletnev）类似的"富于情感"（*affettuoso*）理念，在他 2000 年卡内基音乐厅首秀的现场录音中，则体现在更宽广更宏大的尺度上。他的钢琴演奏也考虑到了卡内基音乐厅传说中的声学效果。例如，持续音会响亮有力地开启并灿烂地凝结而不带一点砰砰声。反过来，钢琴家以迷人的踏板效果充分表现出持续的抒情性渐弱。或许普列特涅夫更早的录音室唱片（1996 年，Onyx 公司——作为非正式、未剪辑的"热身"合集的一部分）稍更清澈；这一版在自由速度和速度关系上无疑是自由自在的，但卡内基版的活力和临场感最终胜出。

无论你是否喜欢他们，肯普夫和普列特涅夫都是那种在理念和执行之间没有任何障碍的钢琴家。**叶甫根尼·基辛**（Evgeny Kissin，1997 年）也是同样。如果说音乐性的考虑支配了格里

莫钢琴演奏的强度，基辛富于表现力的美学则以炫技本身为导向。在一连串的特加强音（*marcatissimo*）八度与和弦中，在他将断奏（*staccato*）弹成弹跳的断音（*détaché*），没有任何与"严格按照节拍的"（*misurato*）沾边之处。他榨干了大部分轻柔的段落，在响亮飞快的段落中如同信心满满的冲浪手一般迎接一个又一个大浪。很难抗拒基辛的演奏传达出的无拘无束的快乐和充满活力的体力，更不用说他拥有惊人的技巧，能够令一切尽在掌控中。

如同基辛一样，**白建宇**（Kun Woo Paik，2000 年）也根据众所周知的"钢琴是钢琴"（piano qua piano）原则，对《恰空》进行了技艺精湛的拆分和组装。我曾经觉得白建宇的诠释是"低配版基辛"——完全是没有技巧的咆哮。多年后重听，我觉得他外向的戏剧性和英勇之举更加吸引人、更有说服力，并且（我敢说）听起来更加有趣。

比起基辛或白建宇，巴西钢琴家**西蒙娜·莱唐**（Simone Leitão，2017 年）更注重旋律，至少在内声部或是被掩藏的对位旋律上如此。她总体上狂想式的手法，包括发音方式的突然转换、色彩的变换和古怪的重音。尽管在作品最为苛刻的段落中她的手法缺少最终的光彩，但她无休无止进行再创造的性格自然还是取胜了。

詹姆斯·罗兹（James Rhodes）朋克摇滚的个性和痛苦的背景故事常常使人忽视他卓越的全能钢琴演奏和严肃的内

核。当我重听他在 2008 年独奏首秀专辑（Signum 公司）中的《恰空》，曾经给我深刻印象的审慎细节显得深思熟虑且自知。我更喜欢他 2011 年在布莱顿（Brighton）的现场录音，总体上更加敏捷更加流畅。在开始于第 40 小节的"更快速"（Più mosso）的段落中，钢琴家"轻快但强调"（leggiere ma marcato）的八度音带有一种新发现的精致和自发性。"逐渐宽广并渐强"（poco a poco allargando）的琶音中些许战斗伤痕无关紧要，罗兹在这段高潮处弹奏布索尼的极强（fff）和弦选奏（ossia）的方式非常有趣。

毫无疑问**本杰明·格罗夫纳**（Benjamin Grosvenor）的钢琴演奏中有着卓越的完成度、控制力和纯粹美感，而他对布索尼键盘理念与生俱来的感知，在《恰空》中展露无遗（2015年）。例如，他在八度断奏及重复和弦（repeated chord）中表现出的微妙的旋律变换，令其他钢琴家望尘莫及。我们可以对着格罗夫纳发电报般或是倒转过来的力度变化挑剔不已，而他在终止式和乐句结尾的渐慢却更加风格化且易于预测。但这些是牢骚而不是批评。格罗夫纳在一开始时对音符时值的细微拉长，缺少**阿尔贝托·雷耶斯**（Alberto Reyes）经验丰富的双手精准的时机和空间掌控（2015 年）。雷耶斯以耐心审慎和精心规划的力度策略来雕琢音乐，令力度的高峰与低谷孜孜不倦地彼此衔接。雷耶斯对力量的融合及透明度，还有一种催眠般的连奏手法吸引了你的注意力。

在人迹罕至的小径上

巴赫－布索尼《恰空》唱片的旁支所达之处远远超过这次研究的范围，我们需要提及其他一些值得注意的版本，其中一些有点难以获取。这里包括亚历山大·布莱劳夫斯基（Alexander Brailowsky）1953 年的《恰空》（RCA Victor 品牌，11/96；可在 BnF Collection 下载）和雷内·贾诺利（Reine Gianoli）1950 年的一段录音（Westminster 公司，2/55——已绝版；但可以在 YouTube 上听到）。罗莎琳·图雷克（Rosalyn Tureck）在她 1992 年布宜诺斯艾利斯独奏会上令这部作品焕发生机（VAI 公司，8/93），你无法不被这位 77 岁老将强大的掌控力和巨大的专注力折服。托马斯·拉贝（Thomas Labé）通常迅捷又条理精密（1993 年，Dorian 公司），与克里斯托弗·欧莱利（Christopher O'Riley）慎重得惊人、克伦佩勒式的理解形成对比（Centaur 公司，10/89），而贝恩德·格勒姆泽（Bernd Glemser）具有说服力的线性轨迹和富于表现力的智慧极为令人满意：所缺少的只是一点狂喜（2006 年，Oehms Classics 品牌）。丽莎·德勒沙尔（Lise de la Salle，录制于 2017 年；Naïve 公司，3/18）则平衡了格里莫的诚实与基辛的大胆。

如果必须选择一个基本上"现代的"录音，从这么多有说服力的角逐者当中挑出一个总体上的首选，可不是简单的任

务。这样一来米凯兰杰利就退出了角逐，但依然在象牙塔（双关语）中独据领地俯瞰众多凡俗钢琴演奏者。鲁宾斯坦的《恰空》是一片正常、健康与慷慨的绿洲，罗泽尔的也是如此。如果想要一部幽暗私密的音诗，我会选择雷耶斯。如果想在剧院里度过一个阴郁激烈的夜晚，我会选择格里莫的演出。但要说兼具激烈和温柔、沉郁与安宁、简单与复杂的《恰空》演奏，我会选择拉罗查的第一版 Decca 录音。

古典主义者

彼得·罗泽尔　钢琴

Berlin Classics

罗泽尔将他卓越而专注的精湛技艺主要贯注于音乐目的。他在布索尼哥特式的声音舞台上穿行而从未在中途迷失，并且始终展现了巴赫高度统一的结构和一丝不苟的技艺。

表演艺术家

米哈伊尔·普列特涅夫　钢琴

DG

普列特涅夫的巴赫 – 布索尼演奏是真正的宏伟风格，证明了宏大钢琴演奏的黄金时代并未随着霍洛维茨而消逝。他的声音在所有力度层次上都具有清晰饱满的穿透力，并且拥有大量戏剧性对比和长线条的延伸。

历史唱片之选

阿图罗 · 贝内德蒂 · 米凯兰杰利　钢琴

Warner Classics

　　年轻的米凯兰杰利 1948 年的录音室录音体现出宛若石刻的技巧和从容不迫的艺术，展现了钢琴演奏的精细度、独特性和微妙细节，传达出一种耐得住时间考验的音乐表现管理。

顶级之选

阿莉西亚 · 德 · 拉罗查　钢琴

Decca

　　你会被诱惑，进而被卷入拉罗查那激烈而充满宏大声响的漩涡。然而反复聆听会显露出谨慎塑造的织体、苦心营造的过渡段，以及反映出兼具高超技巧性与音乐性的其他要素。

入选唱片目录

录音年份	艺术家	唱片公司（评论刊号）
1945	埃贡 · 彼得里	APR APR7701（12/15）
1948	阿图罗 · 贝内德蒂 · 米凯兰杰利	Warner Classics256461548-8（2/50R,10/15）
1954	阿涅利 · 班德福特	Tahra TAH653/4(12/55R,4/09)
1956	舒拉 · 切尔卡斯基	First Hand FHR04(8/09)
1970	阿figr尔 · 鲁宾斯坦	RCA 09026 63068-2
1973	阿莉西亚 · 德 · 拉罗查	Decca 473 813-2DC7;(41CDs)483 4120

1973	亚历克西·魏森伯格	EMI/Warner Classics 679086-2(6/12)
1974	豪尔赫·博列特	RCA 88843 01472-2(12/14)
1982	塞凯拉·科斯塔	Marco Polo 8 220153
1986	彼得·罗泽尔	Berlin Classics 0038192ART
1992	韦罗尼卡·约胡姆	GM Recording GM2042
1997	叶甫根尼·基辛	RCA 88875 12720-2(12/98[h])
1997	瓦莱丽·特赖恩	CBC MVCD1126
2000	白建宇	Decca 467 358-2DH
2000	米哈伊尔·普列特涅夫	DG 471 157-2GH2(5/01)
2008	埃莱娜·格里莫	DG 477 7978GH(2/09)
2010	弗雷迪·肯普夫	BIS BIS-SACD1810(7/11)
2011	詹姆斯·罗兹	Signum SIGCD308(9/12)
2015	本杰明·格罗夫纳	Decca 483 0255DH(11/16)
2015	阿尔贝托·雷耶斯	VAI VAIA1284(7/17)
2017	西蒙娜·莱唐	MSR Classics MS1665(2/18)

本文刊登于 2018 年《留声机》发奖专号

"只有超验的才值得崇拜"

——费代里科·科利谈巴赫-布索尼《恰空》

这是最伟大的改编作品之一，在 2019 年，钢琴家费代里科·科利（Federico Colli）与蒂姆·帕里（Tim Parry）见面谈论了他为这部作品录制的新唱片。

众所周知，布索尼首先将巴赫的《恰空》构想为管风琴作品，然后运用他在改编《D 小调托卡塔与赋格》（D minor Toccata and Fugue）、《C 大调托卡塔、柔板与赋格》（C major Toccata, Adagio and Fugue）以及《圣安妮前奏曲与赋格》（St Anne Prelude and Fugue）等作品时所使用的技巧，为钢琴改编了这个想象中的版本。在一些人看来，这种处理造成《恰空》之精髓的部分缺失，即史诗般宏大的构思与其细致入微的实现方式之间的龃龉——我们在贝多芬的《大赋格》（Grosse Fuge）及《槌子键琴奏鸣曲》（Hammerklavier）中也能发现这种龃龉。通过先将作品设想为管风琴曲，布索尼的改编曲实际上是一种双重改编。音乐中从容大方的丰饶与高贵得以放大，尽管激动人心，代价却是宏大的构想与表

现媒介之间的极不相称。

我首先问了费代里科·科利在这个问题上的立场，对他而言显然还有更大的问题值得关注。"我认为这是一个神学问题。巴赫为何为一件受限于其自身声音的乐器——一件神奇的乐器——写了这首曲子，充满了象征，充满了符号，充满了呼唤，充满了超验性呢？我们有形式，我们有内容。在小提琴独奏的原版《恰空》中，内容深刻得惊人，而形式则非常简单，即以一个反复的四小节主题为基础的一组变奏。布索尼意识到了内容的深刻性，并且创造出了对他而言最佳的媒介来表现这一内容。"

这已经有些挑衅意味了。但科利继续说道："我问自己，为什么拉威尔——有史以来最伟大的配器大师之一——没有对《恰空》进行管弦乐改编？我认为答案在于，只有能够理解人类灵魂与超验之间联系的人才能想象出这种改编。布索尼曾说'只有超验的（神）才值得崇拜'，而他也正因此选择了这首曲子。布索尼并非配器大师，但他是伟大的钢琴家，他用这段材料创作出了有史以来最伟大的改编作品之一。"

我明白我们还会回到关于超验的话题，但我首先问科利是否考虑过勃拉姆斯仅为左手而作的改编，它更专注于重现内容及其表现之间的挣扎。"是的，我喜欢勃拉姆斯的改编，但对我来说没有什么能真正与布索尼的相比。当我第一次听到米凯兰杰利的录音（一版著名的解读，由年轻的米凯兰杰

利录制于 1948 年），感觉就像在清晨戴上隐形眼镜，突然间你能够清晰地看到一切。我想，就是这样，这就是有意义的改编。"

对米凯兰杰利的提及，让我好奇科利是否是那种会听其他人录音的钢琴家。"我是听着米凯兰杰利的录音长大的，还有另一个喜欢的版本是米哈伊尔·普列特涅夫在卡内基音乐厅的演奏，声音美妙极了。"科利精准地领会到了普列特涅夫现场录音的特质，这也是杰德·迪斯特勒（Jed Distler）所注意到的。对科利而言音响（Sonority）显然非常重要，对布索尼而言也是一样，在演奏这个改编版时，这一点成了优势。

就更多钢琴家进行了愉快的对话之后，科利重拾他的神学主线。有一整个巴赫研究领域致力于巴赫世俗音乐，尤其是器乐作品中的宗教特征，包括辨识音乐选段和《圣经》中特定部分的相关性。鉴于此，科利指向了《恰空》的开篇。"请注意音乐开始于第二拍上，而不是第一拍，重音也落在第二拍上。效果就像是有人在跛行。这样做的原因是什么呢？《圣经》中跛行的人物是雅各，他是《旧约》中最重要的角色之一。此处，在音乐里，我们感受到了雅各的在场。"他进而展开详细阐述，充满激情又引人入胜。我表明这正是巴赫的伟大之处，他的音乐经得住不同方式的聆听和欣赏。科利在一定程度上表示赞同，但他坚持认为，既然巴赫在他所创作的一切中都看到了上帝，那么我们以这种方式来对待他的音乐是

非常必要的。他所构建的叙事——在他为这张唱片撰写的非常个性化的唱片说明书中进行了概述——充满了细节刻画，而且他承认其他的叙事方式可能对别人来说有意义。但当我问及超验的观点，即便我们并不从宗教角度来看待他的音乐，通过对真理的追寻来体验美是否可行，科利坚定不移地说："不。在巴赫这里不行。如果你在弹巴赫并且想要理解他的灵魂，你就必须理解他与基督教及神的关系。"我想起史蒂文·埃瑟利斯也为他的大提琴组曲录音写过类似的个人化唱片说明，也将音乐与《圣经》叙事联系起来，这让科利很开心。

当我们翻阅乐谱，焦点就转向了布索尼充满想象力的卓越改编。当我聆听科利的录音时，惊叹于他在感觉音乐需要更多时间时拉长节奏的意愿，以及他非凡的力度变化范围，尤其是他那极为飘渺的"很弱"（*pianissimo*）。其中一个这样的段落出现在第一个大的高潮之后，布索尼额外增加了一小节来延长巴赫的经过段。自然而然地，科利演奏了这个小节。"当然了，"他确认道，"这个部分需要非常多的声音，而声音需要时间。"在接下来的小节里（第 78 小节，科利的录音中 4'35" 处），音乐逐渐减弱，"甜美而有表情地"（*dolce espressivo*），科利用了充足的时间来隐退到如此轻柔的力度。他指出，在布索尼标记的最底下的低音八度 D 上，一个"突强"（*sforzando*）之后是立即减弱到"弱"（*piano*），表明一种钢琴上的自然衰减。"我们需要时间，"科利坚持道，

这个乐句成了某种咒语。"我们需要在一个音符上从'很强'（fortissimo），实际上是'突然很强'（sforzandissimo），再到'弱'（piano）。想象一下我们需要多少时间来完成这种变化。这是布索尼告诉我们有重要事情正在发生的方式。这是一种非常深思熟虑的标记。"

布索尼的标记的重要性——它们的细节和精准——是在我们的对话中反复出现的主题。四小节后的"叹息"表示标记为"哀伤的"（dolente）；"坚定地"（deciso）、"严格按节拍的"（misurato）、"不要匆忙"（nonaffrettare）这样的指示频繁地提醒我们不要仓促行事，而非连奏指示则表明一个段落中的每一个音符都有其重要性；科利说很多"保持"（tenuto）标记是给音乐时间和空间的信号；而像"安静地"（tranquillo）、"无生气的"（languido）和"非常甜美的"（dolcissimo）这样的描述——在科利看来都是直接而具体的性格指示。最终，我确信无疑，他的诠释尽管充满个性，却源自对于巴赫的音乐以及布索尼不辞劳苦写下的细节的仔细检视。我忆起一位著名钢琴家多年前告诉我的话，如果你想更深入地理解一首音乐作品，你需要更仔细地研读乐谱。"对极了，"科利充满热情地说，"回到乐谱中去。这点非常重要。在乐谱上，你能看到作曲家灵魂的象征。"

我们来到了最终的结尾处：在充满威严地回到开篇主题之后——布索尼以庞大、强化了低音的和弦以及激动人心的抵达

感来实现——布索尼以完整的 D 小调和弦来结束，但在括号中注明可以以大调结束。当然，巴赫结束在了同度音（unison）D 上。与许多钢琴家一样，科利选择结束在积极坚定的 D 大调上。"我们有三个选项，"他说，"我们可以结束在八度 D 上。我们可以结束在大调上。也可以结束在小调上。我们需要在此做出决定。巴赫为小提琴写了同度音 D，但布索尼想要一个完整和弦，而他给我们提供了选择。如果我们结束在小调上，感觉就像是接受我们的世界是唯一的世界；这就是现实，除此无他。如果我们结束在大调上，我们则拥抱了在我们世界之外存在另一个世界的可能性。对我而言，巴赫的同度音 D 意味着大调；这是巴洛克时期的期望。布索尼给了我们选择的自由，而我选择大调。也许这是因为我还年轻，未来在我眼中明亮而有希望。或许二十年后我的感觉会不同。"

本文刊登于 2019 年 1 月《留声机》杂志

留给世界的诱人谜题

——安杰拉·休伊特谈《赋格的艺术》

菲利普·克拉克（Philip Clark）于 2014 年在这位加拿大钢琴家位于北伦敦的家中采访了她，以穿越巴赫《赋格的艺术》那常被误解的音乐迷宫。

在安杰拉·休伊特开始录制约翰·塞巴斯蒂安·巴赫键盘音乐全集的二十年后，《赋格的艺术》（The Art of Fugue）决定是时候去找她了。这部 90 分钟长的作品并未完成，没有明确的乐器归属，通篇以 D 小调为基础，注记中有足够的包容度，容许一个轻率的演奏者享受在电子表格上反复切换数据的快乐。摸索这样的一种存在，不是一件简单的事。你看到更性感、更苗条、更善于交际的同胞，比如《哥德堡变奏曲》和《平均律键盘曲集》，在人们心中获得了你永远无法企及的地位，坦率地说，你甚至都不确定自己是不是一部作品。你读过休伯特·帕里（Hubert Parry）在 1909 年对你的创作者巴赫进行的研究，他将你贬低为"一个不适合实际演奏的诱人谜题"，并产生了一种可以理解的情结。你已经存在了将近三百年，

但依然无人理解你！人们谈论你多于聆听你，音乐爱好者对于概念优先于音乐的先天怀疑是无法克服的。你被归档在埃里克·萨蒂（Erik Satie）的《烦恼》（*Vexations*）和皮埃尔·布列兹（Pierre Boulez）的《结构》（*Structures*）下。

即便你成功俘获了休伊特的想象力，她做了些什么呢？她选中了你，在 2012 年的《卫报》（*The Guardian*）上写到你："初听之下似乎永远无法像巴赫的其他音乐那样吸引我。巴赫会不会在生命尽头终于写了点无趣的东西呢？"坐在休伊特位于贝尔塞斯公园（Belsize Park）的公寓里开始对谈时，这段表述成了我的切入点。

当她的录音公司 Hyperion 发邮件确认我们的采访时，发现休伊特住在贝尔塞斯公园这一事实毫不令人惊讶。这里完全是钢琴家的极乐世界。往山上走，朝向汉普斯特德（Hampstead）的方向，住着阿尔弗雷德·布伦德尔和斯蒂芬·科瓦塞维奇（Stephen Kovacevich），而往山下走，圣约翰伍德（St John's Wood）则是斯蒂芬·霍夫（Stephen Hough）的领地。流亡的奥地利钢琴家卡塔琳娜·沃尔普（Katharina Wolpe）在汉普斯特德荒野边上的韦尔道（Well Walk）居住了四十年，直到去年去世；而通往菲茨约翰大街（Fitzjohn's Avenue）的一条小道上的居所前骄傲地挂着蓝色牌匾，你会在那里找到托比亚斯·马太（Tobias Matthay）家的前门。抵达贝尔塞斯公园时，我看到利亚姆·加拉格尔（Liam Gallagher）从自动提

款机取了一捆现金，我猜他一定也对钢琴了如指掌。手机和咖啡的需求，使得连锁商店进行了经典的钳形行动，正在将这一社区推向个性泯灭的危险之中。但位于北伦敦的这片街区依然固执地支持其文化遗产，并且为此而充满感激。这里曾经是济慈、奥威尔和弗洛伊德的家园，你能理解古典钢琴家们为何愿意居住于此处。

指下的渴望，灵魂中的觉醒："《赋格的艺术》（*Die Kunst der Fuge*）是一首接一首精彩而让人毛发直竖的赋格，"休伊特告诉我。那么她为何认为巴赫可能写了点无趣的东西呢？"因为这是真的！弹得不好的话，巴赫的很多曲子都会枯燥乏味，而《赋格的艺术》尤为如此，因为它不像《平均律键盘曲集》，没有任何前奏曲来提供轻松氛围。我向音乐会主办方提议过这个作品，但我怀疑他们有过失败的教训，再也不想让它进入音乐会曲目。你必须努力寻找一些方式来让它变得鲜活。"

而这种在唱片中赋予巴赫笔下交缠的线条以生命的努力，拥有可以追溯至 1934 年的漫长历史。美国钢琴家理查德·布赫利格（Richard Buhlig）是劝说约翰·凯奇（John Cage）跟随阿诺德·勋伯格学习的那个人，他录制了第一张唱片，无意间开启了一种新的潮流。查尔斯·罗森（Charles Rosen）、高桥悠治（Yuji Takahashi）和皮埃尔-洛朗·艾马尔——精通布列兹、泽纳基斯（Xenakis）和卡特（Carter）的钢琴家——

发觉《赋格的艺术》与他们的现代创作直觉之间产生共鸣：提出问题、在诠释之前需要先进行解码的乐谱。

巴赫最初为何在四条谱表上记录他的赋格呢——一条谱表一个声部？在这首作品之前结束的音乐该怎么处理呢？让巴赫非凡的告别式、未完成的赋格悬而未决？或者寻找另一条解决之道？《赋格的艺术》应该在钢琴、羽管键琴还是管风琴上演奏呢？赫尔曼·舍尔兴（Hermann Scherchen）、卡尔·明兴格尔和里纳尔多·亚历山德里尼（Rinaldo Alessandrini）选择让它在管弦乐中重生；赖因哈德·戈贝尔与科隆古乐团（6/85）则赋予每一首赋格变换的器乐色彩组合。2002年，早期音乐团体 Fretwork 用维奥尔琴录制了他们自己的版本（12/02）；斯洛文尼亚前卫摇滚乐团莱巴赫（Laibach）在2008年的专辑《莱巴赫赋格的艺术》（'Laibachkunstderfuge'）中，将这些音符演奏得目的性强烈，在现场演出中，与旋转、犬牙交错的视听模式的赋格共享空间。搭乘地铁去贝尔塞斯公园的路上，我翻阅了彼得斯（Peters）出版社的乐谱，卡尔·车尔尼（Carl Czerny）以冷酷的决心进行了编辑，将巴赫这部充满思索的杰作转化为具体的"钢琴化"作品，每一处乐句划分和力度变化都清晰标注，这感觉像是一种令人失望的背叛。当然，务实的钢琴家需要实际的解决方案，但接下来我的视线被伦敦地铁图吸引了，这是一个真实的功能性难题，在天才制图师哈利·贝克（Harry Beck）1931年绘制的原始地图

上叠加了线条交织的网络。要真正理解《赋格的艺术》，了解它纵横交错的路口、遥远的边界和纯粹的物理存在，同样是我们无法企及的。无论你潜入其中有多深远、有多频繁，它的体系和巨大的规模依然无法解决。

"我并不把它看作钢琴音乐，"休伊特声称道，这让我放下心来。"我觉得，尤其在慢速的赋格中，它是声乐。我很希望听到第 1 首和第 10 首被优美地唱出来——这也正是我尝试对每个线条进行的处理。对于其中一些赋格，当我开始练习时，会以我想要弹奏的速度唱出每个声部，然后标记出换气处。我没有想着钢琴，但这种乐器让我得以模仿人声，以及管风琴、双簧管和管弦乐团。我能达到的动态范围是惊人的。有些赋格在羽管键琴上演奏效果很好。巴赫为这些曲子构思了对比鲜明的对题（countersubject）。他的声部配置的间距能够在单音乐器上实现。而在钢琴上，你才真正能够区分不同声部——钢琴能使这部音乐作品歌唱。"

然而依然有人坚持认为钢琴——尤其是使用平均律的现代三角钢琴——使巴赫的音乐以他未曾设想的方式歌唱。羽管键琴拨弦，而钢琴击弦。"但这也是发明钢琴的缘由，"休伊特回击道，"在巴赫晚年，他尝试过早期钢琴（fortepiano）且非常感兴趣，而《音乐的奉献》（The Musical Offering）就是为这种乐器写的。一种能够恰到好处地歌唱的键盘乐器？他会喜欢的。我不认同 '巴赫的音乐必须在他为之创作的乐

巴赫一家的晨祷。［托比·爱德华·罗森塔尔（Toby Edward Rosenthal）绘，1870年］

器上演奏'这种观点。"但是平诺克1979年那版光彩夺目的《哥德堡变奏曲》如何呢？他让乐器所有的螺栓螺母、调音和键盘机制都达到了高度和谐。"他把音乐变得鲜活，非常棒，但这并不意味着钢琴不能提供其他的可能性。库普兰（Couperin）专为羽管键琴创作音乐；斯卡拉蒂（Scarlatti）的音乐需要羽管键琴的音色。但巴赫把小提琴协奏曲改造为键盘协奏曲——而相同的材料也为声乐所用。他的音乐与配器法的理念有一种不同的关系。"

赖因哈德·戈贝尔对《赋格的艺术》是一部键盘作品的广为接受的假定提出了质疑（并且乐此不疲）。他说，巴赫笔下紧密交织的线条，需要的跳跃超越了极限。"噢，我已经证明了他是错的——看！"休伊特立即回应道，"有一些和弦确实需要弹成分解的，例如第6首的结尾，我会踩下中间踏板来实现持续音；但C.P.E.巴赫写道，这首作品中的一切都是为了在键盘乐器上演奏而创作的，而这也是可能的。而它采用分部总谱，这一点并非不寻常。对于非常复杂的对位音乐，为了让声部清晰可见，这是一种常规做法。我曾经读到过，如果把门德尔松和贝多芬的赋格以同样方式誊抄，尽管这些都是伟大的作品，声部进行也从来不会像巴赫作品中一样。巴赫的赋格中没有任何一个声部会迷失，或是草率收场。"

讨论到结构的问题时，我问她是否会受到关注对位中独特瞬间的诱惑，因它们本身非常精彩而忘记这些片刻中的每一

个都必须从属于整首赋格——而每一首赋格都是巴赫构建的90分钟宏伟架构的一部分。"任何人一次性演奏整部《赋格的艺术》，巴赫应该都会感到激动和惊讶，"休伊特说，"唐纳德·托维（Donald Tovey）在他的分析中指出，第2首的原始版本是在属音上结束的。但你当然不能这么结束，这是一条重要线索，证明巴赫至少把其中一些赋格看作一个系列。"整部作品中是否有特定标记——到达和离开的点——需要注意呢？"在《平均律键盘曲集》中，巴赫显然以四首为一组，这里也类似，前四首赋格构成了令人满意的一组。这里没有复杂的游戏。他倒置主题，仅此而已——没有密接和应（stretto，赋格主题的叠加版本同时听到），也没有增值（augmentation，音符时值延长）或是减值（diminution，音符时值压缩）。在第5首中，我们第一次听到密接和应；第8、9、10和11首是二重和三重赋格；第12和13首是镜像赋格（一首赋格的反转倒影与本身一同演奏）。当你演奏整部作品时，挑战在于发现每首赋格的个性并且表现出来。巴赫已经把它交给你了，就在那里，但是需要花费艰辛的努力才能辨认出来。"

我们讨论了巴赫创作《赋格的艺术》时的境遇，当时已接近他生命的尽头，他的健康状况日渐恶化。我们很容易就会忘记这个事实，在18世纪早期和中期的莱比锡，并不存在音乐会的概念——人们买票去听音乐家演奏抽象的室内乐这种活动。这与我们现在的音乐创作文化极为不同，需要很强的

想象力才能感同身受。休伊特指出,过去与现在的割裂更深了:音乐家接受训练成为作曲家、即兴演奏家和诠释者,分解了同一种技艺的不同方面。当巴赫被召至腓特烈大帝的宫廷时,最重要的技能是即兴演奏。"热门曲目"之夜——先弹一首《法国组曲》,再来第 4 号《帕蒂塔》——会令人厌烦:谁会想听陈旧的音乐啊?巴赫应该当场创作。他的康塔塔是为教会创作的;他的世俗康塔塔是在齐默尔曼咖啡屋(Zimmermann's Coffee House)演出的。但巴赫的键盘音乐本质上是私人创作领域,是他用于探索和实验的空间。没有人在听。他可以随心所欲——包括 90 分钟的 D 小调音乐。

作曲家们凭空造出疯狂的概念。乐谱既是计算出来的,也是创作出来的。象牙塔心态也许终究不是坏事。《赋格的艺术》提出的问题通常会被认为与泽纳基斯和芬尼豪赫(Ferneyhough)的音乐更为相关。休伊特探讨了密接和应、镜像赋格、增值和减值——然而听众应该如何敏锐地听出如此精密的数学关系呢?"我不能说自己懂得其中的数学,尤其是在镜像赋格中,但是又有谁懂呢?"休伊特解释道,"你看,《赋格的艺术》从来都不畅销——初版只卖出了 30 册。但当我现场演奏时,我就开启了一场对话。在每首赋格里,我会带给听众一些值得倾听的东西。

"成功的演奏取决于声部的清晰性。学习这个作品时,百分之九十五的努力都在于指法,没有聪慧的指法就会迷失其

中。我在上大师课时会告诉钢琴家们用五种方式来学习四声部赋格——一次只突出女高音声部，一次只突出女低音声部，一次男高音声部，一次男低音声部。只有这时你才会准备好把第五种方式弹得平衡，这也是你最终会演奏的方式，根据你想要听到的来平衡声部，而不仅仅是突出一个声部。接着你还必须考虑速度的问题。第 10 首和第 11 首的主题惊人地相似。两者都以第一拍上的休止开始，风格也类似——因此你不能用相同的速度或情绪来演奏。你必须做出大胆的决定。"

这些决定是会伤人的。当她只弹巴赫的时候，她的按摩理疗师会知道，休伊特笑道。弹李斯特需要各种八度跳跃，是一种有氧运动，但巴赫关乎控制，她说。"就像是坐着念叨一个半小时绕口令'彼得·派柏捏起一撮腌辣椒'（Peter Piper picked a peck of pickled peppers）还指望不出错，"她说，"音乐处在一个有限的范围内，根本没有多余动作的空间。你练习的是手指，但这全都是脑力劳动。一秒钟会有一百万种想法让人分神。演出中途有人咳嗽的话简直就是一场灾难，而我如果走神的话就会出错。假如你用了三指而非四指，整首曲子可能会就此崩溃。"

鉴于《赋格的艺术》摆出的独特挑战，我想知道过去的

录音能否帮她找到切入点。"我听得不多，尤其在一开始的时候，因为我实在很想通过乐谱摸索出属于自己的路，为我自己解决这个问题。起初我甚至没有读过作品分析，而当我读到托维的分析时，开心地发现这恰恰是他给演奏者的建议。发现第 11 首翻转了第 8 首中的三个主题，真是令人激动。我听了一些录音。我特别喜欢亚历山德里尼和他的巴洛克乐团。他采用的速度是精心选择的，每一首赋格都非常流畅，突出了各自不同的特点。其他一些在键盘上演奏，无论是钢琴还是羽管键琴，对我来说都没多少意义。我很喜欢格伦·古尔德以你能想象的最慢速度弹奏第 1 首，还有史温格歌手合唱团演唱的第 9 首。但除此之外我选择不去过于细听；你的理解应该来自乐谱，否则就有沦为他人演奏的大杂烩的危险。"

当我们的对话接近尾声时，休伊特透露她与巴赫的缘分尚未结束。她练习了《音乐的奉献》中的里切尔卡和三重奏鸣曲，还想重新录制《哥德堡变奏曲》；还有各种长笛和小提琴奏鸣曲要收尾。但她的下一个计划是斯卡拉蒂和李斯特的各种作品，包括《B 小调奏鸣曲》（B minor Sonata）。它们也找到了休伊特。消息已经传开：她已经拆解了《赋格的艺术》，现在它们都想搭上伦敦地铁北线去往贝尔塞斯公园。

休伊特演奏巴赫

休伊特在版的唱片目录中最佳四张。

法国组曲

安杰拉·休伊特　钢琴

Hyperion

"即便是彻头彻尾的纯粹主义者，一想到巴赫在如此格格不入的乐器上演奏就会面色煞白，也会觉得很难不被安杰拉·休伊特的艺术征服。"——莱昂内尔·索尔特（Lionel Salter）

哥德堡变奏曲

安杰拉·休伊特　钢琴

Hyperion

"她对键盘的精湛掌控堪称典范。在我看来这是她最棒的一张 CD。强烈推荐。"——罗布·考恩（Rob Cowan）

键盘协奏曲

安杰拉·休伊特　钢琴

澳大利亚室内乐团（Australian Chamber Orch）/ 理查德·托涅蒂（Richard Tognetti）

Hyperion

　　"诠释的决策是精心实现的；而休伊特在慢乐章中表现最佳，将最为细致的情感注入其中。"——纳伦·安东尼（Nalen Anthoni）

平均律键盘曲集，第 1 卷及第 2 卷

安杰拉·休伊特　钢琴

Hyperion

　　"她的诠释并没有太多改变，而是不断发展、强化，最重要的是，她将其内在化了。"——杰德·迪斯特勒（Jed Distler）

本文刊登于 2014 年 10 月《留声机》杂志

是人而非神的巴赫

—— 穆雷 · 佩拉西亚的《法国组曲》录音

哈丽雅特 · 史密斯写道：穆雷 · 佩拉西亚演奏巴赫的六首《法国组曲》已有几十年，但直到 2016 年，他才首次录制了它们。

巴赫

六首法国组曲，BWV812–817

穆雷 · 佩拉西亚 Murray Perahia（钢琴）

DG

最近的研究表明，尽管英国的离婚率在下降，但在 50 岁以上人群中却呈现上升趋势。有一种理论认为，如今我们的寿命更长了，当我们能够扬帆远行，就不太愿意勉强满足于熟悉的家庭生活。这或许能说明穆雷 · 佩拉西亚的情况——明年（2017 年）4 月就 70 岁了——他结束了同 Sony Classical 四十三年的幸福婚姻。于是他开始拥抱同 DG 合作的新天地。无论是否处于蜜月期，至少看起来很合拍，他的首张录音是

巴赫的《法国组曲》，这套曲目在他的音乐会保留曲目中已经存在了几十年。

在唱片小册子的访谈中，佩拉西亚吐露自己与巴赫的初遇是在少年时，当时他在卡内基音乐厅聆听巴勃罗·卡萨尔斯指挥的《马太受难曲》。佩拉西亚与卡萨尔斯尽管在气质上非常不同，却都致力于展现作为人而非神的巴赫。这一点在《法国组曲》中尤为恰当，这是巴赫键盘组曲中最易于理解的作品，尽管同样启发灵感、构思精巧。

正如我们所期待的，一切听起来自然且必然。自我意识并没有侵入：他更像是作曲家和听众之间的联结者，纯粹程度少有人能及 [我想到了古德（Goode）、布伦德尔以及新人列维特（Levit）]。啊没错，"知识分子型"钢琴家，我听到你在喃喃自语。但将这些人中任何一位仅仅描述为"知识分子"，就会忽视他们的演奏中巨大的人性。

以第四组曲开头的阿勒芒德为例：在佩拉西亚指下，这是一场蜿蜒不断的对话，他为进入高音区的旋律着色的方式极为精妙。或者听听同一套组曲中的萨拉班德，充满庄重感的同时不乏亲密。他将左手大篇幅的级进弹出了细微差别——时而安心，时而质疑。

佩拉西亚并非一位将巴赫推向极致的艺术家：他不会用玛丽亚·若昂·皮雷斯（Maria João Pires）或者彼得·安德索夫斯基（Piotr Anderszewski）那样的方式造成迷人效果。以

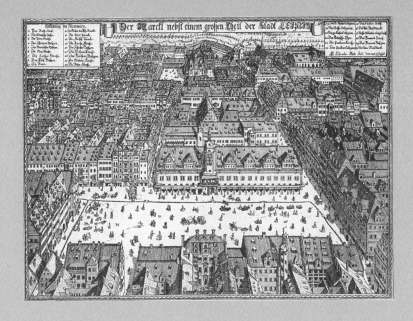

莱比锡市场和市中心。［约翰·格奥尔格·施赖伯（John Georg Schreiber）铜版画，1712 年］

吉格为例。有的钢琴家会把第五组曲中轻快的吉格弹得极快，而佩拉西亚是这样理解的：节奏明快而有弹性，充满活力而不狂热，每个音符中都充盈着欢乐。或是第二组曲的吉格，同样听来完全是必然的方式，即便他在反复段落中增加了趣味，以令人目眩的大胆装饰音强调了巴赫对位中固有的不和谐。相较之下，彼得·希尔（Peter Hill）似乎有些古板，叶卡捷琳娜·德扎维纳（Ekaterina Derzhavina）有点简洁，而皮雷斯全然孤独的诠释以一种完全不同的方式令人信服。

佩拉西亚的装饰音本身就足以单独写一篇评论，因为他乐于冒险，但它们从不会听起来像是在冒险，而是致密坚实地织入音乐构成的织物。听听第五组曲中喧闹的布雷，他弹得闪亮而嬉闹。还有第三组曲中的英国舞曲，比起安杰拉·休伊特精准构想的演奏，在佩拉西亚指下显得更加漫不经心。偏好则取决于个人品味。

在有些艺术家那里，你会感觉到他们的个性在构成《法国组曲》主体的乐章中体现得最为强烈——开篇的阿勒芒德、核心的萨拉班德，以及结尾的吉格。但这张录音的亮点之一，就是佩拉西亚对中间乐章的处理。例如第二组曲中的咏叹调，在一首充满悲悯的萨拉班德之后，闪烁着轻松愉快的俏皮感。或者第五组曲中的卢尔舞曲，佩拉西亚的装饰音慷慨而不泛滥，给附点节奏镀上了强烈诗意。再看看第四组曲中那对加沃特舞曲，第一首有意弹得繁忙，第二首则是充满筋骨和决

心的无穷动（*moto perpetuo*），但两者都有——又要用到这个词了——一种真正的欢乐感。

佩拉西亚的节奏自始至终都准确无误，哪怕你更喜欢这个乐章慢一点、那个乐章快一点，他为这些组曲整体注入的叙事感也是极具说服力的。例子依然很多，不妨来看看这一个吧，试试第六组曲的库朗特，流动的十六分音符和双手的交互真是令人愉快。在双小节线处，反复段落之前，在开始第二部分之前，我们感受到一丝犹豫，佩拉西亚停留了足够长的时间让音乐得以呼吸。我们好像在与他一同呼气。如果我们无法听到如此精美的录音，所有这些也就无足重轻。因此我们也应该赞美佩拉西亚长期的制作人安德烈亚斯·诺伊布龙纳（Andreas Neubronner）、工程师马丁·纳戈尔内（Martin Nagorni）以及钢琴耳语者 ① 之王——技术专家乌尔里希·格哈茨（Ulrich Gerhartz）。

我拥有这张录音仅仅五天，但已经预感它会在未来长久地陪伴我。

本文刊登于 2016 年 11 月《留声机》杂志

① piano whisperer，指具有非凡技能、能够轻而易举驯服钢琴的钢琴技术专家。乌尔里希·格哈茨就是一位公认的钢琴耳语者，少数几位大师级钢琴技术专家之一。乌尔里希目前任伦敦施坦威音乐会与艺术家服务部门总监，他曾为许多世界顶级音乐厅安装新的三角钢琴，并为阿尔弗雷德·布伦德尔、内田光子、叶甫盖尼·基辛、穆雷·佩拉西亚和保罗·刘易斯等钢琴家维修并准备钢琴。

弹点巴赫吧

——伊戈尔·列维特的《帕蒂塔》录音

一张独一无二、清新愉快的专辑，被评为 2014 年 10 月《留声机》月度唱片，受到斯蒂芬·普莱斯托（Stephen Plaistow）的赞誉。

J.S. 巴赫

帕蒂塔，BWV825—830

伊戈尔·列维特 钢琴

Sony Classical

"陷入困境时，弹弹巴赫"——这是埃德温·费舍尔给一个学生的明智建议。他是在对同行演奏者阐述巴赫拥有的恢复与调整的力量。这点毫无疑问，但也许提醒了我们所有人，从这位作曲家的丰产与人性中能够汲取的灵感，而他的想象力与"完美的习惯"（约翰·艾略特·加德纳语）驱使他在音乐中发现一切。对于键盘演奏者，与巴赫的交会是从孩提时起的恒常，而这也成为日常生活中的必需。对贝多芬来说，

对成熟期的莫扎特和对肖邦来说，都是如此。"为我练些巴赫吧，"肖邦会对正要离开的学生这么说。然而没有任何音乐在声音的实现上要求更高，更能迅速显露出认知上的不足。

这将我引向伊戈尔·列维特——你会觉得，正是时候。继他在 Sony Classical 品牌首次录制贝多芬的最后五首奏鸣曲之后，这套帕蒂塔的杰出表现，会在许多人心中确立他作为重要艺术家的地位。他弹奏的这些奏鸣曲，让人觉得他仿佛与晚期贝多芬一起生活过很久，感知到并理解了一切。而他这版巴赫的六首帕蒂塔，显示出了类似的处理和成熟。最重要的是，它们清新而欢乐。

它们的演奏要求极高。在 1731 年的作品集扉页上，巴赫将帕蒂塔列为自主出版的 1 号作品，说自己是"为了音乐爱好者，为愉悦他们的感官"而创作的。它们很快在音乐界激起巨浪，同时也因其技术难度而为他赢得了名声：如一位同时代人所言，仿佛这位作曲家期望的是"只有他自己能在键盘上达到的"。一位据说技艺高超的早期的演奏家，说它们"每次都让我看起来像是个初学者"。

复杂的音乐——但并不繁杂。列维特的成就在于，传达出一种观念——每一首帕蒂塔都是一个整体而非乐曲选集，需要完整演奏——他在全方位掌控和微观多样两个方面都没有任何闪失。当其他演奏者提供有规律的重音和或许过于谨慎地穿越乐曲的全部旅程，束缚在音符上时，列维特总能在

分句和发音的细节以及旋律线条的角角落落以外，展现出一种统领全局的视角——几乎是一种空间透视。只有最具天赋的诠释者才能两者兼顾。这为他的演奏注入能量，并使它们栖于恩典之中。而这也以另一种方式有助于我们的享受，在我们聆听时吸引我们，让我们对接下来将要发生的保持好奇。第一印象可能是比常规更快的速度，让人跟不上节奏。但我们很快就会注意到，事实上没有任何匆忙或用力过猛的感觉——没有任何一个乐句或是段落如此，甚至（最重要的是）没有任何一个装饰音如此。

　　总体上我非常喜欢列维特的装饰音（ornaments and embellishments）。它们总是旋律中鲜活的特色，从内部生发出来，而非从外部粘贴上去。此外它们显示出对于演奏惯例的知悉，对于每一处恰当用法的通晓，而"第二次呈现"的装饰音非常慎重，带着一种自发感，从来不会过度。列维特对于何时适可而止有着敏锐的判断，就像 C.P.E. 巴赫在讨论他父亲的音乐时建议的那样。降 B 大调第 1 号中威严的萨拉班德在反复段落用了最少的装饰音（grace）——事实上几乎察觉不到。但装饰音是需要的，如果要让"第二次呈现"有意义的话；否则为何要反复呢？

　　帕蒂塔中的吉格——以及 C 小调第 2 号最后的随想曲（Capriccio）——非常欢迎演奏者的精湛技巧加入这一音响盛宴。列维特没有令人失望。巴赫将这些乐章推向了激动人心的

结尾，正如他让每首作品的开篇堂皇壮丽、出人意料。这或许是他对于他那个时代的组曲最富独创性的贡献：第 1 号中有一首前奏曲（Praeludium），第 2 号中有一首三段式序曲（Sinfonia），第 4 号中有一首法国序曲（French Overture，D 大调），第 5 号中有一首前奏曲（Praeambulum），第 6 号中有一首宏大的托卡塔与赋格（E 小调）。它们使得每一首帕蒂塔自成一部雄心勃勃的作品，而不仅仅是一连串舞曲。在列维特这里，如果你从头开始听了，就会听到结尾；这毫无疑问。在这六首作品里，巴赫在法国风格和意大利风格之间斡旋，而列维特从不错过任何一处表现机会。最后，让我赞美一下他"如歌的"（cantabile）演奏，而这正是巴赫当作不变的目标向他的学生宣扬的。

羽管键琴还是钢琴呢？别纠结了。或者说，不如两者都选吧。然而，如果选了钢琴上的演奏，这并不是次等的，我倾向于这样的演奏者：他们并不因自己的乐器而惭愧，同时又能领会甚至享受从古斯塔夫·莱昂哈特到安德烈亚斯·斯泰尔（Andreas Staier）（我提到的是两位录制过全套帕蒂塔的卓越演奏家）这样最优秀的羽管键琴演奏家的精彩诠释。至于其他钢琴家，我会赞颂理查德·古德，与他不相上下的还有穆雷·佩拉西亚；或许还有安德拉斯·席夫。列维特为这部永不枯竭的音乐作品的唱片目录增添了优秀版本，我相信这个版本会经久不衰。唱片小册子中没有提到他自己——

仿佛在说，这并不关乎我，音乐本身就足够了。但如果你以前没有听过他，我可以告诉你，他有着俄罗斯 – 德国血统（有斯维亚托斯拉夫·里赫特的灵魂），今年 27 岁。我想知道接下来他会做什么。

本文刊登于 2014 年 10 月《留声机》杂志

时空变幻的音乐密码

——《哥德堡变奏曲》录音纵览

在 2015 年——在贝亚特里切·拉娜（Beatrice Rana）和郎朗最近的录音之前——杰德·迪斯特勒回顾了这部杰作庞大的唱片目录，选出了他最喜欢的一些录音。

根据音乐学家克里斯托弗·沃尔夫（Christoph Wolff）的说法，直到19世纪末20世纪初，我们才有巴赫《哥德堡变奏曲》公开演出的明确记录。羽管键琴演奏先驱旺达·兰多夫斯卡（Wanda Landowska）的音乐会和唱片无疑起到了传播作用，还有其他几位钢琴家也实现了这一点，比如克劳迪奥·阿劳（Claudio Arrau）、鲁道夫·塞尔金（Rudolf Serkin）、尤妮斯·诺顿（Eunice Norton）和詹姆斯·弗里斯金（James Friskin）。这部作品的声望持续增加，而过去二十年里稳定增长的录音潮流使得唱片总数超过了 600 张。一张新唱片或一场现场演出被视为一场特别盛会的日子早已一去不返：如今，《哥德堡》唱片如同平平无奇的名片一样激增。许多艺术家录制这部作品似乎不是因为应该这么做，而仅仅是因为他们

有能力做到。自《留声机》上一篇"《哥德堡》录音纵览"（1996年10月）以来，又出现了许多重要的羽管键琴版及钢琴版录音——包括新发行的唱片和重要的再版发行——这使得新的对比评述成为必要。这里还收录了一些在1996年的文章中未曾提及的录音，以及对于过去一些伟大录音的简要介绍。

哥德堡源起

根据传说，巴赫受到委约创作一套变奏曲来驱除赫尔曼·卡尔·冯·凯泽林克伯爵（Count Hermann Carl von Keyserlingk）的失眠症。在不眠之夜里，伯爵会召唤他可靠的少年宫廷羽管键琴家约翰·戈特利布·哥德堡（Johann Gottlieb Goldberg）来演奏一些变奏。这个故事最终被证明不实，但这并不影响这部《咏叹调与30个变奏》的经典地位。

巴赫开篇的主题松散地基于来自《安娜·玛格达莱娜的笔记本》第二册中的一首G大调咏叹调，由坚实的低音线条锚定，而这低音线条构成了之后每一首变奏曲的和声骨架。巴赫将这些变奏三个为一组分为十组。每一组都包含一首专为羽管键琴的两个手键盘设计的变奏曲、一首风格自由的变奏曲和一首严格的两声部卡农。卡农通常由低音伴奏支撑。然而，如果巴赫没有在其中填充他最富想象力、最引人入胜、技术上最有挑战性又艰深玄奥的键盘写作，这种结构本身并没有多少趣味。

羽管键琴上的录音

铃木雅明（Masaaki Suzuki）是一位学者型诠释者，尽管他的诠释变幻莫测。在他更多从水平方向上解析、装饰更为自由的咏叹调中，你能立刻注意到这一点。他在其他地方的充满想象力的装饰音强化而非抹去作品个性，尽管他并不以连贯一致的方式装饰卡农线条。铃木为这些炫技性的双层键盘变奏曲注入了小小的提升，创造出动人的织体上的多样性以及旋律上的清晰性。除了变奏 13、15、17、25 和返始咏叹调之外，他都进行了反复。

与他 1992 年获得留声机大奖的精彩演绎相比，**皮埃尔·汉泰**（Pierre Hantaï）2003 年的重新录制展示了一场更加主观、多样而精致的诠释演进，尤其是在反复段落（除了在第 15、25 变奏及返始咏叹调中，他都遵守了反复的要求，而在 1992 年除了第 25 变奏以外他都进行了反复）。直白的连奏乐句以更富音调变化的、断奏的方式重新思考，而两层键盘的变奏曲则总体上更加轻盈柔美。但汉泰在某些乐章最初的音符上的停留，或是缓慢开始第一小节，逐渐增加速度，都制造了一种调皮的特质。忙乱的分句也让第 9、23 和 30 变奏东倒西歪，汉泰那走走停停的乐句塑造缺少第一次录音的连续性和流畅感。此外，德国琼特·克尼夫（Jonte Knif）羽管键琴缺少 1992 年使用的荷兰布鲁斯·肯尼迪（Bruce Kennedy）琴

那种温暖和共鸣（对比第 14 变奏那咄咄逼人、嗡嗡作响的颤音与更早版本，你会明白我在说什么）。

菲利普·肯尼科特（Philip Kennicott）赞美了**史蒂文·迪瓦恩**（Steven Devine）在 Chandos 公司的录音（9/11），称其在一个竞争激烈的领域能够跻身最优秀之列，不过他承认有一些矫揉造作的重音，这在我听来阻碍了节奏的流畅性（例如，乐句结尾处轻微的，有时显得老套的渐慢）。然而，同**理查德·埃加**（Richard Egarr）相比，迪瓦恩是一个坚定严格的斗士，而坦白讲，在埃加备受赞誉的演奏中，我找不到多少乐趣。埃加演奏的大多数两层键盘的乐章都很不自然，在断连处理上非常单一（类似于卡拉扬甜腻感伤的连奏），并且完全缺乏韵律感。例如，听一听第 26 变奏中不稳定的附点和弦，或是第 14 变奏以 "Z" 字形气喘吁吁向上爬。在这种情境下，埃加强硬而简洁的第 25 变奏是一个始料不及的惊喜。这要归功于他在反复段落充满想象力的装饰音，以及可靠的调音和正确发音的乐器，配合正确的拨弦材料。

不过，如果埃加提供的这种诠释吸引了你，不妨考虑一下**布兰丁·拉努**（Blandine Rannou），相比之下较慢的速度、宽松的自由速度和华丽的想象带来了更好的形体感和独特性，即使她的装饰音偶尔有些过了头。她那平滑的连奏指法在两层键盘的变奏曲和慢速乐章中尤为突出，在她那架安东尼·赛迪（Anthony Sidey）的法国琴上创造出丰富的色彩，而响亮

的共鸣和精细的录音则为其锦上添花。这或许不是一版符合所有口味的《哥德堡》演奏，但拉努以充满远见的连贯性实现她意图的能力会令你全神贯注。

塞利娜·弗里施（Céline Frisch）也用了一架赛迪制造的极为出色的羽管键琴录音。她的技巧和音乐性与拉努的高超水平不相上下，但她轻快的节奏和坦诚的弹性更加直接、不那么高高在上，她把音乐从众所周知的神坛上驱逐下来。她令人惊叹的控制力为快速而紧密的线条带来一种不寻常的通透感（例如第11变奏），与此同时伴奏模式既稳定又轻快：她的巴赫没有"缝纫机"感！尽管有着大量的装饰音，它们却以某种方式飞掠而过没有吸引人们关注。

如果说上述诠释力图追求统一性，克里斯蒂娜·朔恩斯海姆（Christine Schornsheim）则似乎将每一个变奏视作单独的对象，结果并不均衡。她对第2、5、8、9、12、14和24变奏的淡然处理，与充满活力的第1、4、13、19和22变奏形成对比。两层键盘的变奏曲第17和23，将惯常的精湛技艺换作双手之间精细的线性交互。一直到第29变奏开始，朔恩斯海姆克制的速度都为装饰音留出了回旋余地，她还给反复段落每段开头的八度中填充了和音。考虑到朔恩斯海姆2012年那版精彩的《平均律键盘曲集》，我对她的《哥德堡》本抱有更高的预期。

安德烈亚斯·斯泰尔（Andreas Staier）在表现多样性格

方面更加成功，部分得益于他那架羽管键琴宽广的音域。例如，一个未经装饰的鲁特琴音栓，强化了五度卡农中孤独的内省；法国序曲中响亮的重叠（doubling）为音乐注入了内在的华丽感。两层键盘的变奏曲中，每个键盘采用了不同的音域——一种非正统但公认有效的招数。从音乐上讲，斯泰尔可谓出人意料：第 2 和第 11 变奏一反常态地松弛且充满连奏；第 27 变奏轻快而无忧无虑；第 6 变奏有力而高效；小调的变奏则狂热得无所顾忌。你可以认为斯泰尔的《哥德堡》是为那些不喜欢羽管键琴的人演奏的羽管键琴版本。

然而，如果把外向性、想象力、勇气、暴力、翩翩风度和纯粹娱乐价值集于一体，没人比得过**伊戈尔·基普尼斯**（Igor Kipnis）。他从没有装饰音的咏叹调开始 [基普尼斯向我坦陈，他偷师自威廉·肯普夫（Wilhelm Kempff）的钢琴录音！]，很快他就开始从无底的魔法帽中拉出装饰性的兔子，饰有意料之外的重音和延音强调，推动而非阻碍了音乐的流动。此外，与斯泰尔相比，他在节奏上的随意性更有分寸感，并不那么任性，例证了弗吉尔·汤姆森（Virgil Thomson）爱说的"自发性的自律"。我们可以通过数字下载来获取这个录音，但我热切地希望 Warner Classics 品牌能够以套装的形式重新发行基普尼斯的《哥德堡》和他所有其他的 EMI 录音。

钢琴上的成功

说到钢琴上的巴赫，通过他标志性的 1955 年首秀和告别式的 1981 年版本，**格伦·古尔德**一直是《哥德堡变奏曲》的代名词。人们可以对其细节吹毛求疵，比如 1955 年的开场咏叹调中基础律动随着时间推移逐渐减弱，但古尔德独一无二的节奏敏锐度和干点蚀刻般的音色依然能让这部作品走下神坛，为音乐注入趣味，这自 1742 年起或许是第一次。

相比之下，**罗莎琳·图雷克**（她对古尔德造成了强烈影响）的版本在音乐上并没有乐趣感。我的一位同行打趣说，自图雷克在 2003 年逝世，全世界弹巴赫的速度都突然变快了百分之十！这位钢琴家 1957 年在 EMI 公司的录音室版《哥德堡》的重新发行，展现了她卓越的手指独立性、细致入微的声音渐变、精准的断奏，以及塑造对位线条并追随至终点的天赋。她的诠释聚焦于抽象结构和理想，而非音乐性格本身，并非所有听众都会在头一两回聆听就"领会"到图雷克的妙处。事实上，过了多年我才领悟到图雷克打破传统、无懈可击的构想背后多层次的技法和始终如一的完整性。

玛丽亚·蒂博（Maria Tipo）的诠释风格截然相反：她冲动、主观，以钢琴为导向。蒂博的实现方式并非通过装饰音而是通过强调次要声部，在选中的音符上徘徊停留，以力度变化和踏板来达成效果。她在织体上也比较自由，比如在第 23 变

奏中以八度重叠（doubling）来强调低音线条，在第17变奏中将右手弹得比谱面上高八度。正统主义者可能会避之唯恐不及，但你无法抗拒如此技术精湛、富于音乐性、充满激情又无拘无束的艺术表现。

安德拉斯·席夫 1982年的《哥德堡》是第一张将人们的视线从对古尔德的重录熙熙攘攘的追捧转移开的钢琴录音——凭借交叉双手的乐章中卓越的音色差异、吸引人的装饰音和八度换位，加上席夫对于变奏分组非同寻常的处理。2001年他在ECM公司的现场录音则更加传统、更加精致。当然，一些细节的泛滥侵害了音乐的动力和内在逻辑，比如在第26、28和29变奏中；这些地方我更喜欢席夫年轻时候更加直接个性的那一版。有时他在一个变奏的第一小节中突然的渐弱和加速至正常速度的倾向，是一种珍贵之物。近来乐季的现场演奏和广播显露了他在诠释上进一步的发展，以及一种新发现的"精致简约"感，这可能值得再录一张"正式"录音。

与之相似，**安杰拉·休伊特**的《哥德堡》也在持续进步，尽管她在1999年Hyperion公司的录音中就已经演奏得相当好。她那明快清澈的技巧和浑然天成的复调控制，让音乐得以歌唱、说话和呼吸。舞蹈的精神决定了她的速度选择，令她能够轻松消化阻塞在快速变奏中的嘈杂音符，而钢琴家范围宽广的音调变化（inflection）也有贡献。但她直到第29变

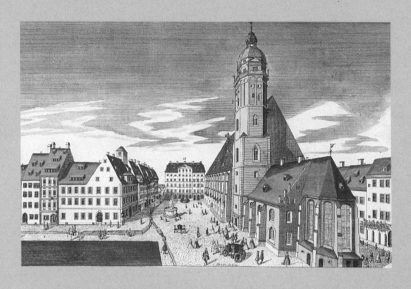

莱比锡圣托马斯教堂，1723—1750 年间巴赫担任乐长和指挥。［约翰·格奥尔格·施莱伯（Johann Georg Schreiber）绘于 1735 年］

奏才真正放松，神通广大地潜入震荡人心的和弦和螺旋式的经过段中。正因如此，我更喜欢她在现场演奏中更加梦幻和更具冒险的感觉，而我也期待她 2015 年 12 月的新版录音室录音（在此文写作时尚未发行）。

我的美国同行大卫·赫维茨（David Hurwitz）说**穆雷·佩拉西亚**从不为了钢琴式的效果而牺牲清晰度，但他很愿意为了强化清晰度而运用钢琴式的效果，对位上和表现上皆如此。真是一针见血的看法。在佩拉西亚光彩夺目的《哥德堡》中，有许多有说服力的例子能证明这一点。比如，很少有其他钢琴家塑造八度卡农轻快的旋律内核，强调其与《耶稣，世人仰望的喜悦》（*Jesu, Joy of Man's Desiring*）之间的相似性；而小调的七度卡农传达出对话式的流动感和矜持感。相似地，反复部分提供了装饰音和发音或重音的变化，这赋予了音乐上和表现上的意义。听一听第 8 变奏，第一遍时巴松管一般的低音线条被置于最前面，而在反复时，双手以同样的力度放声歌唱。此外，佩拉西亚弹奏快速乐章时温文尔雅的方式，总能显露出华丽表象之下的音乐性。这是巴赫钢琴演奏及智性音乐创造的最高境界，重听佩拉西亚的《哥德堡》录音只会再度强化它由来已久的参考地位。

钢琴上的更多选择

在那些不太有名但值得参考的角逐者中，**叶卡捷琳娜·德**

许维娜（Ekaterina Dershavina）1994 年的录音是一个众所周知的冷门。她从一个变奏到下一个变奏高度统一的速度充满活力，而无论演奏者还是听众都不会感觉过快。她在反复段落的装饰音兼具品味和审慎。乐句断连（articulation）、力度范围、对位轮廓都由音乐上的考虑和符合逻辑的旋律轨迹来支配。尽管德许维娜很大程度上避免使用延音踏板，但她会用它赋予连奏线条以瞬间的色彩，以及增强表现力。她敏锐的耳朵擅长分辨持续与分离的声部进行，产生了美妙的结果，比如在第 15 变奏中，连奏的卡农线条与左手的短音符，使人联想起大提琴拨弦支撑下的两件木管乐器。简而言之，德许维娜匀称优美、刻画细腻、富有生气的巴赫钢琴演奏，其地位坚固持久。

来自下一个世代的两位钢琴家，因各自的录音而获得了巨大关注。**西蒙娜·迪纳斯坦**（Simone Dinnerstein）的声名鹊起，听上去就像是童话：籍籍无名的钢琴家自费录制了《哥德堡变奏曲》，Telarc 公司将其收入囊中，这张 CD 成了畅销品，一颗新星诞生了。她一本正经的诠释有得有失，速度大致上总是锁定在极快或是极慢。她的慢速演奏留下了一种阴沉和单调的印象，模糊了低调谦逊与自我否定之间的界限。杂乱无章的节奏扩张、双手不断变化的敲击和停顿听起来装腔作势而非富于表情。不过很多内容的构思和执行都非常出色：两层键盘的变奏曲中的声部进行和双手的音色区分堪称典范；

还有小赋格以及六度卡农、八度卡农和九度卡农舞动着个性。迪纳斯坦在一些变奏中完全反复，另一些部分反复，还有一些完全不反复。一位专注的钢琴家正在投入工作，即便不总是在施展魔力。

如果说迪纳斯坦把"敏感型艺术家"发挥得过了头，那么**杰里米·登克**(Jeremy Denk)则立志成为他那一代的查尔斯·罗森——集音乐与才智于一身。他的《哥德堡》包含了以 DVD 讲座 / 样带形式出现的乐曲解说，登克坐在钢琴前对音乐进行了风趣、简洁又发人深省的评述。登克的诠释也同样有启发性。例如，注意第 4 变奏中灵巧的三维声部进行，第 11 变奏中俏皮的交错节奏，以及他在第 15 变奏中多变的、二拍子处理。但也有一些不自然的瞬间，例如集腋曲(quodlibet)中矫揉造作的缓急重音(agogic stress)，频繁的突弱和渐弱的乐句。漫长的断奏运音法，例如第 24 变奏中左手部分，缺乏足够的多样性。还有第 20 变奏的三连音开始时为何突然加速呢？

拉尔斯·沃格特（Lars Vogt）的《哥德堡》本质上就是停在中立地带、质地黏稠的登克版——这一印象被过度的混响一再强化。尽管沃格特拥有令人生畏的技术敏锐度，他出人意料地将通常充满炫技、热情洋溢的变奏弹得含蓄克制，如第 14、26 和 29 变奏，有时他还对小赋格中的 A 段在节奏上偷工减料。不过小调的变奏却灵巧得灿烂夺目。

很多年轻钢琴家都会乐于效仿**伊戈尔·列维特**的《哥德堡》

中敏感、精致而富于音乐性的钢琴演奏。他轻快地驾驭两层键盘的变奏曲，听起来既不急躁也不咄咄逼人，而缓慢抒情的变奏则低调而有说服力。然而在版本对比之后会发现，与佩拉西亚精巧的声部进行及整体更为多变且精准的演奏相比，列维特的力度变化和声音调色板相形见绌。公平地说，列维特近来的现场演奏显示出更高层次的投入与专注。

惊喜……与异端

尽管个性鲜明的类型（古怪的古尔德、女祭司图雷克、神秘博学的埃加、灰姑娘迪纳斯坦、最聪明的登克）占据着《哥德堡》的主导地位，相对而言较少宣传、朴实无华的**洛丽·西姆斯**（Lori Sims）的现场录音值得推荐。仅仅是开场的咏叹调就预示了接下来 80 分钟里逐渐展现的自然的歌唱风格、富于想象力的分句、令人愉快的装饰音和独创性的洞见。她那旋律导向的自由速度极为纯真自然（听一听第 9 变奏中大提琴般的左手部分），而第 25 变奏乐句顶点处细微的踌躇强化了音乐中质疑的形象和旋律的深度。尽管很多人会把关注点放在第 14 变奏的颤音上，西姆斯却专注于隐藏在强劲伴奏中的对位旋律。在交叉双手的变奏中，她的双手同等娴熟且彼此独立。在返始咏叹调之后是一段漫长的寂静，接着，是一段发自内心、当之无愧的掌声。

同样地，**亚历山大·塔霍**（Alexandre Tharaud）也不需

要一种姿态或是一个人设来推销他的《哥德堡》。尽管他显然以细齿梳子般的方式仔细审视了这部音乐，他基本上还是松散而自由的，让各种纷繁的细节有条不紊，听起来没有丝毫刻意感。他奉上了一场真实而真挚的演出，为每一个变奏赋予自己的个性。甚至那些大胆的"效果"也经得起反复审视，例如第 29 变奏中宏丽的八度增强，或是第 16 变奏开头和弦如同号角花彩（fanfare）般离经叛道的拉长。如今的录音室唱片很少有如此鲜活而深情的了。

亚历山大·帕莱（Alexander Paley）死气沉沉的两张 CD 时长 105 分钟，艰辛的演奏令人痛苦不堪，而齐蒙·巴尔托（Tzimon Barto）装腔作势的庸俗之作让李伯拉斯（Liberace）[1]相较之下简直像是莱昂哈特。还有，避开迈克尔·索尔卡（Michael Tsalka）试图在两架击弦古钢琴（clavichord）上勇攀哥德堡的粗糙且破碎之作，还有威廉·米德尔舒尔特（Wilhelm Middelschulte）俗丽又浑浊的管风琴改编版，在管风琴家于尔根·松嫩泰尔（Jürgen Sonnentheil）缺乏韵律感的拙劣表现下，几乎不堪入耳。

两款重新发现的历史录音最终浮现在最前沿。用理性来投票的话，盛年的图雷克从任何意义上讲始终都是独具一格的、神殿般的存在。但我要用感觉来投票，把伊戈尔·基普尼斯

① 李伯拉斯（Liberace，1919—1987 年），美国著名艺人和钢琴家。

带来的欢乐撒播到全世界。在学术研究与生气勃勃的音乐制作融为一体的现代羽管键琴版本中，塞利娜·弗里施自成一格。当穆雷·佩拉西亚的录音首次面世时，我曾转述了已故电视主持人史蒂夫·艾伦（Steve Allen）对爵士钢琴家阿特·塔图姆（Art Tatum）的评价，写到这部作品未来的钢琴版本会变得不同，但不会变得更好。通过佩拉西亚技术上超凡脱俗、比例优美精巧、感人至深的诠释，巴赫的《哥德堡变奏曲》与现代音乐会钢琴罕有地听起来浑然一体。

娱乐之选

伊戈尔·基普尼斯　羽管键琴

Seraphim

伟大的演奏，如同伟大的艺术一样，即便意在教导，也必然令人愉快。在基普尼斯深谋远虑的照管下，《哥德堡变奏曲》成了色彩丰富的史诗，是博学多识、乐趣无穷、魅力非凡、有趣又慷慨的主人照看下的一场盛宴。

女祭司长

罗莎琳·图雷克　钢琴

Warner Classics

图雷克的每一根手指都会思考，她不会让任何音符、乐句、重音或是音色留下纰漏。这部作品的钢琴技法与音乐本身一

样复杂、层次丰富、计划周密，你不能随随便便听她的演奏，正如你不能随意涉足诸如冥想或神经外科手术这种严肃活动。

羽管键琴上的参考版

塞利娜·弗里施　羽管键琴

Alpha

在一架声音甜美、反应敏捷的时代乐器加持下，弗里施将令人惊叹的纯熟技术、始终如一的音乐才能和不带一丝迂腐或矫揉造作的学术精神，注入生机勃勃、结构审慎、设计精美的诠释中。

顶级之选

穆雷·佩拉西亚　钢琴

Sony Classical

佩拉西亚充满智性的音乐才能、纯熟的钢琴技艺、敏锐的结构感知和情感投入，让《哥德堡变奏曲》在现代音乐会钢琴上听起来前所未有地舒适自在。羽管键琴家可以从他雅致的见解，以及精巧又完全真诚的乐句划分中获益良多。

入选唱片目录

录音年份	艺术家	唱片公司（评论刊号）
		钢琴
1955	格伦·古尔德	Sony Classical 88697 80606-2; COLSMK52594; 88725 41182-2 (4/93[R])
1957	罗莎琳·图雷克	EMI/Warner Classics 509647-2 (2/58[R])
1981	格伦·古尔德	Sony Classical COLSMK52619; 88725 41182-2 (8/93[R])
1982	安德拉斯·席夫	Decca 417 1162 (1/84[R])
1986	玛丽亚·蒂博	EMI/Warner Classics 381745-2 (9/00[R])
1994	叶卡捷琳娜·德许维娜	Arte Nova 74321 34011-2
1999	安杰拉·休伊特	Hyperion CDA67305 (4/00)
2000	亚历山大·帕莱	Blüthner CD2004PA02
2000	穆雷·佩拉西亚	Sony Classical SK89243 (12/00)
2001	安德拉斯·席夫	ECM 472 1852
2005	西蒙娜·迪纳斯坦	Telarc CD80692 (A/07)
2012	杰里米·登克	Nonesuch 7559 79586-9 (11/13)
2014	齐蒙·巴尔托	Capriccio C5243 (8/15)
2015	洛丽·西姆斯	Two Pianists TP1039244
2015	拉尔斯·沃格特	Ondine ODE1273-2 (A/15)
2015	亚历山大·塔霍	Erato (CD + DVD) 2564 60517-7 (11/15)
2015	伊戈尔·列维特	Sony Classical 88875 06096-2 (11/15)
		羽管键琴（除非另有说明）
1973	伊戈尔·基普尼斯	Seraphim 574501-2
1988	斯科特·罗斯（Scott Ross）	Virgin Classics/Erato 561869-2 (7/89[R])
1992	皮埃尔·汉泰	Naïve NC40029 (4/94[R])
1994	克里斯蒂娜·朔恩斯海姆	Capriccio C10577
1997	铃木雅明	BIS BIS-CD819 (3/98)
2002	塞利娜·弗里施	Alpha ALPHA303 (09/02)
2003	皮埃尔·汉泰	Mirare MIR9945 (4/04)

2005	理查德·埃加	Harmonia Mundi HMU90 7425/6 (6/06)
2005	于尔根·松嫩泰尔（管风琴）	CPO CPO777 215-2
2009	安德烈亚斯·斯泰尔	Harmonia Mundi HMC90 2058 (6/10)
2010	史蒂文·迪瓦恩	Chandos CHAN0780 (9/11)
2010	布兰丁·拉努	Zig-Zag Territoires ZZT111001 (4/12)
2012	迈克尔·索尔卡（击弦古钢琴）	Paladino PMR0032

本文刊登于 2016 年 5 月《留声机》杂志

攀登哥德堡

——郎朗、休伊特、拉娜、列维特谈《哥德堡变奏曲》的录音体验

巴赫为键盘乐器写下的这组 30 段变奏曲，如同音乐中的喜马拉雅山一般，对任何一位想为其录制唱片的艺术家而言都令人生畏。当郎朗在 2020 年发布他对这部作品的首次录音时，林赛·肯普（Lindsay Kemp）采访了他以及另外三位钢琴家同行，探讨了诠释与勇气，以及时机如何决定一切。

　　"巴赫始终是神，他在音乐中怡然自得，一切都显得轻松自如。而我们这些可怜人，如何让自己的脑、心与手抵达此等境界？"伟大的羽管键琴演奏先驱旺达·兰多夫斯卡在 1933 年如此写道。这一年她第一次录制了"为双层键盘的羽管键琴而作的咏叹调及多首变奏。写给音乐爱好者，为其提振精神"——或称为《哥德堡变奏曲》。她是最早唤起人们对这部有些被遗忘的杰作之关注的艺术家之一，而将近九十年后，这部作品已成为键盘音乐的象征。对巴赫的音乐有任何了解的人，想必都会明白这一奇迹之作与《平均律键盘曲集》、《马太受难曲》或是无伴奏小提琴和无伴奏大提琴音乐一样，如喜马拉雅一般高耸。会有钢琴家或羽管键琴演奏家不了解它在键盘曲目中的基石地位吗？

时至今日，已有超过 600 张《哥德堡变奏曲》的唱片得以录制，但 30 个变奏里涵括着近 80 分钟炫技式的辉煌、令人惊叹的卡农以及散发超凡之美的时刻，这对于任何水平的艺术家而言都是令人生畏的项目——万万不可掉以轻心。这样的作品，演奏者可以认真研磨多年而从未感觉穷尽其奥义，仿佛总也无法完美呈现。那么如何才能决定录音的理想时机呢？

对于刚刚录完这部作品的郎朗而言，他早已和它结缘。"我已经弹了它二十多年，"他告诉我，"其实，我 10 岁时就学会了这部作品，17 岁时就在其他音乐家面前演奏过它。"《哥德堡变奏曲》并未出现在他随后的公开演奏节目单上，而如今，在 38 岁时，他觉得时机到了。"孩童时我被古尔德的录音强烈感染，当时就拥有了演奏这个曲子的美妙梦想。所以我一直都想弹它，过去十年里我一直想录音，但到最后一刻总会犹豫，'再等一年吧，再准备准备！'而现在正是好时机。我太喜欢这个曲子了，如果一直拖下去，可能永远都不会有勇气！"

贝亚特里切·拉娜的故事：另一只早鸟

很小便开始学《哥德堡变奏曲》、有远见地把它留到日后的故事并非孤例。不过并不是人人都像郎朗一样等了这么久。年轻的意大利钢琴家贝亚特里切·拉娜同样在孩童时就学会了这部作品。"我很早的一场公开音乐会是全巴赫曲目的独奏，

那是我 10 岁时候，当时我弹了《哥德堡》的咏叹调，"她坦陈，"自此以后，我的老师对我说：'就当是练习，我们来攻下《哥德堡》吧！每节课学一个变奏。'这就是开端，但这并不是为了公开演奏，仅仅是我们的私下练习。于是我学会了所有变奏，之后就放下了。到了我 17 岁那年，我的老师说：'再来弹弹《哥德堡》不是很棒吗？'于是我拾起谱子开始练习，但我必须承认自己没有准备好，它太有分量了。我还无法应对这部作品。但谱子就此留在了钢琴上。"

接下来的几年里，拉娜一直在参加各种比赛，最终在 2013 年摘得克莱本钢琴比赛的银牌。"那天之后，我开始觉得，'好了，我再也不用去学任何比赛曲目了，那现在我真正想做的是什么呢？'跳出来的第一个答案是《哥德堡》，因为它一直伴随着我。" 2016 年 11 月，23 岁的拉娜录制了这部作品——她的首张独奏专辑。"这种规模宏大的杰作，你得从很年轻时候就开始，这样才能随之成长并且有时间来改变想法。《哥德堡》正是这种内涵丰富、结构宏大的音乐，随着时间推移你对它的理解会更加深刻。即使是现在，仅仅四年之后，我就已经会有不同的演绎。"

安吉拉·休伊特：无畏少女

拉娜现在也只有 27 岁，但学会一部作品十三年后才录音对她而言的确"没那么快"。而作为巴赫作品的杰出诠释者，

钢琴家安吉拉·休伊特却等待了两倍的时间，直到 1999 年才为《哥德堡》录制了唱片。与拉娜的经历相反，把她引向这部作品的是一场比赛。"我记得是在 1974 年 10 月，"在查阅了从当时一直用到现在的破旧且布满注记的乐谱后，她回忆道，"我当时 16 岁，为参加 1975 年夏天在华盛顿特区举办的一场巴赫作品比赛而学习了这首作品，因为这是比赛曲目。第一轮里我们要弹到第 15 变奏，第二轮里从第 16 变奏弹到结束。于是我的老师把乐谱交给我并对我说：'通常我不会让你这个年龄的学生弹这个作品，但你已经拥有演奏巴赫的心智。'为此我永远充满感激，因为当你从这样的年纪开始学习一首曲子，它会在你的余生一直忠实相伴。你明白的，你可以在夜里爬起来弹奏它。"

或许休伊特提到的是这部作品非同寻常的原始标题背后的故事，这个故事巴赫的第一位传记作者约翰·尼古劳斯·福克尔（Johann Nikolaus Forkel）曾在 1802 年讲述过。福克尔告诉我们，巴赫有一位才华横溢的学生叫约翰·戈特利布·哥德堡，他住在俄国驻萨克森宫廷的大使凯泽林克伯爵位于德累斯顿的府上。而凯泽林克伯爵患有失眠症，他请求巴赫给哥德堡写一些曲子来弹，"在不眠之夜里能够使他高兴一些"。这个故事长久以来一直受到质疑，尤其是因为这部变奏曲出版于 1741 年，当时哥德堡可能只有 14 岁。但是如我们所见，这可不是一个少年能够驾驭的音乐。与少年哥德堡的经历遥

1732 年的圣托马斯学校。

相呼应的是，休伊特忆及当年自己并没有被巨作吓倒。"我并不惧怕它。巴赫就是我的成长和语言的重要部分。"——她的父亲是一位教堂管风琴师——"我的老师经常弹它，所以他能带我战胜那些最恼人的段落；他非常了解这部作品，他是一位出色的向导。"

伊戈尔·列维特：不情愿的《哥德堡》演奏者

对于伊戈尔·列维特，通往《哥德堡》之路又是另外一条。2015 年，28 岁的他雄心勃勃地录制了三张一套的合辑，除了《哥德堡》，还有贝多芬的《迪亚贝利变奏曲》（*Diabelli Variations*）和弗雷德里克·热夫斯基（Frederic Rzewski）的《团结的人民永不败》（The People United Will Never Be Defeated!）。"首先，我不相信有什么曲子是必须到特定年纪才能演奏的，"他告诉我，"如果你找到了感觉，又有能力拿下它，那就拿下吧！"我知道一些儿童拥有的生命体验和对苦难的了解要超过我的一些相信智慧与岁月相伴的杰出同行。有很长时间我都不想弹《哥德堡》，因为我最珍爱的录音都是用羽管键琴弹的，而且我觉得交叉双手的段落和卡农在钢琴上听起来很枯燥。这是我二十出头时的想法——即使是在 2014 年也一样，当时我录了《帕蒂塔》，因为我觉得它们在钢琴上听起来会非常棒。当我心智逐渐成熟，我开始意识到这种想法有些愚蠢，于是决定学习《哥德堡》，看看

能走多远。当我发现它在钢琴上也能听起来效果很好时，就强烈渴望和《迪亚贝利变奏曲》及《团结的人民永不败》一起录音，作为对钢琴上最伟大的这三部变奏曲的表白。知道这将是计划的一部分，可真是令人振奋。"

硬币的两面

这 30 个变奏是为羽管键琴而写的，当迁移到钢琴上时，这是个不可忽视的事实。兰多夫斯卡甚至认为它以前不受欢迎是因为无法在钢琴上演奏得令人满意——然而此后这似乎并没有令多少人感到困扰。尽管如此，一些与最初的创作情形相关的本真性手段还是需要加以考虑。"我相信这个曲子不能只用钢琴的语汇来解读，"郎朗说，"需要在更大的背景里以时代乐器来看待它，羽管键琴、管风琴——还有装饰音，在这个曲子里装饰音有非常重要的作用，尤其是在反复段落里。我不能只是跟自己说，'这个颤音太漂亮了！'必须有真正的理由来这么弹。"郎朗自然而然地寻求德国键盘演奏家安德烈亚斯·斯泰尔的建议，而后者 2009 年的《哥德堡》录音是列维特最爱的羽管键琴演奏之一。"他对我说，'我知道你为什么要弹贝多芬。我也知道你为什么要弹拉赫玛尼诺夫。你是个情感丰沛的演奏家。但你能告诉我为什么要弹巴赫吗？基本规则你都学过，但它们还不够。你必须去学习新的规则，创造出某种本真的东西，同时又要是一种真正充

满热情的声音，而不是像在弹练习曲。'"

斯泰尔不是唯一一位影响了郎朗对这部作品的思考的巴洛克智者。早在 2007 年，郎朗就拜访过尼古劳斯·哈农库特，并为他演奏，这次会面促成了他们后来合作录制贝多芬和莫扎特钢琴协奏曲。哈农库特对《哥德堡》的建议一如既往地直率。"他不想让我弹那些快速的变奏，"郎朗回忆道，"他只想让我弹咏叹调、第 13 和第 25 变奏——都是慢速段落。我弹得非常规整，一板一眼遵循拍子规则，于是他说：'你为什么要这样弹呢？'我说我觉得弹巴赫就应该用这种方式，着眼于风格和声音，不要过于跳跃，不要频繁变换色彩。'胡扯！'他说，然后开始唱咏叹调末尾附近的一段。'这个地方你要想着自己是世上最孤独的人，完全只有自己，没有任何人和你说话。你要能感觉到这种悲伤。'于是我把这段弹了好几遍，而他会说，'这里不够黑暗，这里不够悲伤，再来！'当我弹到第 25 变奏（柔板）的时候，他说，'你怎么能弹成这样啊？太可怕了！即便是用这种方式想想巴洛克音乐都是完全错误的。你疯了吗？你的心呢？这跟你弹肖邦或勃拉姆斯或莫扎特应该是一样的。不要在你和自己的情感之间筑起一道墙！'

"这是我从哈农库特和斯泰尔那里学到的：巴洛克音乐有很多不同于古典主义音乐和浪漫主义音乐的规则，但最终你不能把自己关在门外，不去想演奏这个曲子的真正原因。"

将这部作品令人生畏的智力要求和这种个性表达的需求结合起来有多难呢？对于拉娜，这种张力就是魅力的一部分。

"我想录《哥德堡变奏曲》的原因之一就是，我感觉到跟它之间有一种强烈的联结，我对它有一种个人解读。毫无疑问这是一部杰作，几乎像是上帝的作品，这让它似乎无法触及。但我感觉到其中饱含人性，神圣性与世俗性完全结合在了一起。每个变奏中都有一些非常人性的东西，存在于节奏、和声或是发展方式中。但到了最后，咏叹调反复时，你会觉得有种无比神圣的体验。这两方面的结合让它非常独特。"

把握时机

接着，还有自发性展现程度的问题。拉娜认为正确的方式是"理解了作品，发展出一种诠释，同时为自发性留有空间"。她解释道："我们需要忠实于作曲家和乐谱，同时也需要忠实于自己。"休伊特忆起 1999 年录音的经历，当时一切都已经录完，她吃完晚餐回到录音室又一口气完整录了一遍。"那是完全不同的演奏，远远超过我过去二十五年里弹过的任何一种，而最终录音大部分来自这个版本——深夜里录下，我的制作人和钢琴调音师就坐在地板上听着。这个时刻非常特别——对我来说也确实是正确的时机。"

令郎朗大为惊讶的是，他也有一段类似的经历，即便是以不同的顺序呈现。"我在录音室里工作了四天，竭尽全力想

实现关于各种不同的方案的想法，精准处理声音，表现特定变奏的个性。我做了很多尝试，一个变奏有时可能会采用两三种诠释方式。我想把一切都摆出来，然后看看最终混音时怎么选。我听到了第一次剪辑的结果，感觉还行，但我不太满意。里面有一些部分我觉得非常好，但整体上似乎没有统一感。于是我请工程师把那个月更早时候我的一场音乐会现场录音发给我，那是我在莱比锡托马斯教堂弹的，巴赫的墓就在旁边，真是一种不可思议的体验。我喜欢这个录音！恰好就是我当时想要的整体感。"

随后郎朗决定同时发行两版录音。"问题是，莱比锡的演出之后，我一直在努力打磨那些我认为能把诠释提升到更高层次的细节。我大体上知道自己想要的诠释方式，但依然想尝试凸显不同声部，或是让声部更加融合，或者把第一拍弹成断奏来改变运音法。但当听到现场录音时，我感觉自己全心沉浸其中。这帮我决定了录音室版本剪辑上的取舍；当然，后者包含了更多细节，更为精准，也有一些更深的思考。所以它们是两版不同的录音，不过有一些相似性——显然是同一个人在弹琴。最终你必须真诚对待自己的诠释——这是这版现场录音教给我的。"

如果对音乐的诠释可以在这么短时间内发生变化并且得到清晰表达，那么在更长的时间跨度里又会发生什么呢？休伊特在 2015 年再次录制《哥德堡》，并且宣称结果"更加自

由，有更多对比，节奏更加跳跃。我根本不想把自我注入音乐里，但结果恰恰就是这样，因为你是演奏它的人，而这就是你某些时候的感受。""人是会变的！"列维特赞同道，"万物也都会变化。你在哪里演奏，为谁演奏，这些都很重要——你只能顺其自然。如果你是一位创造型艺术家，变化是至关重要的；如果没有变化，一切就会消亡。我赞同基思·理查兹（Keith Richards）所说的，'我不是在变老，我是在进化！'"

对于郎朗而言，一切在于把握时机。"之所以现在录《哥德堡》，是因为我感觉准备好了。我觉得自己对它已经有了一般了解，并且能够驾驭它。当我跟随丹尼尔·巴伦博伊姆（Daniel Barenboim）学习时，他总会说我在演奏一部作品时必须非常确信，否则这种诠释会站不住脚。演奏《哥德堡》时，你必须对自己的诠释充满信心。如果不是的话，那么你还没有准备好。"

本文刊登于 2020 年 10 月《留声机》杂志

人类信仰的见证

—— 加德纳再度录制《B 小调弥撒》

早在 1985 年，约翰·艾略特·加德纳爵士就为这部西方音乐中的巅峰之作录制了唱片。三十年后，他与同样的演出阵容重访这部作品——如他对林赛·肯普所言，以更精良的准备来展露其戏剧性叙事及不可言喻的美。①

"它就在那儿，就像珠穆朗玛峰，对吗？如果你是个登山者，你会想去爬珠穆朗玛峰。如果你是个指挥，你会想要再次尝试《B 小调弥撒》。"

约翰·艾略特·加德纳爵士度过了一个繁忙的夏天，我们花了很长时间才安排好这次采访，但最终我们在早晨来到了他位于西南伦敦的家中，恰好在他两场 BBC 逍遥音乐节演出的第二场之后〔第一场是蒙特威尔第（Monteverdi）的《奥菲欧》（Orfeo），第二场是贝多芬《第五交响曲》和柏辽兹的《幻想交响曲》〕。在一夜安眠和一场按摩之后，他看起来非常放松，精力全然集中在西方音乐的巅峰之作即巴赫的《B 小调弥撒》

① 加德纳 2015 年重新录制的巴赫《B 小调弥撒》已在 SDG 公司发行。

上，他刚刚第二次录制完这张唱片，第一次则是在三十年前。不出所料，他的回答很长，充满了细节和信息。

第一张唱片录于 1985 年，是他与他的蒙特威尔第合唱团（Monteverdi Choir）和英国巴洛克独奏家乐团（English Baroque Soloists）在德意志唱片公司（Deutsche Grammophon）的录音室里录制的。这张唱片在这些年里获得了标杆地位；当然，如果家里架上有一种《B 小调弥撒》的唱片，很有可能就是加德纳的。这意味着为他的"自有品牌"SDG 录制的新唱片，今年早些时候与同样的演出阵容录制于伦敦的伦敦交响乐团圣路加音乐厅（LSO St Luke's）中的一场私人音乐会演出，需要花费努力才能脱颖而出。"我们第一次没能捕捉到全貌，"加德纳解释道，"这可能永远都做不到。不过现在我们拥有这部作品的许多共同演出经验，更不用说我们对于巴赫康塔塔远比以前熟悉，第二次尝试攀登高峰感觉非常好。我感觉如今能够更好地处理它。"

并不是说他摒弃了更早时候的录音。没有任何要抛弃它的劝告，像我曾在维多利亚·穆洛娃思考她第一张巴赫独奏小提琴音乐唱片时听到的那一种。"当时 DG 公司给我们提供了录制巴赫所有大型标志性声乐作品的机会。那正是古乐运动如火如荼的时期，所以团队里充满了兴奋感。我想当时不可避免地会有为自己定位的意识，一方面让我们与老派的、步履沉重的路德宗传统区别开来，另一方面与英国合唱团体

夸张的方式划清界限，当时恰逢极端简约主义倾向盛行之时。但回顾从前，我们还是忠实于自己的价值观的——始终重视织体的清晰、潜在的舞蹈节奏和戏剧的展开，以及确保联结弥撒中公众部分与私人部分的纽带清晰可闻。当时我决心要'把它做好'，一心一意地尝试把一切都做对，同时保持鲜活。在为我们自己的品牌录音时，我没有这样的压力。这是一种更为学院式的过程，在早前录音里我决心要做的一些事，现在并没有那么强烈的感觉了。"

　　加德纳前面提到的对于康塔塔渐增的精通，指的是 2000 年纪念巴赫逝世 250 周年的活动，他和麾下的音乐家们，在恰当的礼仪时间（或其前后），在遍及欧洲的历史性场地演出了巴赫所有的宗教康塔塔。（这些音乐会得以录音，构成了 SDG 规模可观的全套康塔塔的内容。）"对这些康塔塔的了解改变了你对更大型作品的看法，因为它们在其组合及构成上以庞大形体赫然耸立。"他说道。我当然能够忆起，当我在 2004 年逍遥音乐节上听到加德纳指挥《B 小调弥撒》时，很显然他对这部作品的看法已经拓宽，获取了更多的多样性，甚至因为康塔塔计划而变得柔和。"大型作品很容易被孤立处理，"他继续说，"但如果你能从巴赫每周为教会创作的康塔塔的角度来重新审视它们，理解它们所代表的杰出成就，你就能将受难曲视为年度康塔塔轮回的高潮点，而弥撒曲则作为巴赫三四十年里音乐创作的所有不同风格和方式的集大

成者。"

　　我们需要记住，《B 小调弥撒》不是一部完全原创的作品，而是巴赫在生命最后一年里对于自己先前作品进行改编的乐章汇编，这些作品大多是康塔塔。例如，《垂怜经》（*Kyrie*）和《荣耀经》（*Gloria*）部分创作于 1733 年，而《信经》（*Credo*）、《圣哉经》（*Sanctus*）和《羔羊经》（*Agnus Dei*）则是在18 世纪 40 年代增加的（出于一些并不完全清楚的原因，但其中或许包括纪念自己作为教会作曲家的艺术）。而加德纳清晰地意识到，对这部作品更广博的理解并非来自与其同体裁典范的对比，而是更多来自巴赫与教会的关系及他在康塔塔中贯穿始终的表达。

　　这个主题构成了他那本极为振奋人心的《天堂城堡中的音乐》（*Music in the Castle of Heaven*）的一个重要部分，这本书写于康塔塔全集演出之后不久。他在书中探究了这 200 部上下的作品，以寻找显示作曲家更为内在的个性的蛛丝马迹，而这些作品中有许多甚至对巴赫爱好者来说也依然不熟悉。"在某一点上我发生了转变，就是他与信念和信仰之间的搏斗。这既是让自己深深沉浸在康塔塔中，也是为了这本书而思考作为作曲家和作为人的巴赫的结果。路德宗信徒们往往让我们相信，巴赫是个没有任何怀疑的、完全的、正式的路德宗信徒，传递'宗座权威'（*ex cathedra*）的叙事，但我不觉

得他有那么简单。"

加德纳引述了巴赫前半生中充满动荡的事件——九岁成为孤儿,不得不作为职业音乐家摸索奋斗,第一任妻子和几个孩子的去世,还有他与当权者之间持久的争斗——认为这是他音乐表达方式的形成因素。"这些事件给他造成了震动——任何人都会——但这在音乐方面以两种不同方式塑造了他。首先他找到了一种音乐写作方式,为悲痛者提供难以置信的慰藉,从《哀悼典仪》(*Actus tragicus*)开始(第106号康塔塔,为一场身份不明的葬礼写于1707年)。这是一部绝对的经典之作,而他对待人之老去的方式以及提供的慰藉,表明这是一个在音乐及宗教中找到了安全及价值感的人。接着还有基督教信仰中不那么动人的方面成为靶心的时刻:极端的神职人员、偏执者、伪善者、任何他认为虔诚但又未能将良好的基督徒行为付诸行动者……巴赫在一些康塔塔中极尽讽刺——他的攻击中几乎有些针对个人。所以我认为有充分的间接证据表明他作为基督徒的信仰有时会动摇,他找到了一种将短暂的怀疑转化为鼓励在同样情形下持守信仰的力量的方式,并且通过音乐创作来安慰自己、证明自己。"

对加德纳而言,《B小调弥撒》中,在从"我承认"('Confiteor')——显然是新创作的部分之一——到"我盼望死人复活"('Et exspecto resurrectionem')中小号引出的喜悦迸发之间怪异而安静的半音过渡段落里,包含着一

种对于转瞬即逝的怀疑的耀眼表达。"不然他为什么这么写呢？这个乐章的开端非常强烈——'我承认为赦罪设立的独一洗礼'——你以为从头至尾都会坚定而确信，但突然间大厦分崩离析，一切变得昏暗，走向了远离主调的怪异领域。如果你看看手稿，就会发现巴赫在盘根错节的等音调性中，在不和谐音的丛林中披荆斩棘所遇到的重重困难。但最终他成功了！他仿佛在说，'如果你有片刻的怀疑，我能理解，这就是它的结果——不可知论的可怕瞬间。而通过回到 D 大调，我们再次进入了充满阳光的高地，我们再次有了信心，而且我确知将会有主的复活！'对于我这种信仰仅仅来自音乐的人而言，这使他更有吸引力！"

《天堂城堡中的音乐》充满了这类对巴赫宗教音乐的坚实的个人解读，很多在细节上无疑会让一些人觉得牵强。然而尽管加德纳与巴赫音乐的密切程度显然到达了传记作家理查德·霍姆斯（Richard Holmes）曾指出的必经过程——"不仅仅是一种'观点'或'解读'，而是在同样的历史背景中活动时（传记作者与他的传主之间）持续不断的鲜活对话。"——他清楚这些依然只是对于文本的主观推断，在欣赏和解读作曲家的决定时的一种有效方式，但也同样是通往难以捉摸的角色，即巴赫这个人的通道。

"当然了，其他人也可以得出完全不同的结论，但在巴赫的配器中，在他为特定文本谱曲的方式中，他渲染出了一些特

定之物，为我勾勒了非常强烈的意象。我最喜欢的康塔塔之一是第 81 号，《耶稣睡了，我的盼望呢？》（*Jesus schläft, was soll ich hoffen?*），关于加利利海上的风暴。耶稣在船头睡着了，被围困的基督徒紧紧抓住桅杆思考着，'你为何没有照看我？' 随后耶稣醒了过来，说道：'你们这小信的人哪！为什么胆怯呢？' 在我看来，这不仅仅是从基督教信仰创立者角度的惩戒，实际上是，'你们这群笨蛋，我一直都在呢！' 这里显示出了一种在路德教会或是巴赫康塔塔的路德教解读中不易找到的俗世智慧和趣味感。巴赫与教会的关系是很复杂的，因为巴赫对路德教会非常有价值，但他们担心他越界，或许布道者会因为康塔塔比他的布道更有价值而大为恼火。而他一旦去世了，就有圣徒光环笼罩着他，他被尊为第五福音传教士，路德宗的拯救者。两者都未能切入重点。巴赫能够强化信仰，但他不是教会的代言人。他是坚定不移、一丝不苟的工匠，但远远超过了同时代人的理解力。"

让我们回到这部弥撒的新录音。表面上很多东西都与旧录音很相似，当你考虑到自 1985 年以来古乐演出界发生了多少变化，这本身就非常神奇。演出阵容基本相同：蒙特威尔第合唱团依然是三十多位歌手组成的混声合唱团 [其中有一位尼古拉斯·罗伯特森（Nicolas Robertson）在 1985 年也参与了演出]，而独唱者也依然主要是合唱团成员。"我不认同 B 小调

牧歌①的做法，"他指的是约书亚·里夫金（Joshua Rifkin）和安德鲁·帕罗特（Andrew Parrott）20 世纪 80 年代引入的一人一声部的方式，而此后有相当多人采取了这种做法。"我不认为有任何证据支持，也不认为这种方式有什么大的优势。但我坚持歌手从齐唱（*tutti*）中走出来再回去这种方式，这样会有主奏部（concertino）与协奏部（ripieno）的感觉，而这一切都源于一种涉及共鸣和对团体内平衡与织体之敏感性的通用方式。"

那么，加德纳能否透露，他对这部作品累积的经验——在他 72 岁的时候——以哪些方式影响到了新解读中一些细节？

"有一点可能是新的，那就是快速的、小号炫技式乐章之间彼此截然不同的感觉。它们不需要总采用相同的速度。我记得在 80 年代早期，英国巴洛克独奏家合奏团中一位杰出的小号手对我说，'约翰·艾略特，巴赫的音乐中只有一种快板（*allegro*）速度，如果你不遵从这一点，你就是在诋毁巴赫的小号。' 当时我很不安，但现在我只觉得这是无稽之谈！'第三日复活'（Et resurrexit）这样的乐章就像是快速的波罗乃兹，但没有'与圣灵同在'（Cum Sancto Spiritu）或'我盼望'（Et exspecto）的速度快。当两个调性相同的乐章并列在一起时，

① 在美国音乐学会 1981 年的会议上，约书亚·里夫金提出巴赫的合唱音乐应采用一人一声部的方式，并以这种方式演出了巴赫的《B 小调弥撒》。因其演出编制非常小，这种处理被戏称为"B 小调牧歌"。

比如'天上地下充满他的荣耀'（Pleni sunt coeli）和'和散那'
（Osanna），让它们彼此相同是很容易的，但同时也很可惜，
因为'天上地下充满他的荣耀'充满了赫米奥拉节奏，有着
精彩的舞蹈式多变节奏，而'和散那'则自始至终严守一小
节一下的脉动，拥有一种不同的魅力。如果你让一切同质化，
就会失去那种动人之处。"

的确，乐章间的关系，对更大画卷的关注，似乎是加德
纳重新思考这部作品的切入点。一个例子就是《垂怜经》的
三个乐章。"在手稿上有'继续如前到基督垂怜'（segue
Christe）和'继续如前到求主垂怜'（segue Kyrie）的注记，"
加德纳解释道，"在 1985 年时我觉得，'见鬼，这是来自巴
赫的指令，不要有显著的渐慢（rallentandos），而是要维持
不变地从一个乐章到另一个乐章'，于是我开始探索'求主
垂怜 I''基督垂怜'和'求主垂怜 II'之间的确切比例。如
今我觉得这是一种桎梏。我想巴赫只是让我们不要徘徊，要
继续下去。这几个乐章构成了一幅三联画，你需要去感受，
但不必让它们成为一个人为的、严格的连续体。"显示出加
德纳观点变化的另一个例子，是"我们感谢你"（Gratias）
和"请赐我们平安"（Dona nobis pacem）之间画幅的扩展，
两者所谱的音乐是相同的。"音符相同这一事实，不应该遮
蔽我们的双眼，两者的语境是完全不同的，"加德纳说道，"因
为'请赐我们平安'中的文字要少得多，其修辞和轮廓是不

同的，需要一种不同的情感（Affekt）。

"还有一件事我想要强调，但三十年前未能成功达成，那就是让这部弥撒曲中有一种戏剧叙事。这似乎有些奇怪，因为作为礼拜仪式的弥撒中的戏剧结构不同于受难曲，但如果你看一看《荣耀经》和《信经》就会发现它们是有叙事的。这可能略为难以分辨，当我们抵达预期要接受的'我相信神圣的天主教会以及罪的赦免'等艰难的神学信条时，叙事在某种程度上可能会停止，但当它触及基督生平时则会有叙事出现，在整套的康塔塔也有这种叙事。教会礼仪年的前半程中，从将临期到三一节，都是关于直到耶稣升天的基督生平的，而你在弥撒的《信经》中能够看到其缩影。巴赫并不是歌剧作曲家，却拥有强烈的戏剧性，呈现了叙事线索。我觉得这一点无可抗拒，所以没错，我想在现在的演出中要明显得多。"

加德纳也许能就巴赫和《B小调弥撒》谈上数个小时，同样地，当你读他的书时，会怀疑页数比他原本打算的多了一倍。这些思考会在他指挥时充斥头脑吗？"不，我只会意识到这音乐是多么令人难以置信地完美，我们此刻在世间的工作，就是以我们能够做到的一切可能的方式恰如其分地对待巴赫的构想。如果你能够以他在音乐上标记的方式有一点点接近实现他的理想，那么你就走在了正确的道路上。我受到了巴赫的启发，如果这意味着他音乐中无与伦比的精神性给你带

来宗教情感，那当然很好，但对我来说这不是达到目的的手段，这本身就是目的。这个目的就是音乐中难以名状之美。"

本文刊登于 2015 年 11 月《留声机》杂志

来自东方的启示

——铃木雅明的《马太受难曲》录音

铃木雅明将自己的音乐生涯奉献给了录制巴赫作品，2020 年这张迷人的录音闪着光芒。

——乔纳森·弗里曼－阿特伍德

J.S. 巴赫

马太受难曲，BWV244

本亚明·布伦斯 Benjamin Bruns（男高音，福音传教士）

克里斯蒂安·伊姆勒 Christian Immler（男低音，基督）

卡罗琳·桑普森 Carolyn Sampson，松井亚希 Aki Matsui（女高音）

达米安·吉永 Damien Guillon，克林特·范德林德 Clint van der Linde（假声男高音）

樱田亮 Makoto Sakurada，扎卡里·怀尔德 Zachary Wilder（男高音）

加来彻 Toru Kaku（男低音）

日本巴赫古乐团 Bach Collegium Japan

铃木雅明 Masaaki Suzuki

BIS

在对《马太受难曲》备受赞美的解读的二十年后，与日本巴赫古乐团一起开启第二次录音，其中有很多与二十年前相同的音乐家，人们可能会想象，这背后或许有一些特定的动机。在这场充满力量、构造精美、拥有超凡判断力的诠释中，铃木雅明可能抵达了一种境界，在热烈投身巴赫演奏几十年之后，一次回顾成为一场必要的重大仪式——在他之前的很多人亦是如此。

追随铃木过去数年中巴赫录音的人会发现，伴随着一系列雄心勃勃的管风琴作品迅速出现，在情感风险和戏剧动力上出现了一种微妙而有趣的转变。这并不是说，他指挥的巴赫声乐作品不是对音乐、想象和文本如何在清晰投射的理想中交汇的内在意义的探索。但从此处开始，音乐似乎嵌入了比从前更为广阔、更加自由的表达渴望之中。

铃木充满活力的构想延伸到了舒展而热情的合唱部分，本亚明·布伦斯（Benjamin Bruns）扮演的光彩照人的福音传教士担当了鲜活的故事讲述者（彼得的否认如同一把匕首刺入心脏），克里斯蒂安·伊姆勒（Christian Immler）演唱的耶稣表现出凡人的脆弱和发热的肉体性，与铃木同时赋予音乐以轻盈和动力的动人特质之间不断转换。其结果是，每一个

巴赫演奏管风琴，为圣托马斯教堂唱诗班排练。（约绘于 1888 年）

场景的仪式及其中沉思性的咏叹调被赋予了令人难忘的特点。开场部分翻滚着同样的不祥预兆和权威性，像过去七十年间那些最好的诠释一样，无论是卡尔·李希特的第一版还是哈农库特的决定版解读。

这套唱片中贯穿始终的是铃木对直接投射的意象和内在的虔诚之间无休止、洞察敏锐的混合，由叙事者提供的戏剧热情支撑；人们从不会质疑巴赫或铃木的信仰对于人类的重要性。在男高音樱田亮（Makoto Sakurada）以开放歌喉演唱的锡安之民那几首［从第19首，"啊！悲伤"（O Schmerz!'）起］中激烈的定罪里，音乐家们以充满感染力的热情传达了这一点；在器乐伴奏的明暗变化映照下，独唱及合唱交织在无可承受的迫近的苦难中。另一方面，结尾处提供了一种明亮的慰藉——日本巴赫古乐团"晚安吧，我的耶稣"（Mein Jesu, gute Nacht）简直美得令人窒息——救赎随之而至。最后的合唱没有任何结束在阴郁的绝望之深渊的危险。

在任何《马太受难曲》录音中，独唱者的水准显著地决定了作品能否经久流传。除了几个平淡无奇的乐章［"如果脸颊上的泪水"（Können Tränen）在声音上不太稳定］，绝大多数咏叹调都体现出演唱巴赫的最高水准。达米安·吉永（Damien Guillon）是一个权威式的存在，他的声音赋予旋律和文本以意义和华丽飘逸（听听第二部分开头，是一个绝佳的例子）。松井亚希（Aki Matsui）是一位年轻且善于表达的歌手，或许

还没有卡罗琳·桑普森（Carolyn Sampson）那样的光彩和经验，不过也很少有女高音能达到。后者那首精彩的"为了爱"（Aus Liebe）显示出一种令人迷醉的信仰悬置和令人苦痛的信徒追随。

　　录音中的亮点数不胜数：你会听到"我们的耶稣被捕了"（So ist mein Jesus nun gefangen）极为光芒四射、令人信服（尽管弗里茨·莱曼1949年的版本令人叹为观止），克林特·范德林德（Clint van der Linde）发自肺腑的"神啊！请垂怜"（Erbarm es Gott!）——气势逐渐增长——还有克里斯蒂安·伊姆勒（Christian Immler）充满人性的"心啊！洁净你自己！"（Mache dich）。歌手和乐手之间多种维度的交会，在丰富和饱满的音色中激发了一种自发性，而这是我在日本巴赫古乐团的演出中从未听到过的。低音线条推动音乐前行，群众场景中以快速插段来高声宣告，回应福音传教士的呼喊，而速度在关键时刻可以出现波动。早期音乐中常见的优雅礼节早已被抛却。

　　这版对于《马太受难曲》的再次评估（相比之下，尽管拥有种种值得称道的优点，1999年的版本的确显得精心而刻意）带我们开启了一场不断迷醉、感动和惊喜的旅程。假如巴赫迷们觉得铃木的演奏偶尔有些不动声色，那么这张录音在几乎所有层面上都不断发出挑战。一位非凡的巴赫诠释者在全盛时期的启发性解读。每张CD的时长超过80分钟，分为两张，

录音品质卓越。这自然拉近了受难曲的两部分的距离，也照顾到了我们的耳朵和想象力。

本文刊登于 2020 年 4 月《留声机》杂志

圣婴朝拜

——《圣诞清唱剧》录音纵览

在《圣诞清唱剧》中，巴赫以他最为令人喜悦的音乐来讲述基督降生的故事。早在 2012 年，乔纳森·弗里曼－阿特伍德聆听了六十五年里最有价值的录音。

如果说《B 小调弥撒》是在至高的观念层面上的合集——精心打磨成为巴赫创作生涯的顶峰之作——那么《圣诞清唱剧》就代表了另一种极为不同的合集，一场由六部特定康塔塔构成的实用成果，在 1734 年圣诞节期和新年演出。这种规模宏大的节庆作品，像弥撒曲一样，会随意取用以前创作的曲子，而巴赫常常会回收旧素材，加入新鲜感和活力以匹配新的语境。出色的摇篮咏叹调"睡吧，我亲爱的"（Schlafe, mein Liebster）就是一例，作曲家和脚本作者［可能是巴赫最重要的合作者皮坎德（Picander）］对更早的一部世俗康塔塔（BWV213）中的一首进行了翻新，共同制造了一种深情而生动的效果——原作中拟人化的"欢愉"（'Pleasure'）诱惑赫拉克勒斯走向一种概念极为不同的睡眠，此处变成笼罩光

环的圣婴沉睡。

充满戏剧性的亨德尔风格清唱剧也鼓励我们以其自身来观照这部作品。篇幅更短的《复活节清唱剧》（*Easter Oratorio*，BWV249）和《耶稣升天清唱剧》（*Ascension Oratorio*，BWV 11）是为特定场景而作，而这部作品则显示出其与路德宗受难曲更为紧密的关联；我们可以发现其中与《约翰受难曲》和《马太受难曲》的一些相似之处，例如作为脉络的福音传教士，精心挑选、贯穿始终的众赞歌，以及《圣经》福音书经文的突出地位。

在一个缺少紧迫感和由主要角色——类似受难曲中耶稣、彼得、彼拉多和群众这样的角色——推动情节的故事中，表演者如何把握整部清唱剧的叙事节奏，同时还要保留六个"戏剧场景"或康塔塔中各自充满沉思的世界呢？最为成功的诠释者懂得巴赫如何通过福音传教士平静而有影响力的角色来联结每一首康塔塔或每一个"场景"：他通常是一个引导者——不仅仅通过报道文体，也引导我们走过从基督诞生到主显节的重要事件。领会了福音传教士万花筒般的作用，就会进一步理解巴赫对合唱、宣叙调与咏叹调、咏叙调与众赞歌格外连贯的处理。

往昔耶诞

从 1950 年起——第一张完整的商业录音录制之时——

《圣诞清唱剧》的发行就变得格外稳定。以今天的标准来看，旧时版本常常显得散漫且结构随意。如果这一时期《马太受难曲》的精选录音因其充满洞见的戏剧性和诗性判断而经久不衰，那么战后的《圣诞清唱剧》录音中则少有启示。我们可能会对 20 世纪 50 年代和 60 年代那些敏锐的解读充满渴望，如汉斯·格里施卡特（Hans Grischkat）、卡尔·里斯滕帕特（Karl Ristenpart）、费迪南德·格罗斯曼（Ferdinand Grossmann）、弗里茨·莱曼、库尔特·托马斯（Kurt Thomas）和卡尔·李希特等人——其中一些录音可以听到——但大都是精彩的独立乐章。

库尔特·托马斯 1958 年 [与莱比锡托马斯合唱团（Leipzig Thomaners）] 的第二次录音就是如此。其中最为令人难忘的特点是年轻的迪特里希·费舍尔 – 迪斯考，几个月前李希特那版著名的《马太受难曲》建立了他为后世称赞的声誉。尽管经过了精心重制，依然有一种幻想破灭感，这是**卡尔·李希特**的第二张录音——在 1955 年为 Das Alte Werk 品牌进行的乏味、"尚在半成品状态的"尝试之后——预示了勇敢新世界。十年过去了，李希特成为坚毅果决、魅力非凡的顶级指挥，带领着他经验丰富的慕尼黑乐手们和绝妙的独唱者们：贡杜拉·雅诺维茨（Gundula Janowitz）、克丽斯塔·路德维希（Christa Ludwig）和弗里茨·翁德里希 [Fritz Wunderlich，他在**奥古斯特·郎根贝克**（August Langenbeck）指挥的《圣诞清唱剧》

第 1—3 部中就已经展露了美好动人的福音传教士特质]。李希特同时呈现了一种整体的强力感与人声独唱的温暖感，而这种温暖感尤其来自光彩闪亮的雅诺维茨和翁德里希。伴随着莫里斯·安德烈（Maurice André）感人的小号演奏（最后一首合唱是唱片上的最佳演绎），李希特意外地放任情感的宣泄。

而**弗里茨·维尔纳**（Fritz Werner）技术上较为逊色但又感人至深的版本却并非如此。这版 1963 年的演出在审美上更接近于莱曼而非李希特的风格，声乐上有着亲密感 [尤其来自温柔的福音传教士赫尔穆特·克雷布斯（Helmut Krebs）]，而直率的伴奏则释放了更多田园特质。在专注于神学的李希特和慷慨真挚的维尔纳之间，是**卡尔·明兴格尔**和他的斯图加特室内乐团 1955 年在 Decca 公司的录音。艾莉·阿梅林（Elly Ameling）和海伦·沃茨（Helen Watts）的演唱带着一致的说服力，而彼得·皮尔斯（Peter Pears）清晰又急迫宣告的福音传教士与众不同，即使他的音色有其局限。明兴格尔永远可以信赖。从序曲到第二部是你能找到的对永恒的牧羊人最动人的召唤。

阿梅林在**尤金·约胡姆**（Eugen Jochum）和**菲利普·莱杰**（Philip Ledger）20 世纪 70 年代的录音中都担任独唱，后者是与剑桥国王学院合唱团（Choir of King's College）合作，带有令人不适的锐利和勉强感。比起一些更早的版本，这个

听起来奇怪的录音颇像是"时代风格的演绎"。罗伯特·蒂尔（Robert Tear）并不是最为地道的巴赫专家，而在客观而清新的室内乐演奏的英式组合中，加入了过于个性化的迪特里希·费舍尔－迪斯考，在这座华丽的礼拜堂里显得迷失了方向。"主啊，你的怜悯"（Herr, dein Mitleid）这首女高音与男低音的二重唱，是这套录音中的精华。

复古的将临期

在 20 世纪 70 年代，用时代乐器演出清唱剧的比例显著增加。**尼古劳斯·哈农库特**迅速建立起他作为巴赫专家的声望，他与古斯塔夫·莱昂哈特共同指挥了全套康塔塔系列的第一卷，还在 1972 年录制了一场演出，其中除了他往常合作的歌手以外，还选用了维也纳童声合唱团（Vienna Boys' Choir）的一位童声高音来演唱所有的女高音咏叹调。这场先锋式诠释的精华，体现在维也纳古乐合奏团发自内心的、室内乐式的器乐演奏中，体现在如同文艺复兴风格华丽庆典的合唱中，还体现在库尔特·埃奎卢兹（Kurt Equiluz）演唱的福音传教士亲切的声音和无限的真诚中。

一年以后，**格哈德·施密特－加登**（Gerhard Schmidt-Gaden）与托尔策童声合唱团（Tölzer Knabenchor）及黄金比例古乐团（Collegium Aureum）完成了一场录音，尽管其中的小问题要比哈农库特多得多，却因充满活力地探索了耶

稣降生而绽放出生机勃勃的期望。有人可能会在这种"不那么本真的"（比如现代弦乐器，尽管用了羊肠弦）混杂风格面前退缩，但它通体拥有一种令人满足的雄辩感，这一点由一位优秀的德国男童女中音独唱安德烈亚斯·施泰因（Andreas Stein）大大强化，他的演唱令"睡吧，我亲爱的"熠熠生辉——歌手离开自己的婴孩时期已有数年，却使得这首摇篮曲显得愈加温柔。

不那么容易令人动情——但在可靠的技术和客观的审美上更有辨识度，而这在 20 世纪 80 年代的顶峰时刻为"早期音乐"增加了风味——这是**汉斯－马丁·施奈特**（Hanns-Martin Schneidt）与雷根斯堡主教座堂合唱团 [Regensburger Domspatzen，三十年来他们的指挥一直是格奥尔格·拉青格（Georg Ratzinger），教宗本笃十六世的哥哥] 的解读，如此追求安全稳妥，以至于将整部作品变成了令人失望的阴郁篇章。

现代纪元

对巴赫主要声乐作品的任何研究可能都无法绕开**赫尔穆特·里霖**（Helmuth Rilling）的至少三场录音。他与本土的斯图加特演奏者们对这部清唱剧有过两次重要的商业诠释，与来自波兰和匈牙利的乐团还有另外两次（这两者不在我们的考量之中）。1984 年的解读与他的康塔塔全集的结尾巧妙地

一致。里霖逐渐对传统演奏惯例采取一种务实态度，对于古乐演奏只是口头上支持，这造成了速度、装饰音、平衡和运音法上的良心折磨。阿琳·奥格（Arleen Auger）及福音传教士彼得·施莱尔（Peter Schreier）的演唱尤为光洁精致——管弦乐团与合唱团也是同样——然而每一个乐句的预先安排容易让听者厌倦。我们会渴望听到一些不那么固定的东西。

里霖更晚的版本录于 1999 年，遵循了类似的模板，但合唱绽放出了更多快乐和多元性，每一部都富于感染力地以相连的逻辑跟随着上一个（东方的智者到来的时机经过了精妙的掌控）。独唱者全都出众、缜密，往往光彩照人。女高音西比拉·鲁本斯（Sibylla Rubens）在第六部狂暴的宣叙调和热烈的咏叹调"你只要挥动一只手"（Nur ein Wink）中制造了歌剧式的场景。作为拥护者、解说者和无所不包的戏剧人物，詹姆斯·泰勒（James Taylor）的福音传教士不可抗拒。尽管只是间歇性地令人满意，因为拥有里霖固有的很多特质，这依然是在很多层面上都非常杰出的版本，从来不乏激动人心之处。

从 20 世纪 80 年代至今的大量德国录音中，**彼得·施莱尔**是另一位重要的巴赫专家。在李希特（最出色的）沉思性的风貌和里霖流畅、均质的乐团之间，施莱尔比两者在风格上都更为探究，而他的解读比起里霖的所有诠释在音乐上都要更加起伏跌宕。他注入了才华和优雅——作为福音传教士

站在前面引领一切——但他的独唱歌手们似乎往往陷入老式演唱风格与新式演唱风格间的妥协之中。即便如此，施莱尔的巴赫来自内在（他像李希特多过里霖），而他的理解带来了令人松弛的音乐。

这些风格上的顾虑似乎不会影响到施莱尔的首席小号手**路德维希·居特勒**（Ludwig Güttler），尽管后者的炫技倾向在他自己的指挥棒下大幅消解至服从于惯例。当我在1999年再次审视时，我觉得**格里格·芬夫格尔德**（Greg Funfgeld）与来自宾夕法尼亚的伯利恒巴赫合唱团（Bach Choir）的录音有着同样的风格，然而在重新认识之后，我发现了老派的美国主流风格令人愉悦的呈现（尤其在第四部和第五部），假如有更优秀的独唱者加入，本该受到更多的赞誉。**盖佐·奥伯弗兰克**（Geza Oberfrank）与匈牙利演出团体1992年在Naxos的录音则要有活力得多，咏叹调中的独唱歌手反应敏捷，然而遗憾的是福音传教士在高音区表现得非常费力。这样一个笨拙的广播合唱团避开了细节，音响效果过于响亮，反而削弱了这场诠释。与之相类的还有**伊诺克·楚·古滕贝格**(Enoch zu Guttenberg）的版本，后者仿佛以按照数字填色的方式来描绘一个有着上千种风味的故事。

除了里霖之外，**米歇尔·科尔博兹**（Michel Corboz）可能是巴赫主要合唱作品的下一位最为高产的"记录者"（有四部《B小调弥撒》录音）。他的表演常常在盛行方式里不偏

1747 年 5 月 7 日波茨坦无忧宫，巴赫在腓特烈大帝和王室的见证下演奏管风琴。

［赫尔曼·考尔巴赫（Hermann Kaulbach，1846—1909 年）绘］

不倚，没有可以特别识别的艺术风格。1984 年那版《圣诞清唱剧》并没有什么启发性，但它轻快愉悦、织体明亮、条理分明。卡罗琳 · 沃特金森（Carolyn Watkinson）动人的 "睡吧，我亲爱的" 是一处真正的亮点。此外还有充足的例子说明芭芭拉 · 施利克（Barbara Schlick）和库尔特 · 埃奎卢兹为何是他们的时代里最富洞察力的巴赫歌手。

里卡多 · 夏伊（Riccardo Chailly）与格万特豪斯的巴赫则拥抱了 "第三种方式"（如夏伊所言），令浪漫主义与 "时代" 风格找到了甜蜜的协同。对于很多人而言，这无可比拟地令人满足。乐团的演奏极为细腻、自信，又表现出了精准的细微变化。德累斯顿室内乐合唱团（Dresden Kammerchor）和独唱者们满足了夏伊的雄心，制造出持续不断的精简性和叹为观止的流动性，而我的心在体操般的探索和极致的优雅中沦陷。我以前很少这样欣赏 "快乐的牧羊人"（Frohe Hirten）——灵巧的男高音沃尔弗拉姆 · 拉特克（Wolfram Lattke）与他的长笛同伴融合得天衣无缝，牧羊人几乎陷入狂喜。卡罗琳 · 桑普森（Carolyn Sampson）自始至终都令人无法抗拒。

新近的古乐演奏

约翰 · 艾略特 · 加德纳独一无二的巴赫演出诚恳真挚又技艺精湛，20 世纪 80 年代的新 "古乐" 世代自此而瞬间转变。安东尼 · 罗尔夫 · 约翰逊（Anthony Rolfe Johnson）此处富

于诗意的敏感和声音魅力与他在加德纳《约翰受难曲》中的表现一样令人难忘。独唱完美无瑕，从安妮·索菲·冯·奥特（Anne Sofie von Otter）风华正茂而装饰圆润的"准备自己"（Bereite dich），到结尾宣叙性四重唱皆如此。这无疑是一版水平极高且始终如一的解读，巴赫的意象感在此得到了尤为敏锐的表现。众赞歌带有蒙特威尔第合唱团的怀旧感，尽管我们会觉得合唱部分可以更有接纳感或是更加激动人心。

在加德纳之后，**菲利普·赫尔维格**在 1989 年很快紧随而至录制了一版更加亲切、更少锐利感的诠释。对声乐均质性的追求，影响到了器乐部分，带来了温和敲击的定音鼓，赫尔维格对细节的处理优雅得体，却缺乏修辞效果。霍华德·克鲁克（Howard Crook）是一位文雅的福音传教士，但无论是他还是杰出的迈克尔·钱斯（Michael Chance）和彼得·科伊（Peter Kooij）都未能传递出那种渐增的欢欣雀跃感，而那些最为优秀的诠释中则会呈现这种感觉。这张录音还缺少最优秀的合唱团所拥有的那种精准。

在**拉尔夫·奥托**（Ralf Otto）与优雅的科隆协奏团（Concerto Köln）的录音中，克里斯托夫·普雷加迪恩（Christoph Prégardien）呈现了一个有力而机敏的福音传教士。但这版诠释缺少能量和个性。而**唐·库普曼**（Ton Koopman）的版本则完全不同，其中福音传教士依然是普雷加迪恩，却带来了远为扣人心弦的效果，并且由卓越的阿姆斯特丹同行们和

格外动情的木管演奏［由双簧管手马塞尔·彭斯埃莱（Marcel Ponseele）领导］点燃。第四部中的"我活着只要尊崇你"（Ich will nur）极为出众。离散而又灵巧的管风琴通奏低音，深情又细致的众赞歌——例如第二部和第三部之间的"我们向你歌唱"（Wir singen）——促成了库普曼贯穿整部作品的高度专注和动情构想。只有女性独唱者未能始终如一地达到这个高度，而为第一部和第六部提供框架的合唱在技术上也不够稳定。

如库普曼一样，**铃木雅明**也是在录制康塔塔全集的庞大任务中触及《圣诞清唱剧》的。当我们接近康塔塔计划的结尾时，也就是这场优美动人的诠释十五年之后，铃木从未动摇的妥帖选择显而易见。有的人可能会偏好加德纳那种针锋相对的精彩，或是科尔博兹和夏伊的录音中那种优雅的独唱，但拥有对于细节一丝不苟的专注、绝佳的平衡和速度，在逐渐的沉思性展开中赋予音乐以庄严感，这对于铃木而言是第二天性。如果说有缺点的话，可能要算缺少令人神魂颠倒的独唱以及引人入胜的人物刻画。尽管拥有彼得·科伊（Peter Kooij）发自肺腑的宣叙调和米良美一（Yoshikazu Mera）充满幻想的女低音，这版令人印象深刻的诠释还是有些过于平滑、过于平淡了。

勒内·雅各布斯（René Jacobs）对这部作品的看法极为不同：响亮、宏大的合唱，果断、歌剧式的宣叙调（伴随着

无止尽的拨奏），凛冽的咏叹调，都采用了昂首阔步、外向性的运音法，声音的丰沛近于自负——从安德烈亚斯·朔尔（Andreas Scholl）令人眼花缭乱的"准备自己"（Bereite）到第五部狂热的三重唱。众赞歌发挥了最后的能量，而第二部的序曲（Sinfonia）中极慢的柔板（*adagissimo*）过于表现艺术家的风格而隐没了巴赫。

其他不能跻身最高水平的演绎包括**埃里克·埃里克松**（Eric Ericson）和同名合唱团及略为粗糙的卓宁霍姆巴洛克合奏团（Drottningholm Baroque Ensemble）1993年的音乐会演出，还有**赫尔曼·马克斯**（Hermann Max）更为新近的版本，在有些粗略的音准下，过分的抑扬顿挫和过于突出的器乐暴露了"古乐"最差的一面。**菲利普·皮克特**（Philip Pickett）倒是没有出现此类问题，他赋予了田园式的合唱元素以温暖而协调的色调。他的方式基本上是一种出于戏剧性的考量，在声乐与器乐之间进行了充满想象力的织体校准，而沉着稳健的新伦敦合奏团（New London Consort）团员们恰好擅长早期音乐。相较于修辞上的长期雕琢，皮克特似乎更关注捕捉当下的要义——例如咏叙调二重唱"耶稣，你是我至爱的生命"（Jesu, du mein liebstes Leben）：在优美动人的伴奏下，凯瑟琳·博特（Catherine Bott）和迈克尔·乔治（Michael George）提供了一个难忘的片段。**哈里·克里斯托弗斯**（Harry Christophers）和十六人乐团（The Sixteen）呈现了一场更为

传统的诠释，构思丰富、指挥妥当但又相当低调。自1993年起，马克·帕德莫尔（Mark Padmore）成为表现范围宽广得多的福音传教士。

俗气的天鹅绒包裹的罐子里，装着**乔斯·凡·费尔德霍文**（Jos van Veldhoven）与荷兰巴赫协会（Netherlands Bach Society）雅致低调的诠释。他的表达意图总像是要与变幻莫测的独唱妥协，尽管三重唱"啊！他什么时候出现"（Ach wenn wird die Zeit）迷人而柔顺。**迭戈·法索利斯**（Diego Fasolis）和他的卢加诺本地乐团及外来独唱者带来的兴奋和刺激则要生动得多。法索利斯总会带来一种欢乐感，甚至是恶作剧（开场合唱的返始部分从极弱开始！）。尽管查尔斯·丹尼尔斯（Charles Daniels）演唱的极为令人满意且成熟的福音传教士具有抚慰人心的特质，法索利斯在表现力上冒了极多风险，时而触及危险边沿。林恩·道森（Lynn Dawson）和克劳斯·默滕斯（Klaus Mertens）演唱的"主啊，你的怜悯"（Herr, dein Mitleid）仿佛一首爱情二重唱，以其涌动的活力，基本上让人忽略了那些不完美之处。尽管有一些小缺点，每一首康塔塔都代表了一支温暖、自由和乐观的号角，召唤听者一口气体验整部作品。

DVD

巴赫的《圣诞清唱剧》有三套完整的DVD。第一套是**哈**

农库特在瓦尔德豪森教堂（Waldhausen Church）指挥维也纳古乐合奏团的演出，高度舞台化，无疑非常陈旧（1981 年），一场出人意料地遵循教义的解读。第二套是**彼得·迪克斯卓**（Peter Dijkstra）2010 年在慕尼黑的赫拉克勒斯厅与巴伐利亚广播合唱团（Bavarian Radio Choir）及柏林古乐学会乐团（Akademie für Alte Musik Berlin）不乏条理但又显得颠簸的现场演出。最后是**约翰·艾略特·加德纳**和他的英国巴洛克独奏家乐团在 20 世纪最后几天里于魏玛的圣彼得和保罗教堂的演出：私密空间里扣人心弦的合奏团（尤其是优秀的器乐伴奏），还有多数情况下精彩的独唱。

终极录音

哈农库特在 1972 年的演出代表了复古风格的圣诞清唱剧录音的来临，因此他在自己 2006 年圣诞节于金色大厅的大型、广阔而充满魅力的诠释之中寻求一种顿悟。三十多年过去了，哈农库特认为对于"强大的精神画面"（而非激烈的行动），巴赫晚期的华丽曲（galanterie）格外适合这个主题，与此同时带有一种放松的、近乎南欧的感觉。这只是在乐谱中寻找原始色彩的方法之一，以精致（假如并不总是完美无缺）的器乐拼贴和光芒四射的声乐来进行热烈的探索。维尔纳·古拉（Werner Güra）的福音传教士热情真诚，而强化拂过这场深刻而独创的诠释的灵感的，则是克里斯蒂娜·舍费尔（Christine

Schäfer）及她的合作独唱歌手富于诗意的目标 ["我的救主啊"（Flösst, mein heiland）神奇地表现了旷野的不可预测性]。

如果说法索利斯短暂地掌控了我的情感，哈农库特较晚的版本则是我的首选：这场诠释将这六个伟大的戏剧场景提升到了一个高度，令巴赫在他最为成熟、最为明亮的时刻，无可抗拒地传递了圣诞的奇迹。

DVD 之选

加德纳 Art Haus Musik 101 237

伯纳达·芬克（Bernarda Fink）专注于手中乐谱，而福音传教士克里斯托弗·根茨（Christoph Genz）则完全清唱，他毫不迟疑地讲述故事。关于当地巴赫相关遗迹的纪录片是一个令人愉快的意外收获。

历史之选

维尔纳 Erato 2564 61403-2

维尔纳是一位安静又谦逊的巴赫诗人，而以一种几乎无与伦比的共情来为他提供支持的，是长期合作的福音传教士赫尔穆特·克雷布斯以及一些熠熠生辉的器乐刻画。

次席之选

法索利斯 Arts 47714-8

这套唱片拥有全方位的愉悦和不期而遇的奇迹。起初在刚发行时我错过了它，差点造成巨大的损失：享受从头到尾高度协调的旺盛活力吧。

综合之选

哈农库特 DHM 88697 11225-2

即便未必是最抚慰人心的解读，这版演出也是最为引人入胜的一版，尝试探寻巴赫的音乐意象和意义之精髓。在叙事中对每一个"事件"深思熟虑的认同，令这部作品与任何实用或是一般意义划清界限。

入选唱片目录

录音年份	艺术家	唱片公司（评论刊号）
1955	斯图加特广播交响乐团 / 郎根贝克（仅有第1—3部分）	Profil PH08028
1958	莱比锡格万特豪斯管弦乐团 / 托马斯	Berlin Classics 0021912BC (12/62^R); 0300034BC
1963	普福尔茨海姆室内乐团（Pforzheim CO）/ 维尔纳	Erato 2564 61403-2 (1/05)
1965	慕尼黑巴赫管弦乐团 / 卡尔·李希特	Archiv 427 236-2AX3 (3/89); DG 463 701-2AB10
1966	斯图加特室内乐团 / 明兴格尔	Decca 455 410-2DF2 (12/67^R); Newton 8802001
1972	维也纳古乐合奏团 / 哈农库特	WCJ 2564 69854-0 (12/86^R)
1973	巴伐利亚广播交响乐团 / 约胡姆	Philips 416 40-2PB3 (9/73R—nla)
1973	黄金比例古乐团（Collegium Aureum）/ 施密特-加登	DHM 88697 57577-2 (4/88^R); 88697 58759-2

1976	圣马丁室内乐团 / 莱杰	EMI 217625-2 (10/77[R])
1977	圣埃梅拉姆乐团（Collegium St Emmeram）/ 施奈特	Archiv 477 6282AM3 (10/79[R])
1981	维也纳古乐合奏团 / 哈农库特	DG *DVD* 073 4104GH
1984	洛桑室内乐团 / 科尔博兹	Apex 2564 68621-7 (12/84[R])
1984	斯图加特巴赫乐团 / 里霖	Hänssler Classic CD98 851/3 (2/95); CD98 976
1987	英国巴洛克独奏家乐团 / 加德纳	Archiv 423 232-2AH2 (12/87); DG 469 769-2X9
1987	德累斯顿国家管弦乐团 / 施莱尔	Philips 475 9155POR3 (12/87[R])
1989	根特合唱社（Collegium Vocale, Ghent）/ 赫尔维格	Virgin Classics 759530-2 (12/89[R])
1991	科隆协奏团 / 奥托	Capriccio 60 025 (4/92)
1992	法伊洛尼室内乐团（Failoni CO）/ 奥伯弗兰克	Naxos 8 550428/30 (4/93)
1993	十六人乐团 / 克里斯托弗斯	Coro COR16017 (12/93[R]); COR16072
1993	卓宁霍姆巴洛克合奏团 / 埃里克松	Proprius PRCD2012/13
1995	萨克森名家合奏团（Virtuosi Saxoniae）/ 居特勒	Berlin Classics 0011352BC; 0184192BC
1996	阿姆斯特丹巴洛克管弦乐团 / 库普曼	Erato 0630 14635-2 (3/97)
1997	Klang Verwaltung Orch/ 古滕贝格	Farao B108015
1997	柏林古乐学会乐团 / 雅各布斯	Harmonia Mundi HMX290 1630/31 (12/97[R])
1997	新伦敦合奏团 / 皮克特	L'Oiseau-Lyre 458 838-2OH2 (5/00 – 绝版）
1998	巴赫音乐节管弦乐团 / 芬夫格尔德	Dorian DOR93183 (2/00)
1998	日本巴赫古乐团 / 铃木雅明	BIS BIS-CD941/2 (2/99)
1999	英国巴洛克独奏家乐团 / 加德纳	Art Haus Musik *DVD* 101 237
1999	斯图加特巴赫乐团 / 里霖	Hänssler Classic CD92 076 (1/01)
2002	荷兰巴赫协会 / 费尔德霍文	Channel Classics *SACD* CCSSA20103 (1/04)
2002/03	瑞士广播管弦乐团 / 法索利斯	Arts *SACD* 47714-8
2006/07	维也纳古乐合奏团 / 哈农库特	DHM *SACD* 88697 11225-2 (12/07)
2009	小音乐会管弦乐团（Kleine Konzert）/ 马克斯	CPO *SACD* CPO777 459-2

| 2010 | 莱比锡格万特豪斯管弦乐团 / 夏伊 | Decca 478 2271DH2 |
| 2010 | 柏林古乐学会乐团 / 迪克斯卓 | BR-Klassik *DVD* 900502 |

本文刊登于 2012 年 12 月《留声机》杂志

巴赫已成为我们日常生活的一部分

——铃木雅明谈巴赫宗教康塔塔全集录音

2013 年，铃木雅明终于完成了录制 J.S. 巴赫全套宗教康塔塔的计划。然而是什么推动这位安静的日本音乐家挑战西方音乐中最伟大的成就之一呢？林赛·肯普旅行至神户来寻找答案。

巴赫的全套宗教康塔塔对任何人而言，几乎都是最具雄心的录音计划，这一点很少有人会反驳。日本巴赫古乐团的指挥铃木雅明，是最近一位完成这一壮举的人。当我在最后的音符响起之后的次日早晨同他对话时，他似乎格外轻松。或许因为这个计划几乎是悄然完成的。"一开始我们没想过录制康塔塔全集，"他告诉我，"自我 1983 年从荷兰求学归来，我就一直在演奏它们。它们已经是我生命的一部分，我在 1995 年时的想法仅仅是记录下我们的音乐活动。但 BIS 公司从一开始发行 CD 时就编上了卷号。当时我并不知道我们会走多远，而且显然也没有算过需要多少年或者录多少张 CD！"

现在可以确知铃木花了十八年，录了 55 张 CD——比哈农库特和莱昂哈特开创性的全套录音（二十一年）要短，但

比库普曼（十年）和加德纳（在他 2000 年的巴赫朝圣之旅中录音，但直到今年早些时候才最终发行）要长。此外，它似乎也没有经历其他某些全集录制过程遭受的情感或财务上的创伤。毫无疑问，铃木本人的性格也与此相关。他温柔、亲切，毫不吝惜友好的笑容，似乎不被自我意识所困，与此同时又很清楚自己想要的是什么，清楚音乐对他而言意味着什么。在录音时，他在一种高效合作的氛围中表现得敏捷又耐心（他本人坚持"本质上我们在演奏室内乐"），当制作人宣布第 191 号康塔塔的最后一次录制取得成功，音乐家们礼貌地对着彼此鼓掌，他们似乎在赞颂巴赫音乐的同时，也在庆祝自己的成就。"很高兴我们完成了它，"铃木说，"但很可惜人们会觉得这件事终结了。我真心希望能够和这些音乐继续走下去。人们需要重新发现它，视其为日常生活的一部分，或是礼拜仪式的一部分。"

铃木本人平静的基督教信仰为自己的艺术生涯提供了坚实的背景，这是他从不掩饰的事实。而对于理解这些为路德宗主日礼拜而作，紧密联系以勾勒出礼仪年轮廓的康塔塔而言，或许宗教信仰恰能提供最好的帮助。BIS 公司的创立者和所有者罗伯特·冯·巴尔（Robert von Bahr）评论道："这些康塔塔表达了巴赫对上帝的信仰，我从未听过任何人像铃木雅明那样表达出这一点。这套全集是他个人与上帝的交流。"多年来，铃木习惯于在排练时对所有音乐家——歌手和乐手——

解释文本的含义以及礼拜仪式背景。"这能帮助他们进入正确的氛围。对于我们日本人来说，并不总是容易理解为何某个比喻与某个主日而非下一个相关。

"比如对日本人来说，圣诞节的意义是非常清楚的：就是我们举行聚会的时候，这没问题！而紧随着它，12月26日，所有的商店和百货商场都换成了新年的装饰，而新年在日本人看来是重要得多的节日。所以每次我们演圣诞康塔塔或是《圣诞清唱剧》时，我都要解释这实际上是通向受难期和复活节的一段礼仪时期的开端。音乐会上我通常喜欢把圣诞和受难（或复活节）音乐放在一起演。"

铃木是在松荫女子大学（Shoin Women's University）一个安静角落的会议室里告诉我这些的，他曾在家乡神户的这所大学任教，而他所有的巴赫录音也是在这里的小教堂录制的。从音乐上，铃木确信自最早期起（除了一些细节以外）诠释的方式没有发生多少改变。或许最显而易见的变化是，早期录音中的独唱歌手很多为日本人，铃木逐渐转而采用更多来自欧洲的独唱歌手。不错，男低音彼得·科伊（Peter Kooij）从一开始就参与其中，男高音格尔德·蒂尔克（Gerd Türk）是从第2卷加入的，而像铃木美登利（Midori Suzuki）、米良美一（Yoshikazu Mera）、樱田亮（Makoto Sakurada）这样的优秀歌手逐渐被卡罗琳·桑普森（Carolyn Sampson）、乔安妮·伦恩（Joanne Lunn）、罗宾·布拉兹（Robin Blaze）、

卡伊·韦塞尔（Kai Wessel）、罗德里克·威廉斯（Roderick Williams）等人取代。"我们确实还有三四位非常优秀的日本歌手，"铃木说，"但总体上日本人对这类曲目不像歌剧那么熟悉，当然是因为这里没有基督教圣乐的传统。"科伊和蒂尔克都参与了最后这张唱片的录制，他们成了好友，铃木也坦陈自己往往和欧洲及美国歌手相处得更好。"不知何故，我个人觉得，比起日本人，与更直率的人交流更容易！"

从一开始，铃木就很享受和家人一同参与录音。他的妻子珠纪（Tamaki）是合唱团中的女低音（同时参与团队管理），他的弟弟秀美（Hidemi）是通奏低音大提琴手，而到了后来，他的儿子优人（Masato）也作为羽管键琴演奏家加入。"跟自己的弟弟和儿子一道工作可不总是那么容易，"铃木笑道，"我们会起争执，但如果说有时出现不同观点和表现它们的不同方式，我们至少在观念上还是类似的。有趣的是，优人在很多其他方面都不一样。他是在羽管键琴和通奏低音的氛围中成长起来的，但他也喜欢作曲，喜欢录制 DVD。他来自一个完全不同的世代。我不认为他们这一代人能用和我们一样的方式演奏巴赫；他们对于如何享受这个计划有着全然不同的看法。他们中有人对巴赫和对摇滚乐、新音乐等等的感受是一样的。对于这代人来说都一样，这非常迷人。"

当然了，另一个重要人物是冯·巴尔，他是第一部分的实际制作人。他也在神户，为了见证他亲自策划的项目的最

后阶段。他颤栗着回忆了第一张唱片录制时的"神秘"气氛，那是 1995 年，致使超过 4000 人丧生、城市中低洼部分大面积被毁的神户大地震后数周。然而，在我们采访前一天的新闻发布会上，他和铃木还在拿他们曾经关于确定性的长篇"讨论"（一种委婉说法，我怀疑是指"争执"）开玩笑。"在第 1 卷里，第 196 号康塔塔的序曲（Sinfonia）只有两分钟长，却花了我们两小时来录音！"铃木大笑，"总谱里有一个音符不太清楚，不能确认是 F 还是升 F，于是产生了关于各种问题的长篇'讨论'！不过在一开始就明确这些事情非常好，也拉近了彼此的距离。如今'F 还是升 F？'成了一种象征性的表达！"

毫无疑问，在日本巴赫古乐团建立作为巴赫诠释者的世界声誉中，冯·巴尔起到了重要作用。而他向我解释，铃木最初寄给他这个团体的录音磁带时，上面并没有巴赫。"实际上，我主要喜欢木管号（cornett）的演奏。接着他们邀请我去日本听他们演奏巴赫。我和其他任何人的假设都是一样的——日本艺术家演奏巴赫？但很快我就神魂颠倒，产生了录制康塔塔的想法。我面临着艰巨的任务来说服他人，而且必须做两次环球旅行来推广它。对我来说从未有任何其他项目意义如此重大。"

如果听到日本音乐家以此等理解力和共情心演奏巴赫，会让许多人感到惊奇，那么可以公正地说，其中也有一些东

西极为动人。铃木是在欧洲求学的［跟随唐·库普曼学习羽管键琴，跟随皮特·基（Piet Kee）学习管风琴］，他的团队中有很多人也是如此，包括他的弟弟以及首席寺神户亮（Ryo Terakado）；铃木丝毫不怀疑其中有文化交汇的成果在发挥作用。"日本式的思维方式能够理解同质性的价值。在巴赫古乐团中，每个声部有三四个歌手，很容易就能达到均匀同质的声音，因为他们总会为了相同的目的按照合作的方式思考。在管弦乐团中也是一样，曾在欧洲求学的年长演奏者知道想要的声音，而年轻一些的可以据此来调整自己的声音。在与欧洲或美国演奏团体合作时，这一点从未如此轻易达到。

"另一方面，我们有时会被批评为过于消极，确实如此，如果你过分追求这种同质性，就会失去一些戏剧性。因此我的任务始终是寻求一种平衡。有时我倾向于这种同质性的声音，有时又会激发音乐家表现出自发性。实际上，你知道'自发的'这个词在日语中并不存在吗？至少学校里不会教这个；永远只有'纪律'！"

任何演奏巴赫康塔塔的指挥家都要（无疑是令人疲惫地）面对一个问题：他或她对于"一人一声部"之争的态度。三十多年前，约书亚·里夫金首次提出他的理论，认为巴赫在莱比锡托马斯教堂可以调用的演出团体意味着他的康塔塔是每个声部只由一个人演唱的，这些歌手既要演唱独唱又要演唱"合唱"。一人一声部的观念在如今已经寻常得多，但

当铃木刚开始整轮计划时，使用的合唱团每个声部有四个人，从此这个数目未曾改变过。所以我想知道他现在的想法。"里夫金所说的非常有趣——他的研究是非常精准和正确的，"铃木说道，"但我认为歌手和乐手的数量取决于音乐家自己的个性。当然有很多巴赫康塔塔用一人一声部的方式非常出色，我有时也会在音乐会上采用这种方式，但你必须拥有非常非常优秀的歌手，来演出合适的音乐。所以我们需要非常灵活，实际上我根本不参与这个争论。我并不在意有多少歌手参与。我唯一无法理解的是里夫金为何采用一人一声部的方式演出《B 小调弥撒》；对我来说这太可惜了，因为从音乐上这很难成立，而且也没有证据表明巴赫自己会采用什么方式来演出《B 小调弥撒》。"

在采访接近尾声时，我问了一个总会问任何完成这种大型录音项目的人的问题：哪些康塔塔依然会给你带来惊喜？"噢，那可太多了，"他立刻回答，"我想想——第 1 号，第 2 号，第 3 号，第 4 号……"

四张康塔塔录音可供探索

康塔塔，第 5 卷—第 18、143、152、155 和 161 号

多位独唱者 Sols

日本巴赫古乐团 Bach Collegium Japan

铃木雅明 Masaaki Suzuki

BIS

这个录音无与伦比。铃木雅明的方向从未动摇，随着这系列录音的推进，他的独唱者们也渐入佳境。

康塔塔，第 46 卷—第 17、19、45 和 102 号

多位独唱者 Sols

日本巴赫古乐团 Bach Collegium Japan

铃木雅明 Masaaki Suzuki

BIS

当我们在这个系列中接近终点时的一个高水平标志。

康塔塔，第 48 卷—第 34、98、117 和 120 号

多位独唱者 Sols

日本巴赫古乐团 Bach Collegium Japan

铃木雅明 Masaaki Suzuki

BIS

汉娜·布拉吉柯娃（Hana Blažíková）演唱的"救恩与祝福"（Heil und Segen）精妙动人，将又一场自始至终高品质的演出推向高潮。

康塔塔，第 53 卷—第 9、97 和 177 号

多位独唱者 Sols

日本巴赫古乐团 Bach Collegium Japan

铃木雅明 Masaaki Suzuki

BIS

铃木以欢乐和对其独特本质的完美理解向我们展示了晚期巴赫。

本文刊登于 2013 年 12 月《留声机》杂志

挑战无伴奏合唱的圣杯

——加德纳《经文歌》录音

乔纳森·弗里曼－阿特伍德拥抱了加德纳 2012 年对这些作品的全新录音，这是一张会在 2013 年摘得留声机巴洛克声乐奖的唱片。

J.S. 巴赫

六首经文歌，BWV225-230；《你不给我祝福，我就不容你去》（Ich lasse dich nicht, du segnest mich denn），BWVAnh 159

蒙特威尔第合唱团 Monteverdi Choir

约翰·艾略特·加德纳 John Eliot Gardiner

SDG SDG716 (72'·DDD)

2011 年 10 月现场录制于伦敦史密斯广场圣约翰堂

很大程度上支撑约翰·艾略特·加德纳爵士演奏巴赫的方式的，是确定戏剧特征的起源和本质，"变种歌剧"（如加德纳言）这种体裁——就像经文歌——并非表演出来的，而

是取决于在周而复始的连续结构中，富于洞察力的修辞判断。巴赫的《经文歌》可能会在规模、音调（tone）和技巧上致敬先辈，但每一首，尤其是在这套充满活力与探索的新集中，每一首都以巴赫所能调集的一切精湛技艺追问着新的意义。

《经文歌》似乎是蒙特威尔第合唱团五十年来存在的基石，先是 20 世纪 80 年代早期为 Erato 公司录制的重要录音，最近又出现在千禧年康塔塔朝圣期间的精选曲目中。对加德纳而言，这些作品代表了由新发现织就的无穷无尽的迷人织锦，无疑会继续演进，由《你不给我祝福，我就不容你去》（Ich lasse dich nicht）增强——这首短小的经文歌曾被认为是巴赫的堂伯父约翰·克里斯托夫（Johann Christoph）所作，但如今被归于变革者巴赫本人。

多年以来，蒙特威尔第合唱团的演出都具有无与伦比的文本表现、清晰的线条、严谨的节奏，以及笼罩于一切之上的期待感和品味，只是偶尔会急切地落入夸张的表现。加德纳追求一种高于往常的精准雅致、瞬息万变的对比和轻盈，以及声部之间明亮而内在的室内乐（da camera）式对话。在所有满溢着才华与意义的音乐中，尤其是《赞美主》（Lobet den Herrn）及《为耶和华唱新歌》（Singet dem Herrn）里，也有着很多绵长而凄美的克制段落。

《你不要害怕》（Fürchte dich nicht）最后深思性的段落中轻柔、克制的高潮，是最为扣人心弦的例证，描述了属于

1750 年的巴赫。

基督的珍贵奥秘。女高音以持续的、仪式化的超脱尘世之感唱出"你的生命，你的鲜血"（und dein Blut, mir zugut）的主题（第 15 轨，5'38"），忠诚的灵魂向着天国飘去，只有蒙特威尔第合唱团的线条中迷人的确定性，才能平息那种脱离躯体的危险。

如我之前所说，这张新专辑最为引人注目的特点之一，是加德纳对于每一首经文歌的个性之专注。这似乎是一个有着悠久传统的雄心壮志，然而尽管拥有一切可贵品质，无论是勒内·雅各布斯麾下的 RIAS 室内合唱团（RIAS Kammerchor）还是菲利普·赫尔维格与根特合唱社更为新近的解读，都未能像加德纳一样，在识别焕然一新的特征和意义上，为听众带来千变万化的挑战。事实上，赫尔维格最近甚至还说"一场全新的解读是没有必要的"。

加德纳可不会认同这一说法。《我们的软弱有圣灵帮助》[Der Geist hilft，这部短小紧凑的作品是为圣托马斯教堂的老教区长厄内斯蒂（Ernesti）1729 年的葬礼而作] 反映了人类的软弱逐渐充满圣灵的浸润。此处不仅有绝妙的节奏感，还有更为敏锐的东西：蒙特威尔第合唱团的歌手们叙述了这场不确定的戏剧，人们对理解上帝意旨的期待不断增长，其目的是如此一致且有活力，甚至当两支合唱团在充满信心的四声部二重赋格中汇合，我们也并不会感到脱离了困境。只有在一首熠熠生辉的众赞歌最后的终止式里，救赎的诱人希望

才真正得到满足。

对于那些偏好不那么清晰、更加抽象、柔和且总体上更为宽广的风格的人，这些诠释性的风险可能并不适合。《向耶和华唱新歌》在其外在的"协奏曲"中拥有一种典型的热情洋溢，但众赞歌中独一无二的双合唱团并置与自由的对位"狂想曲"或许本应产生更多真正的沉思性温暖。的确，加德纳极少展现一场轻松的旅程，却能传递出精彩的想象，其中最引人注目的是中心的作品，五声部的《耶稣我的喜乐》(*Jesu meine Freude*)真正地驾驭了肉体之爱、撒旦、古老的龙以及死亡的风暴。

在这部杰作中，令人恐惧的、宛如"暴民"的场景被对于救赎的超凡追求发自内心地抵消。"那些在基督耶稣里的就不定罪了"(Es ist nun nichts Verdammliches)绝对从未如此慷慨激昂摄人心魄，加德纳迅速唤起了丰富的幻象，而"不怕这只老龙"(Trotz dem alten Drachen)喷射出的暴躁的谐和音(consonance)，由"在坚信的平静中"(in gar sichrer Ruh)那种高贵的纯粹令人释然地消解——这些对比场景始终有着令人惊奇的情感冲击。如果听众常常感到被击中，这不仅仅是人声的独特性造就的，还要归因于器乐通奏低音乐手谨慎而生动的回应，其中巴松管在此处[以及在《来吧，耶稣，来吧》(*Komm, Jesu, komm*)中]贡献了明显的效果。

正如你所想象，惊喜比比皆是——其中一些还需要略加适

应。加德纳挑战了无伴奏合唱圣杯的正统观念，而他几乎总是以令人信服的激情和真正的热情来完成这一点。高空走钢丝艺人菲利普·帕蒂（Philippe Petit）作为这一重要里程碑的封面照片恰如其分，这张高风险的演出值得强烈推荐。

本文刊登于 2012 年 8 月《留声机》杂志

The 52 greatest
Bach records

在浩瀚的巴赫唱片目录中选出几十张来，几乎是不可能的任务！这里是给《留声机》的乐评人留下特别印象的录音精选。其中不少都曾获奖，我们也收录了一些年代久远的经典之作。

键盘协奏曲等

海梅 · 马丁 Jaime Martin（长笛）
肯尼斯 · 西利托 Kenneth Sillitoe（小提琴）
雅各布 · 林德伯格 Jakob Lindberg（西奥伯琴）
圣马丁室内乐团 ASMF
穆雷 · 佩拉西亚 Murray Perahia（钢琴）
Sony Classical

"由独奏家边弹边指挥的钢琴协奏曲有时意味着妥协，甚至混乱……但这里绝不是。作为独奏家，佩拉西亚一如既往地雅致、谨慎，在钢琴演奏上精雕细琢。这是又一张优秀的巴赫－佩拉西亚唱片。"

键盘协奏曲

安杰拉 · 休伊特 Angela Hewitt（钢琴）
澳大利亚室内乐团 Australian Chamber Orchestra
理查德 · 托涅蒂 Richard Tognetti
Hyperion

"诠释的决策是精心实现的；而休伊特在慢乐章中表现最佳，以最为细致的情感注入其中。完美的澳大利亚室内乐团步步相随。两张精彩的唱片。"

羽管键琴协奏曲

弗朗切斯科 · 科尔蒂 Francesco Corti（羽管键琴）

金苹果乐团 Il pomo d'oro

Pentatone

"管弦乐团的声音和平衡是这些曲目中常见的问题，然而，必须承认 Pentatone 公司这张录音在这一点上做得恰到好处……演奏本身也是如此，迅捷、干净、轻快；科尔蒂的演奏恰当地平衡了自发性与控制性，他那丰富的装饰音，虽然不总美妙动听，却令音乐神采飞扬。与此同时，金苹果乐团以令人愉快的细节和敏锐的感觉塑造了他们的伴奏。"

小提琴协奏曲

伊莎贝尔 · 福斯特 Isabelle Faust（小提琴）
柏林古乐学会乐团 Akademie für Alte Musik Berlin
Harmonia Mundi

"一切都充满了能量，不过这种活力是理性的，绝不会失控。福斯特的演奏技艺精湛，又总能为音乐服务，处处都因丰富的诠释细节而充满活力。"

小提琴协奏曲

阿丽娜 · 伊贝拉吉莫娃 Alina Ibragimova（小提琴）

阿尔坎杰罗合奏团 Arcangelo

乔纳森 · 科恩 Jonathan Cohen

Hyperion

"在挤得满满当当的唱片目录中，这是一笔杰出而独特的新增。"

勃兰登堡协奏曲 第 1—6 号

意大利协奏团 Concerto Italiano
里纳尔多·亚历山德里尼 Rinaldo Alessandrini
Naïve
获 2006 年留声机奖

"如今或许没有巴洛克乐团能将简单而浅显之物演绎出如此激动人心的效果。事实上，织体的清晰度是这张录音中最值得称道的优点之一，它让人看到这部音乐中的对位奇迹，并非所有录音都能如此。"

勃兰登堡协奏曲 第1—6号

欧洲勃兰登堡乐团 European Brandenburg Ensemble
特雷沃 · 平诺克 Trevor Pinnock
Avie
获 2008 年留声机奖

"这张录音与亲手挑选的合奏团一起完成，是特雷沃·平诺克送给自己的 60 岁生日礼物，恰好呈现了这样一份礼物应有的模样：充满才华的音乐家在彼此陪伴下乐在其中，演奏真正鼓舞人心的伟大音乐。这套《勃兰登堡协奏曲》并不追求惊人的效果，我们需要做的，只是放松坐下，欣赏它轻松而欢庆的精神。"

管弦乐组曲

弗莱堡巴洛克管弦乐团 Freiburg Baroque Orchestra
彼得拉·穆勒杨 Petra Mullejans
戈特弗里德·冯·德·戈尔茨 Gottfried von der Goltz
Harmonia Mundi
获 2012 年留声机奖

"很多年来，我们一直在期盼弗莱堡巴洛克管弦乐团的精彩演出，而这张唱片无疑没有让人失望。这四部管弦乐组曲是极为振奋人心的音乐，这里的演奏强调了节奏活力和平衡，也为巴赫美妙的旋律线条带来动人的表现。这是令人精神为之一振的音乐创造。"

管弦乐组曲

和风合奏团 Ensemble Zefiro
阿尔弗雷多 · 贝尔纳迪尼 Alfredo Bernardini
Arcana

"在 BWV1066 中，三声中部段落是由双簧管演奏家阿尔弗雷多·贝尔纳迪尼和保罗·格拉齐（Paulo Grazzi），以及巴松演奏家阿尔贝托·格拉齐（Alberto Grazzi）演奏的，充满精准无误的动力和细致入微的灵巧……法国风格舞蹈或跳跃、或摇摆、或奔跑，带着对充满魅力的细节的敏锐关注。此外，使用小号、定音鼓和木管的大规模音乐从不仅仅是好战的姿态，而是始终充满智慧。"

管弦乐组曲

小乐集古乐团 La Petite Bande
席捷斯瓦 · 库伊肯 Sigiswald Kuijken
Accent

10

"很少有音乐家像席捷斯瓦·库伊肯一样，如此深深沉浸于自己的世界。人们会觉得巴赫的纯器乐风格令他的精神得到了前所未有的释放……令人着迷的决心、自然的平衡和透明的声音让这些作品充满活力，效果相当出色。"

三重奏鸣曲

布鲁克街乐团 Brook Street Band

Avie

11

"多样的弦乐运音法与羽管键琴演奏家卡罗琳·吉布利（Carolyn Gibley）离散的和声一起，生动地阐释了巴赫的音乐观点。一张卓越的唱片。"

长笛奏鸣曲

阿什利 · 所罗门 Ashley Solomon（长笛）
特伦斯 · 查尔斯顿 Terence Charlston（羽管键琴）
Channel Classics

12

"特伦斯·查尔斯顿在一架音色饱满的卢克斯（Ruckers）羽管键琴复制品上，为所罗门提供了极好的伴奏。即便你已经拥有一版巴赫长笛作品的 CD，我依然强烈推荐这个版本，它也同样是首次购买的极佳选择。准备迎接一场提振精神之旅吧。"

琉特琴作品

肖恩 · 夏伊布 Sean Shibe（吉他）

Delphian

13

"夏伊布在此运用了（他前两张唱片中的）标志性的音乐及诠释特质——活力、深思、折中主义、融会贯通以及直率的情感——提醒我们，巴赫也许是独一无二的，但他也是兼收并蓄的。对巴赫的诠释是没有止境的。"

为小提琴和羽管键琴而作的奏鸣曲全集

蕾切尔·波杰 Rachel Podger（小提琴）

乔纳森·曼森 Jonathan Manson（维奥尔琴）

特雷沃·平诺克 Trevor Pinnock（羽管键琴）

Channel Classics

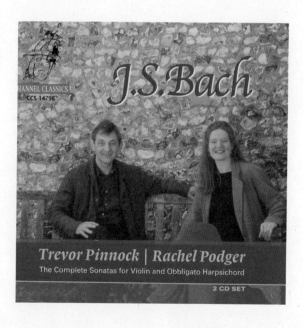

"这是充满诗意的音乐，而波杰和平诺克毫不费力地证明了这一点，平诺克的羽管键琴共鸣温和、发音轻柔，而波杰则将小提琴的抒情灵活性发挥到极致，克制又甜美的揉弦强化了其歌唱特质。"

大提琴组曲

巴勃罗·卡萨尔斯 Pablo Casals（大提琴）

Warner Classics 单声道

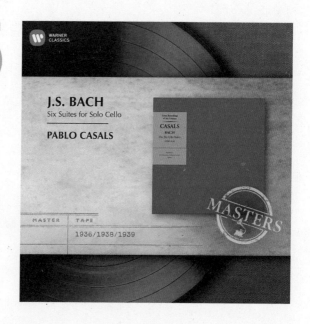

"在录制这些作品之前，卡萨尔斯已经跨踏了三十五年。他在 13 岁时就发现了它们，精心打磨了十二年才在观众面前技惊四座。他强调了这些乐章以舞蹈为基础；而他的生命力、节奏灵活性和声音的细微变化，以及充满活力又多变的弓法，依然能从唱片中跃然而出打动听众。"

大提琴组曲

皮埃尔 · 富尼耶 Pierre Fournier（大提琴）
DG

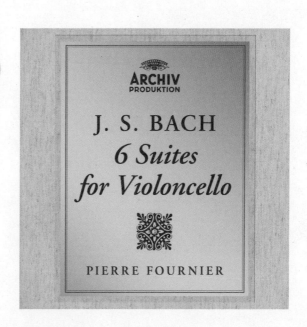

"富尼耶演奏的巴赫，以其雄辩、抒情性和对音乐中形式与风格的领悟成为难以匹敌的无冕之王。总而言之，这些解读依然鲜活正确如昔（1962—1963 年首次发行之时），这点不足为奇。"

大提琴组曲

史蒂文·埃瑟利斯 Steven Isserlis（大提琴）

Hyperion

获 2007 年留声机奖

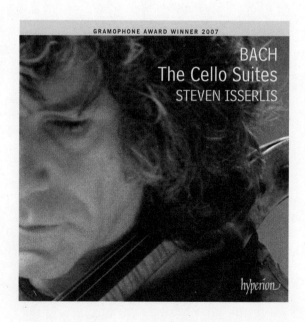

"这张唱片中精彩的大提琴演奏，无疑是这部要求极高的作品最为美妙的演奏之一，同时在音乐上也最为敏锐和生动。并不是所有人都会喜欢这种轻快的节奏，但很少有人不被埃瑟利斯歌唱般的甜美音色、发音完美的和弦和控制极佳的断连与力度变化吸引。"

大提琴组曲

大卫·沃特金 David Watkin（大提琴）

Resonus

获 2015 年留声机奖

"沃特金为这些乐曲所做的一切努力仿佛都被完全吸收，并且在一场演奏中再现，创造出完全原创的声音，同时没有任何一个乐句不够精妙，也没有呈现出凌驾于音乐之上的自我。"

无伴奏小提琴奏鸣曲及组曲

蕾切尔·波杰 Rachel Podger（小提琴）
Channel Classics

19

"我们能够立刻辨识出波杰灿烂的节奏与声音活力，她那极为微妙的重音与泛音，都是在完全的技术保障下完成的。最后一轨是 C 大调‘非常快的快板’，其精彩演奏能使任何听众为之倾倒。"

英国组曲 第 1、第 3 和第 5 号

彼得·安德索夫斯基 Piotr Anderszewski（钢琴）

Warner Classics

获 2015 年留声机奖

20

"安德索夫斯基此处的演奏在很多不同层面上都令人信服。在每一处关键时刻，他都能利用钢琴的各种可能性为巴赫服务；这显然是他倾注热爱之作，为古老的音乐打上新的光芒，其效果令人着迷。"

法国组曲

穆雷·佩拉西亚 Murray Perahia（钢琴）

DG

获 2017 年留声机奖

21

"如我们所期待的，一切听起来自然且必然。自我意识并没有侵入；相反，他更像是作曲家和听众之间的联结者，纯粹程度少有人能及。"

二部创意曲 · 三部创意曲 · 法国组曲第 5 号

蒂尔 · 费尔纳 Till Fellner（钢琴）

ECM

22

J.S. Bach
Inventionen und Sinfonien
Französische Suite V
Till Fellner

ECM NEW SERIES

"尽管巴赫可能将《二部创意曲》和《三部创意曲》视为教学曲目，蒂尔·费尔纳智慧而充满个性的钢琴演奏，则始终如一地拥抱了教材背后的音乐。费尔纳指下的《二部创意曲》和《三部创意曲》跻身于最出色的钢琴版本之中，这也得益于 ECM 公司出类拔萃、最为先进的录音技术。"

帕蒂塔，BWV825-830

伊戈尔 · 列维特 Igor Levit（钢琴）
Sony Classical

23

"当其他演奏者提供有规律的重音和或许过于谨慎地穿越乐曲的全部旅程，束缚在音符上时，列维特总能在分句和发音的细节以及旋律线条的角角落落以外，展现出一种统领全局的视角——几乎是一种空间透视。只有最具天赋的诠释者才能两者兼顾。"

帕蒂塔，BWV825-830

特雷沃 · 平诺克 Trevor Pinnock（羽管键琴）

Hänssler Classic

获 2001 年留声机奖

24

"从第一帕蒂塔从容的前奏曲的最初几个小节起，我们就能清楚地看到这是一位羽管键琴演奏大师，他对乐器的驾驭似乎毫不费力，无须夸夸其谈或无谓挣扎就能展现与生俱来的音乐天赋。这些都是极为出色的演奏。"

C 小调托卡塔等

玛塔 · 阿格里奇 Martha Argerich（钢琴）

DG

25

"这场独奏会的录音首次发行于 1980 年，它提醒了我们，阿格里奇演奏的巴赫无所不包，她生动而鲜明地诠释了巴赫不断变换的强劲与内在的音乐思考。"

托卡塔

安杰拉 · 休伊特 Angela Hewitt（钢琴）

Hyperion

26

"（休伊特）一次又一次向我们展示，在不采取自我中心及扭曲式的特立独行的情况下，个人风格和特质也是可能的。一切都令人愉快，完全没有卖弄博学或是过分强调；很少有钢琴家能够如此云淡风轻地展现他们令人羡慕的巴赫演奏技能。Hyperion 公司的录音音质也是一流的。"

平均律键盘曲集

埃德温 · 费舍尔 Edwin Fischer（钢琴）

Warner Classics 单声道

27

埃德温·费舍尔 1933—1936 年在 HMV 录制的 "巴赫 48 首平均律是由一位钢琴家演奏整套作品的首个录音，至今仍是最为优秀之选。他的音色迷人而恰如其分，从不为美而美，精妙的踏板技法为之增色，造就一种明暗变幻、低调的光彩或是锐利的对答感，罕有其他艺术家能及"。

平均律键盘曲集 第一卷

埃娃·波布罗茨卡 Ewa Pobłocka（钢琴）
NIFC

28

"埃娃·波布罗茨卡演奏的巴赫拥有一切优点：钢琴家的机智、敏锐的复调洞察力、无可挑剔的品味，以及为每一首前奏曲与赋格注入出于音乐思考的独特观点的能力。尽管我向来慎用溢美之词，依然会毫不犹豫地称赞埃娃·波布罗茨卡的《平均律键盘曲集》第一卷包含了唱片上最伟大、最令人满足的巴赫钢琴演奏。"

哥德堡变奏曲

皮埃尔 · 汉泰 Pierre Hantaï（羽管键琴）

Naïve

29

"在这张巴赫《哥德堡变奏曲》唱片中，首先给听众留下深刻印象的，是由布鲁斯·肯尼迪（Bruce Kennedy）复刻的、柏林工匠米夏埃尔·米特克（Michael Mietke）打造的一架 18 世纪早期乐器的复制品那精美的音质。皮埃尔·汉泰演奏《哥德堡》的方式，既生机勃勃、充满活力，又克制有序。但我最喜欢的是，汉泰显然觉得演奏这首作品非常有趣。"

哥德堡变奏曲

穆雷·佩拉西亚 Murray Perahia（钢琴）

Sony Classical

获 2001 年留声机奖

"穆雷·佩拉西亚这版《哥德堡》，不仅色彩斑斓、技艺精湛，每个变奏都完全反复，还至为动人。在这里我们感觉到的，与其说是巴赫，倒不如说是一种必然而然的音乐序列，它拥有自己的生命，其中的主题、和声和对位线条等待着一个足够强大的头脑来联结。佩拉西亚以高超的掌控实现了这一点。"

哥德堡变奏曲

格伦·古尔德 Glenn Gould（钢琴）
Sony Classical

31

"这张令人惊叹的唱片录制于 1981 年，距离古尔德 1955 年的传奇唱片已经过去了二十六年。就我个人而言，我不希望失去古尔德的任何一张唱片，但我依然要说第二张无疑是最优秀的。录音堪称一流。古尔德最伟大的两张唱片分别是他的第一张和最后一张，多么神奇！"

哥德堡变奏曲

伊戈尔 · 列维特 Igor Levit（钢琴）

Sony Classical

获 2016 年留声机奖

32

"列维特的《哥德堡变奏曲》与佩拉西亚贵族般的智慧更为接近，而非格伦·古尔德的特立独行。有时佩拉西亚在反复段落中的想象力在智慧上更胜一筹。但这种细微的差异只有在忠实的比较中才会显现，而不是在列维特攀登另一座音乐高峰的精彩体验中。录音品质也是顶尖的。"

意大利协奏曲 · 帕蒂塔等

瓦尔特 · 吉塞金 Walter Gieseking（钢琴）

Naxos 单声道

33

NAXOS
Historical

Great Pianists • Gieseking

ADD
8.111353

J. S. BACH
Partitas Nos. 1, 5, 6
'Italian Concerto'

BEETHOVEN
Piano Sonata No. 17
Op. 31, No. 2, 'Tempest'

Walter Gieseking
Historical Recordings 1931-1940

"吉塞金的巴赫（录制于 1939—1940 年）有一种无人能及的轻盈、优雅和自然之美，与条顿式的认真和沉重截然相反。《意大利协奏曲》中的行板，是一首有着不知疲倦的装饰音的咏叹调，吉塞金的演奏有着令人羡慕的优雅与明朗，而在第一帕蒂塔的吉格中，他又一次与我们熟悉的冷酷的炫技式演奏截然相反，令人叹息他的精湛杰作只收录了选段。在第五帕蒂塔中（完整收录），吉塞金展示出最为精妙的技法，而在第六帕蒂塔中他的演奏同样令人信服，且第六帕蒂塔有着更加繁难、更需专注的技术要求。"

赋格的艺术

皮埃尔－洛朗·艾马尔 Pierre-Laurent Aimard（钢琴）
DG

"这是每日当听的巴赫演奏，鲜活、灵动、调和得当。
艾马尔似乎在说，如果要在《赋格的艺术》中找到精神性，
那不会是通过慢速的节拍、极端的力度或是准宗教式的牢笼。
或许自查尔斯·罗森起，还没有哪位钢琴家能以此等说服力
证明，这部对位的百科全书既可读也可听。"

键盘作品

维京格 · 奥拉夫松 Víkingur Ólafsson（钢琴）
DG

"这位艺术家对约翰·塞巴斯蒂安·巴赫的热爱和尊崇溢于言表，他将本可能听起来支离破碎的曲目演奏得充满意义——35个音轨，其中最大型的作品是富于青春活力的《意大利风格变奏曲》[Ariavariata (alla maniera italiana)]。奥拉夫松在唱片说明书中讲述了他对不同的巴赫演奏者的发现，包括埃德温·费舍尔、罗莎琳·图雷克、迪努·李帕蒂、格伦·古尔德和玛塔·阿格里奇。在此基础上，他发现了自己演奏巴赫的方式——极具个性但绝不矫饰。"

管风琴作品

铃木雅明 Masaaki Suzuki（管风琴）
BIS

"这是一场令人目眩的独奏会，独具眼光地由三根支柱组合并托举：无处不在的《D小调托卡塔与赋格》，BWV565；《G大调幻想曲》（Pièce d'orgue，管风琴小曲），BWV572，巴赫将17世纪法国风情从眼前拂过；最后，是伟大的《E小调前奏曲与赋格》，BWV548[楔形（Wedge）]。"

管风琴作品

彼得 · 科夫勒 Peter Kofler（管风琴）

Farao

37

"总而言之，从这前五张唱片可以看出，这将是一套极为值得推荐的巴赫管风琴作品录音全集。演奏的确非常精湛，使用的管风琴也非常接近现代管风琴的理想状态，而录制的音质也确实令人惊叹。"

宗教康塔塔

蒙特威尔第合唱团 Monteverdi Choir
英国巴洛克独奏家乐团 English Baroque Soloists
约翰·艾略特·加德纳爵士 Sir John Eliot Gardiner
SDG

38

Bach Cantatas
Gardiner

"这是最令人震惊的成就之一——在雄心、执行力、表现力和文化意义上皆如此——出自蒙特威尔第合唱团、英国巴洛克独奏家乐团和约翰·艾略特·加德纳爵士的千禧年计划，即在一年内演出巴赫所有的宗教康塔塔。恰是这音乐的冲击力令其成为此等成就：巴赫直面人类的起起落落，以一种超越时间的音乐语言来表现我们最卑微的动机和最崇高的理想。如果说有哪位大作曲家的部分作品需要重新发现，那就是巴赫的康塔塔——我们对其知之甚少。"

第 54、82 和 170 号康塔塔

叶斯廷 · 戴维斯 Iestyn Davies（假声男高音）

阿尔坎杰罗合奏团 Arcangelo

乔纳森 · 科恩 Jonathan Cohen

Hyperion

获 2017 年留声机奖

39

"叶斯廷·戴维斯的声乐作品极为令人满足，因为它如同手套一般，总是能通过精心研究和纯粹本能，在万花筒般的串联下，与表达环境极为相称。请注意第 170 号中令人不安的意象（'那些刚愎的心多么令我悲伤'），戴维斯的艺术表现力将撒旦阴险隐匿的恶毒与诅咒表现得淋漓尽致。这是一张重要的唱片，因其具有不断求索的思考、深思熟虑的冒险和清晰的视野。或许最具说服力的是，它从未落入巴赫的女低音康塔塔很容易陷入的那种浑浊的伤感。这是一位独特的歌手与经验丰富的器乐演奏家之间难得的迷人合作，录制效果精美绝伦。"

第 82 和第 199 号康塔塔

爱玛·柯克比 Emma Kirkby（女高音）

卡塔琳娜·阿特肯 Katharina Artken（双簧管）

弗莱堡巴洛克管弦乐团 Freiburg Baroque Orchestra

戈特弗里德·冯·德·戈尔茨 Gottfried von der Goltz（小提琴兼指挥）

Carus

"这两首（康塔塔）都可能是为爱玛·柯克比写的，尽管她的演唱技巧令人惊叹，但她可能最为擅长这种气息悠长、旋律优美的音乐，纯粹的人声之美在此至关重要。柯克比能够运用她的技巧，以绝对的安全和迷人的人声特质塑造出不使用颤音的长音和乐句。弗莱堡巴洛克管弦乐团提供了全面的支撑，将合奏的紧凑和伴奏的弹性与敏感结合在一起，令人真正感到他们在'演奏文字'①。"

① 演奏文字，原文 playing the words。意指乐团不仅仅起伴奏作用，更演奏出了唱词所表达的内涵和神韵。

世俗康塔塔 第 206 与 215 号

哈娜·布拉兹科娃 Hana Blažíková（女高音）
青木洋也 Hiroya Aoki（女中音）
查尔斯·丹尼尔斯 Charles Daniels（男高音），
罗德里克·威廉斯 Roderick Williams（男低音）
日本巴赫古乐团 Bach Collegium Japan
铃木雅明 Masaaki Suzuki
BIS

41

"巴赫丰富意象中的温柔与充满狂喜的直接性从一开始就显现出来，每一个乐章都奏出了令人信服的极高水准。罗德里克·威廉斯流畅而灿烂的男低音简直威严从容……在二十二年专注的巴赫录音之后，铃木与他的乐团似乎越发出色了。"

B 小调弥撒

蒙特威尔第合唱团 Monteverdi Choir
英国巴洛克独奏家乐团 English Baroque Soloists
约翰·艾略特·加德纳爵士 Sir John Eliot Gardiner
SDG

42

"从一开始，加德纳对串联的细节与结构一丝不苟的把握几乎是一种惊人的吉兆。他对这部作品的仰慕彰显在每一个小节中，对有些人来说这或许过于精细了；假若如此，科恩（Jonathan Cohen）那种更加柔和的色调也许会更受欢迎。他对这部作品的精巧构思和精湛表现的把握，在录制于伦敦交响乐团圣路加音乐厅的音效中得以充分展露。这张弥撒曲的录音跻身于杰出唱片之列。"

B 小调弥撒

达尼丁合奏团 Dunedin Consort and Players

约翰 · 巴特 John Butt

Linn

43

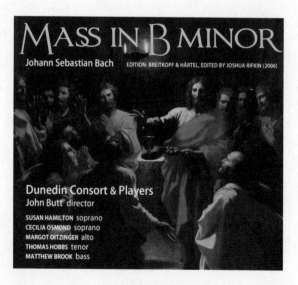

"这场演奏应当被世人听到。巴特深入思考了每一处连接、背景、织体和形式。不仅每个乐章在运音法和情感上恰到好处，从一个部分到下一个部分之间自由流动的步调也令听众易于跟随。达尼丁合奏团的歌唱，轻松自然地传达了巴赫合唱作品中的起伏和明暗。在最恢宏的合唱结尾处，响亮的主调和弦激动人心，而最密集的复调合唱段落自始至终拥有清晰性和逻辑性，这一切得益于歌手们训练有素的合作。"

尊主颂

利切卡尔古乐团 Ricercar Consort
菲利普 · 皮埃洛 Philippe Pierlot
Mirare

44

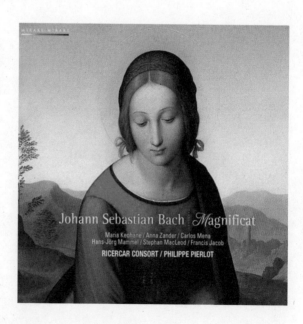

"《尊主颂》的这版解读，呈现了单声部合唱形式的宏大作品，其构思之精巧、维度之丰富在我记忆中前所未有。牧歌规模的小型合唱团往往会减弱必要的合唱感染力，但利切卡尔古乐团对文本的敏锐描绘，以及织体中"乍隐乍现"的意愿，使其在欢欣鼓舞的框架乐章中及'从今以后，万代要称我有福'（omnes generationes）中，将内在节奏活力和声乐能量罕有地结合在一起。独唱乐章个性十足。"

马太受难曲

多位独唱者 Sols
维也纳童声合唱团 Vienna Boys'Choir
阿诺德·勋伯格合唱团 Arnold Schoenberg Choir
维也纳古乐合奏团 Concentus Musikus Wien
尼古劳斯·哈农库特 Nikolaus Harnoncourt
Warner Classics
获 2001 年留声机奖

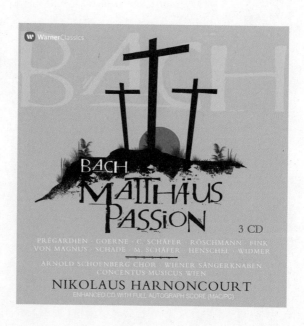

45

"哈农库特等待了三十多年的时间，与他的维也纳古乐合奏团一起重返'伟大的受难曲'。哈农库特这场重访展现了一个独特的宣言，令人印象深刻。这套唱片录制于音响效果华丽的维也纳耶稣会教堂，我们可以察觉出南欧清唱剧的味道，充满奔放的戏剧性，直接而畅快，没有北德修辞中那种朴素感。"

马太受难曲

多位独唱者 Sols

日本巴赫古乐团 Bach Collegium Japan

铃木雅明 Masaaki Suzuki

BIS

获 2020 年留声机奖

46

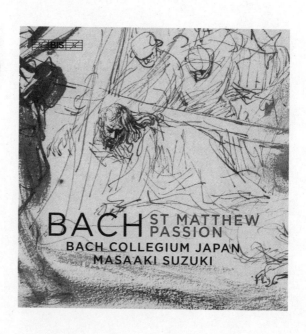

"这张唱片中贯穿始终的是铃木对直接投射的意象和向内的虔诚之间无休无止、洞察敏锐的混合，由叙事者提供的戏剧热情支撑；人们从不会质疑巴赫或铃木的信仰对于人类的重要性。音乐家们以充满感染力的热情传达了这一点……早期音乐中常见的优雅礼节早已被抛却。"

约翰受难曲

多位独唱者 Sols
达尼丁合奏团 Dunedin Consort and Players
约翰 · 巴特 John Butt
Linn

47

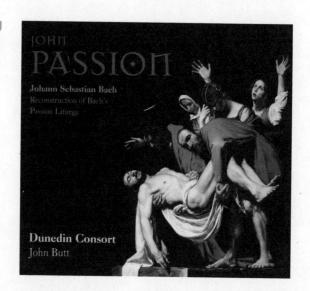

"近年来，我们已经拥有一些相当不错的'室内乐版'《约翰受难曲》的录音，但约翰·巴特和达尼丁合奏团这版新录音击中了我，没有过分的夸张，没有明显的'神圣性'，也没有刻意标榜作品的结构，却有着惊人的效果。事实上，从这版结构紧凑、步调完美的合奏受难曲中浮现的，是自然性与情感上的真诚，巴赫的宣叙调、咏叹调、合唱与众赞歌的复杂交替，难得地听上去如此令人信服。"

约翰受难曲

启蒙时代管弦乐团 Orchestra of the Age of Enlightenment
复调合唱团 Polyphony
史蒂芬·莱顿 Stephen Layton
Hyperion

48

"史蒂芬·莱顿精彩的《约翰受难曲》新录音，是你能听到的最为前沿的巴赫受难曲录音。尽管它参考了各种传统，整体上仍定位在'中庸之道'（我指的是像任何现有录音一样，能够满足尽可能广泛的听众），而它听起来鲜活得惊人。与复调合唱团一流而柔韧的合唱相伴的，是杰出的独唱者们。"

约翰受难曲

多位独唱者 Sols
日本巴赫古乐团 Bach Collegium Japan
铃木雅明 Masaaki Suzuki
BIS

49

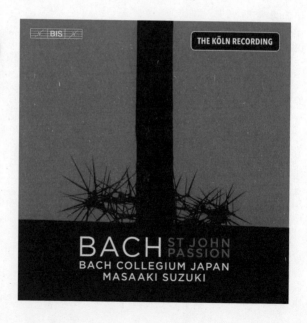

"我们听到的这场解读，仿佛在演奏者的灵魂深处，他们知道所有这一切都发生在千钧一发之际。演唱福音传教士的吉尔克里斯特（Gilchrist）再次展现了大师风范，为了一种在各个方面提供"现场"体验的生动描述，以精准性来冒险……铃木将我们看作追寻信仰的同行者，并不需要假定我们都是基督教信徒。"

圣诞清唱剧

多位独唱者 Sols

维也纳古乐合奏团 Concentus Musicus Wien

阿诺德 · 勋伯格合唱团 Arnold Schoenberg Choir

尼古劳斯 · 哈农库特 Nikolaus Harnoncourt

Deutsche Harmonia Mundi

50

"这张唱片有略显粗糙之处，也不可避免地无法符合所有人的口味。但那种自然而然扑面而来的高贵感，与柔美的田园镶嵌画相得益彰，让哈农库特的《圣诞清唱剧》成为珍贵而深刻的圣诞想象。"

复活节清唱剧

追忆合奏团 Retrospect Ensemble
马修 · 霍尔斯 Matthew Halls
Linn

51

"管弦乐队和合唱团都展现了一流的水准，考虑到参演名单上有很多国王合奏团（the King's Consort）和其他此等专业巴洛克合奏团的成员，这点不足为奇。在序曲（Sinfonia）的第一部分中，马修·霍尔斯将蓬勃的活力与轻松的对话巧妙并置，三支自然小号听起来格外优美轻松。合唱团训练有素、光彩照人，令人印象深刻。"

经文歌

蒙特威尔第合唱团 Monteverdi Choir
英国巴洛克独奏家乐团 English Baroque Soloists
约翰·艾略特·加德纳爵士 Sir John Eliot Gardiner
SDG
获 2013 年留声机奖

"多年以来，蒙特威尔第合唱团的演出都具有无与伦比的文本表现、清晰的线条、严谨的节奏，以及笼罩于一切之上的期待感和品味，只是偶尔会急切地落入夸张的表现。加德纳挑战了无伴奏合唱圣杯的正统观念，而他几乎总是以令人信服的激情和真正的热情来完成这一点。"

图书在版编目（CIP）数据

你喜欢巴赫吗 / 英国《留声机》编；王隽妮译 . --
南京：江苏凤凰文艺出版社，2024.3

（凤凰 · 留声机）

ISBN 978-7-5594-8169-6

Ⅰ . ①你… Ⅱ . ①英… ②王… Ⅲ . ①巴赫 (Bach,
Johann Sebastian 1685-1750) – 音乐评论 – 文集 Ⅳ .
① J605.516-53

中国国家版本馆 CIP 数据核字 (2024) 第 001732 号

你喜欢巴赫吗

英国《留声机》编　王隽妮 译

总 策 划　佘江涛

特约顾问　刘雪枫

出 版 人　张在健

责任编辑　孙金荣

书籍设计　马海云

责任印制　杨　丹

出版发行　江苏凤凰文艺出版社

　　　　　南京市中央路 165 号，邮编 210009

网　　址　http://www.jswenyi.com

印　　刷　苏州市越洋印刷有限公司

开　　本　787 毫米 ×1092 毫米 1/32

印　　张　9.875

字　　数　170 千字

版　　次　2024 年 3 月第 1 版

印　　次　2024 年 3 月第 1 次印刷

书　　号　ISBN 978-7-5594-8169-6

定　　价　78.00 元

江苏凤凰文艺版图书凡印刷、装订错误，可向出版社调换，联系电话：025 – 83280257